T0166155

Friedrich Fuchs
Die Regensburger Domtürme 1859–1869

Bild auf der Titelseite:
Die Regensburger Domtürme im Frühjahr 1865
Das Foto trägt den Prägestempel:
„M. Kraus, Maler u. Photograph REGENSBURG"

Den höchsten Anlauf nahm die Menschennatur,
als sie einen gotischen Dom in Vollendung dachte.
Aber er ist ein Ideal geblieben und mit Recht;
denn das Vollendete muss unvollendet bleiben.
Die fertigen gotischen Dome sind nicht vollendet,
und die vollendeten sind nicht fertig.

Theodor Fontane

Friedrich Fuchs

Die Regensburger Domtürme 1859 – 1869

SCHNELL + STEINER

Bibliografische Informationen
der Deutschen Bibliothek
Die Deutsche Bibliothek verzeichnet
diese Publikation in der Deutschen
Nationalbibliografie; detaillierte
bibliografische Daten sind im Internet
über http://dnb.ddb.de abrufbar.

Herausgeber:
Regensburger Domstiftung
Emmeramsplatz 8
93047 Regensburg
www.domstiftung.de

1. Auflage 2006
© 2006 Verlag Schnell & Steiner GmbH,
Leibnizstraße 13, 93055 Regensburg
Gestaltung:
creativconcept gmbh, Regensburg,
Druck:
Erhardi Druck GmbH, Regensburg
ISBN-10: 3-7954-1883-6
ISBN-13: 978-3-7954-1883-0

Weitere Informationen zum
Verlagsprogramm erhalten Sie unter:
www.schnell-und-steiner.de

Inhalt

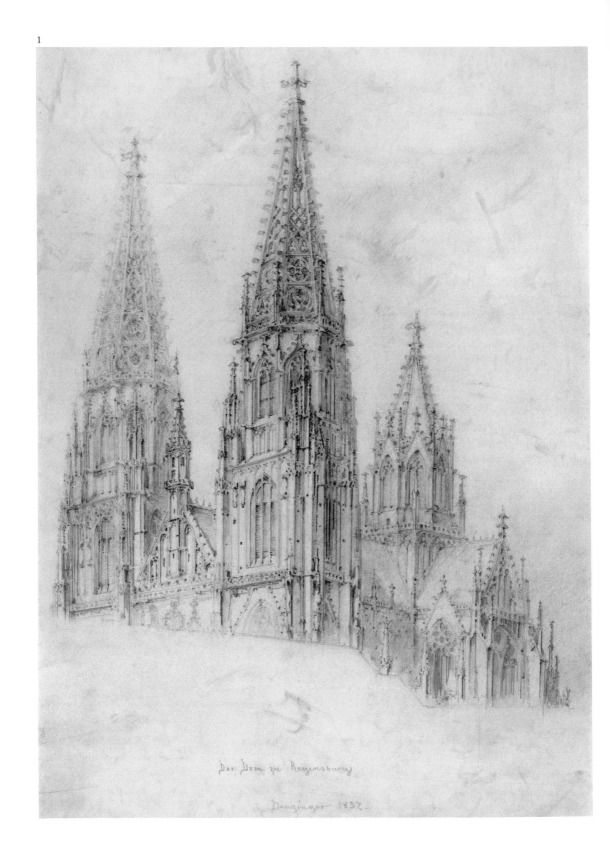

Der Dom zu Regensburg

Denzinger 1852.

Einleitung

1859–1869, in diesen zehn Jahren vollzog sich im äußeren Erscheinungsbild des Regensburger Domes ein tiefgreifender Wandel. Seit Jahrhunderten hatte der riesige kompakte Baukörper das Stadtbild beherrscht, nun aber eroberte der Dom den Himmel über der Stadt. Im Verlaufe eines Jahrzehnts wurden die Westtürme um etwa das Doppelte erhöht. Die schließlich 105 Meter hoch aufragenden Zwillingstürme des Domes sind zum erklärten Wahrzeichen von Regensburg geworden. Bis heute überragen sie um das Mehrfache die Dachlandschaft der Stadt, fernhin schauend künden sie aber auch weit ins Umland hinaus vom Dom als der Mutterkirche der Diözese Regensburg.

Um das Jahr 1525 war der Weiterbau der Regensburger Kathedrale zum Erliegen gekommen, wirtschaftlich und ideell war das Projekt an seine Grenzen gelangt. Kurz vor Erreichen der dritten Geschosshöhe wurden die Turmstümpfe an der Westfassade mit niedrigen Pyramidaldächern geschlossen. Über mehr als dreihundert Jahre stand der Dom so den Menschen vor Augen. Die Barockzeit hatte mit dem unvollendeten Außenbau kein Problem, sie konzentrierte sich auf eine zeitgemäße Umgestaltung des Inneren. Als jedoch in den 1830er Jahren auf Betreiben des bayerischen Königs Ludwig I. der Innenraum einer strengen Regotisierung unterzogen wurde, war es bald soweit, dass insbesondere die Turmstümpfe der Westfassade als Makel empfunden wurden. Längst war die Begeisterung für die Gotik zum Nationalgefühl entflammt, längst war der gotische Stil zum „wahren Kirchenstil" und die Vollendung der mittelalterlichen Großbauten zur Gemeinschaftsaufgabe aller religiösen und politischen Kräfte erklärt worden. Mit der Vollendung der mittelalterlichen Dome versuchte man, an das verloren geglaubte hehre Ideal einer großen Vergangenheit anzuknüpfen.

Die Vorgeschichte mit der Regotisierung des Innenraumes unter König Ludwig I. sowie die Planungsgeschichte des Türmeausbaus sind durch die Forschungen von Veit Loers und Susette Raasch bereits gründlich aufgearbeitet.[1] Wie allerdings der Ausbau der Türme konkret ins Werk gesetzt wurde, davon haben wir bislang nur eine summarische Kenntnis. Trotz schwankender Finanzkraft konnte das kühne Projekt in den Jahren 1859–1869 realisiert werden und mit einem pompösen *Domfest* feierte man die Vollendung der Türme. Dieses Jahrzehnt Dombaugeschichte lohnt es im Einzelnen näher auszuleuchten. Ein reicher Fundus an größtenteils unpublizierten zeitgenössischen Quellen kann dafür als authentische Betrachtungsperspektive dienen und gleichsam im Originalton ein Stück Zeitgeschichte aufscheinen lassen.[2]

Die Chronologie dieser zehn Jahre Dombaugeschichte soll außerdem der Rahmen sein für die Vertiefung eines Themas, das in der Forschung bisher noch keinerlei Beachtung gefunden hat, nämlich die Versammlung von sechsundzwanzig lebensgroßen Heiligenfiguren hoch oben auf den Türmen.

Mit dem *Domfest* 1869 glaubte man die Vollendung der Türme zu feiern. Doch schon nach etwas mehr als einer Generation zeigte sich, dass die verwendeten Steinsorten der Zerstörungskraft der drastisch zunehmenden Luftverschmutzung nicht standhalten konnten. Seither hat man in mehreren Kampagnen und auf ver-

zu Bild 1

Frühester erhaltener Entwurf für die Vollendung des Regensburger Domes

Franz Josef Denzinger, 1857

Bleistiftzeichnung mit weißer Höhung auf rauem Papier, 52,5 x 35 cm

Diözesanmuseum Regensburg

schiedene Weise versucht, den Bestand der Domtürme zu bewahren. Erst 2005 wurde, wie man hofft, ein langfristiger Schlusspunkt gesetzt.

Die Heiligenfiguren auf den Türmen jedoch haben die Zeitspanne seit 1869 recht gut überstanden, denn sie sind aus widerstandsfähigem Kalkstein gefertigt. Bei einigen, die der Westwitterung besonders stark ausgesetzt sind, ist die Oberfläche leicht angegriffen oder durch Moosbewuchs etwas verunklärt. Bei einigen sind exponierte Partien wie etwa die Attribute teilweise fragmentiert. Vielfach aber liegen die Bearbeitungsspuren noch so unberührt auf der Steinoberfläche als kämen die Figuren frisch aus der Bildhauerwerkstatt. Umso stärker ist ihre Ausdruckskraft aus der Nahsicht.

Beim Fotografieren machte die freie Aufstellung der Heiligen in schwindelnder Höhe Kompromisse unumgänglich. Die meisten der Figuren ließen sich nur vom Galerieaufgang der Oktogongeschosse aus aufnehmen, also bestenfalls in starker Schrägansicht. Bei einigen konnte auf Fotos zurückgegriffen werden, die in jüngerer Vergangenheit von Gerüsten beziehungsweise von einer Hubwagenbühne aus entstanden sind. In einigen Fällen ließen sich wegen vorhandener Taubenschutzgitter optische Störeffekte nicht vermeiden.

Aufgrund dieser erschwerenden Umstände kommt also bei der künstlerischen Beurteilung der Figuren den Bildhauermodellen eine ganz besondere Bedeutung zu. Vier solcher Modelle aus Gips haben sich in der Modell- und Abgusssammlung der Regensburger Dombauhütte original erhalten. Von den meisten anderen Modellen besitzen wir glücklicherweise hochwertige historische Fotos. Hier zeigen sich die Figuren von ihrer besten Seite in der Idealansicht ihrer Entstehungszeit.

Noch um Vieles wertvoller sind die historischen Fotos vom schrittweisen Aufwachsen der Domtürme. Es sind nicht nur einzigartige Dokumente zur Dombaugeschichte, sondern auch seltene Kostbarkeiten aus der Anfangszeit der Berufsfotografie. Einige dieser Dombilder sind heute Unikate, von anderen gibt es nur noch wenige Abzüge. Die hervorragende technische Qualität der Aufnahmen hat im Laufe der vergangenen 150 Jahre je nach Lagerung unterschiedlich nachgelassen. Daraus resultiert auch die mitunter stark abweichende Tönung. Sie wurde bei der Reproduktion bewusst beibehalten als originales Alterungszeugnis unserer ältesten Fotografien vom Dom.

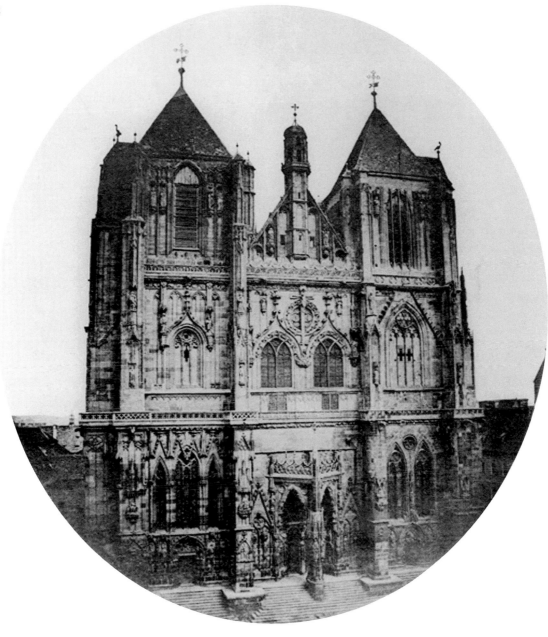

Die Westfassade des
Regensburger Domes
vor 1859

unbekannter Fotograf

I. Der Ausbau der Regensburger Domtürme

Im Jahr 1828 hatte die Entdeckung von zwei mittelalterlichen Planrissen[3] zur West-fassade des Regensburger Domes den Anstoß gegeben und eine erste Planungswel-le für den Weiterbau der Türme ausgelöst. Ein 1835 vorgelegtes Gutachten des kgl. Hofarchitekten Friedrich von Gärtner rückte jedoch die statische Tragfähigkeit der bestehenden Turmgeschosse in Zweifel, so dass die Pläne vorerst nur Idee blieben. Nachdem aber Köln als Vorreiter aufgetreten war und 1842 den Weiterbau des Domes in Angriff genommen hatte, wollte man auch in Regensburg nicht mehr lan-ge zurückstehen. 1855 gab das Domkapitel beim Zivilbauingenieur Michael Mau-rer ein erneutes technisches Gutachten in Auftrag, welches erhofftermaßen das Urteil Gärtners von 1835 widerlegte. Das Ergebnis war ein erster Rohentwurf für den Ausbau der Türme,[4] im Oktogongeschoss waren Heiligenstatuen vorgesehen. 1856 wurden diese Planungen an die Oberste Baubehörde zur Überprüfung überge-ben. Mitglied der Prüfkommission war der Zivilbauingenieur Franz Josef Denzin-ger, schon um diese Zeit Anwärter auf das künftige Amt des Dombaumeisters.[5] 1857 legte Denzinger sogar einen eigenen Entwurf vor (Bild 1),[6] er wurde aber vor-erst nicht näher in Betracht gezogen.

Einen erneuten Auftakt für das Projekt brachte die Wiederbesetzung des Regensburger Bischofsstuhls im Frühjahr 1858. König Max II. hatte Ignatius von Senestréy zum neuen Bischof bestimmt. Der König wie auch der abgedankte König Ludwig I. legten dem künftigen Bischof den Domausbau als Aufgabe nachdrücklich ans Herz.[7] Noch vor der Bischofsweihe verkündete Senestréy bei seiner ersten Begegnung mit dem Domkapitel am 21. April 1858, dass er beschlossen habe, die unvollendet gebliebenen Türme auszubauen und hierfür einen Dombauverein ins Leben zu rufen.[8] Am 3. Januar 1859 erfolgte die offizielle Vereinsgründung mit der schlicht formulierten Zielsetzung: *„Der noch unvollendete Dom soll ausgebaut und dabei mit den Hauptthürmen der Anfang gemacht werden".*[9] Die technische Durch-führung sollte bei dem durch den König bestimmten Dombaumeister liegen, jedoch unter *„besonderer Oberaufsicht und oberster Leitung"* durch den Bischof und sein Domkapitel. Hauptaufgabe des Vereins waren die Beschaffung und Verwaltung der nötigen Finanzmittel. Als Mindestbeitrag für ein ordentliches Mitglied in der Diöze-se wurde der monatliche *„St. Peters-Pfennig"* festgesetzt. Vereinsmitglied war im Prinzip jeder getaufte Christ der Diözese. Der Beitrag wurde bewusst niedrig gewählt nach dem Motto: der Verein erbittet von seinen Mitgliedern *„nicht Vieles, aber von Vielen ein Weniges"*, um auch *„die Armen von der Theilnahme an dem guten Werke nicht auszuschließen"*. Das Einsammeln sollte möglichst klar struktu-riert erfolgen. Jede Pfarrei im Bistum wurde als Filialverein verstanden, in dem untergliedert nach Ortschaften, Häusergruppen oder Hausgemeinschaften ein gestaffeltes Sammelsystem eingeführt werden sollte. Darüber hinaus war die Bil-dung regionaler Zweigvereine erwünscht, nach Möglichkeit auch außerhalb der Diözese. Neben dem *Peterspfennig* war ausdrücklich vorgesehen, dass Personen oder Institutionen durch besondere Zuwendungen *„sich selbst ein bleibendes Denk-*

mal aufrichten" können, z. B. durch Stiftungen für gesonderte Bauabschnitte oder *„Heiligen-Standbilder"*, die dann künftig *„ihren Namen tragen sollen"*. Die Leitung des Dombauvereins gliederte sich in den Vorstand sowie einen inneren und äußeren Ausschuss. Hinzu kamen ein Abgesandter des Bischofs, ein Abgesandter des Domkapitels und schließlich der Dombaumeister. Dem mit neun Mitgliedern besetzten inneren Ausschuss oblag die praktische Geschäftsführung des Dombauvereins. Der äußere Ausschuss war ein zahlenmäßig offenes Beratungsgremium. Ein nicht unerhebliches Gewicht fiel außerdem den Ehrenmitgliedern zu.

Am 21. Januar 1859 wurde vom Staatsministerium des Innern für Kirchen- und Schulangelegenheiten die Oberaufsicht des Turmausbauprojekts dem kgl. Oberbaurat von Voit übertragen und der Baubeamte Franz Josef Denzinger als Dombaumeister eingesetzt. Am 27. Januar erfolgte die Ernennung des Dombaumeisters durch den Bischof und das Domkapitel. Bereits am 2. Februar widmete Bischof Ignatius von Senestréy dem Projekt der Turmvollendung einen eigenen Hirtenbrief.[10] Dieser Text ist durchtränkt von einer pathetischen Würdigung des Domes, von tiefer Klage über dessen Unvollendetheit und von der Mahnung an die Herzenspflicht, das Werk der Vorväter zu Ende zu führen: *„Wie ein mächtiger Riese steht dieser wundervolle Bau ... an den Ufern des gewaltigen Donaustromes, der schönste und herrlichste unter allen Domen und Münstern dieser Art in unserem lieben bayerischen Vaterlande, so recht in dessen Mitte und gleichsam in dessen Herzen hineingestellt, ... ein unvergleichliches Denkmal ... der geistigen Tüchtigkeit und Willenskraft all der Geschlechter unserer frommen Vorältern. ... Sie haben uns an dem Dome ein großes Erbe überliefert, aber auch eine heilige, aus jeder Säule und aus jedem Steine uns entgegentönende Mahnung, zu vollenden, was sie begonnen. ... Wer namentlich von Außen oder von den Hügeln und Anhöhen um die Stadt den Dom betrachtet, der vermißt sogleich – gewiß mit dem Gefühle der tiefsten Wehmuth – besonders Etwas, was kaum der einfachsten Dorfkirche mangelt, was wir als wesentliche Zier jedes Gotteshauses zu fordern gewohnt sind, – die Thürme, ... ein riesiger Leib ohne Haupt scheint der Dom in stummer Trauer gebeugt zu stehen, sehnsüchtig harrend Derjenigen, welche getrieben von dem alten Glauben und von der alten Liebe sich seiner annehmen und die Ehre und Zier seiner Thürme den alten festen Grundmauern aufsetzen würden. So gehen Wir denn in Gottes Namen daran!"*

Deutlich kommt der Bischof auf die nötigen Mittel zu sprechen, indem er *„auf eueren Eifer für die Ehre Gottes"* rechnet, denn *„diese Quelle, das wissen Wir, ist reich und gewissermaßen unerschöpflich. ... Denn auch der frühere Bau des Domes – er war nur möglich durch die Opferbereitschaft des ganzen Bisthums, zu welchem alle Stände, Adel, Geistlichkeit, Bürgerschaft und Landvolk sich vereinten"*. Im Weiteren wirbt der Bischof für den Dombauverein, man solle freudigen Herzens beitreten, das ganze Bistum sei ja ohnehin ein *„heiliger Verein des Glaubens"* und solle nun *„zugleich ein großer und vielgliedriger Verein zum Ausbau des Domes sein"*. Der *Peterspfennig* sei selbst dem Ärmsten und dem Bettler möglich und *„vom kleinsten Kinde bis zum ältesten Greise sei diese Liebessteuer zu entrichten. ... Auf diese euere Pfennige ... ist der Ausbau des Domes zumeist gegründet."* Zuletzt werden schließlich noch einmal die hohen Ziele des Projekts herausgestellt: *„Die Thürme verkünden weithin die Wohnung Gottes unter den Menschen, ... diese Thürme ... hoch zum Himmel emporgerichtet, mit einem Kranze von Heiligen in hehren Standbildern umgeben, werden die Gedanken abziehen von dem was unten ist und nach*

zu Bild 3
Die Westfassade kurz nach Beginn der Arbeiten am Südturm im Sommer 1860

unbekannter Fotograf

12

3

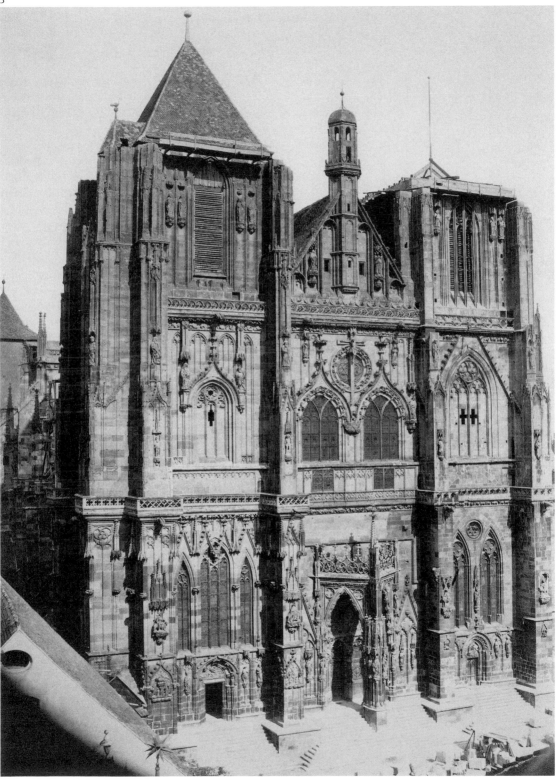

dem hinlenken, was oben uns erwartet, sie werden die Herzen von dem bloß Irdischen und Sinnlichen abwenden und auf das Geistige, Reine und Schöne, Himmlische hinkehren und sind so ein mächtiger Ruf des Geistes gegen die Vergötterung des Irdischen ...*"

Am 9. Februar folgte dem Hirtenbrief ein Rundschreiben des Ordinariats an den Diözesanklerus über den Modus der Umsetzung der Vereinsbeschlüsse des Dombauvereins, insbesondere der Sammlung des *Peterspfennigs*.[11] Außergewöhnliche Beiträge sollten mit Namen gesondert gelistet werden, weil man plante, eine *„Geschichte der Domvollendung"* mit den Namen der Spender zu veröffentlichen. Auch gottesdienstliche Regelungen wurden getroffen, so sollte über die ganze Bauzeit hinweg alle Sonn- und Feiertage nach der Predigt ein Vater Unser gebetet werden, um *„Gottes Segen für den Ausbau des Domes zu erflehen".* Jedes Jahr am Fest Peter und Paul oder am Domkirchweihfest sollte ein Vereinsgottesdienst gehalten und dabei über den Fortgang der Arbeit berichtet und zu weiteren Spenden ermuntert werden.

Der Dombauverein nahm alsbald seine praktische Geschäftsführung auf. Am 14. Februar 1859 konstituierten sich die Ausschüsse. Vorstandsvorsitzender wurde Dompropst Dr. Joh. Bapt. Zarbl, Ehrenvorstände wurden Fürst Maximilian Karl v. Thurn und Taxis und der Präsident der Regierung der Oberpfalz Frhr. Maximilian v. Künsberg-Langenstadt. Wenige Tage später erging der erste offizielle Aufruf zu den Sammlungen, auch dies ein einziger gefühlsträchtiger Appell.[12] Der Dom wird gerühmt als *„eines der größten und herrlichsten Bauwerke des Vaterlandes, ja ganz Deutschlands",* doch *„wer schauet nicht mit Wehmuth zu seinen abgebrochenen Riesengliedern empor!",* noch fehlt *„viel bis zur Aufsetzung seiner Krone, der Kreuzblume seiner beiden Thürme".* Wieder beschwöre man das Ziel, an die große Zeit des mittelalterlichen Dombaus anzuknüpfen: *„Zwei Jahrhunderte lang haben die Väter voll Glaubenskraft und hohen Sinnes treu und opferwillig an diesem Dome gebaut, ... dann waren sie durch die Bedrängnisse der Zeit genöthigt aufzugeben, ... sie gaben das Werk einer besseren Zukunft anheim und vertrauten seine Vollendung als frommes Erbe einem glücklicheren Geschlechte. Dieses glücklichere Geschlecht sind wir, wir wollen das schöne Erbe antreten!"* Sodann wird der nationale Anspruch des Unternehmens herausgestellt mit dem Verweis, dass *„in allen Gegenden des deutschen Vaterlandes dem Herrn neue Tempel gebaut werden, entlang des Rheins wie an der Donau, ... wie einst in den schönsten Zeiten unseres Glaubens."* Es könne nicht sein, dass Regensburg als *„die Hüterin des herrlichsten kirchlichen Bauwerks des Vaterlandes die Hammerschläge der frommen Werkleute ... vernehmen und dennoch seinen weltberühmten Dom noch länger den Blicken der Nationen, die ihm seine Weltstraße zuführt, als Stückwerk zeige."* Mit einem Blick auf das große Vorbild Köln wird schließlich noch der gesonderte Wunsch formuliert, der Aufruf möge *„bis hinab zu den edlen Bauleuten am anderen deutschen Strome"* dringen, *„die uns als Vorbild und Muster vorangegangen, und zu deren Werke auch wir beigetragen haben".*

Auch von höchster Regierungsstelle kam ein Anschubappell. Am 13. März 1859 erging eine ministerielle Weisung an die nachgeordneten Stellen zu besonderer Beachtung des Projekts: *„in Rücksicht auf das hohe Interesse, welches der Ausbau des Domes in Regensburg vom Standpunkte der Geschichte und Kunst behauptet".*[13]

Bei der Entscheidung zwischen den Entwürfen von Maurer (1855) und Denzinger (1857) war die Wahl mit geringen Änderungswünschen auf Maurer gefallen.

4

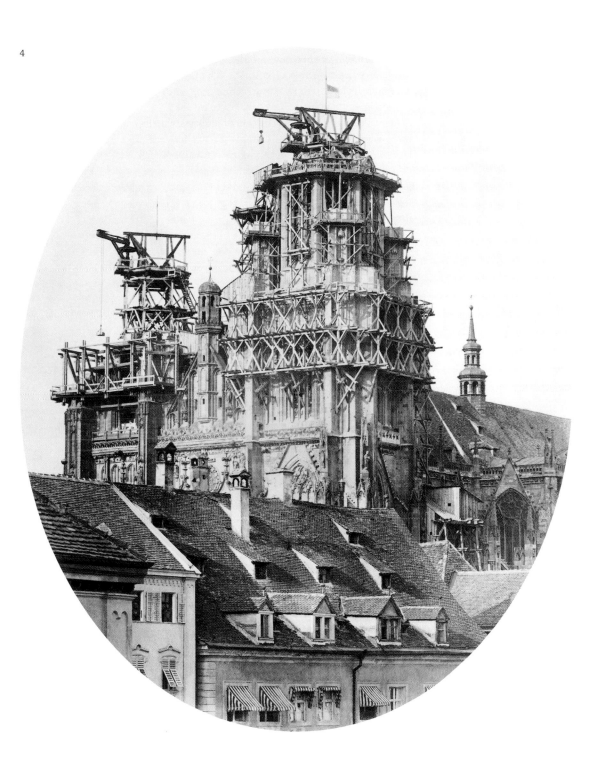

Die Domtürme 1863

Fotograf:
Martin Kraus, Regensburg

1859 reichte nun der Münchner Architekt August von Voit einen Entwurf ein, der jene Änderungswünsche bereits berücksichtigte.[14] In Folge dessen entschied man sich letztendlich für den Plan von Voit. Denzinger wurde zwar zum Dombaumeister ernannt, die staatliche Oberaufsicht lag bei Voit.

Im Sommer 1859 ging das Projekt in die konkrete Phase. Am 13. Juni wurde in einem feierlichem Akt die spätgotische Petrusstatue des Domes als Opferstock für den Ausbau der Türme vor der inneren Westwand neu aufgestellt.[15] Der 14. Juli war der Auftakt für die Bauarbeiten. Der Tag begann mit einer stillen Messe durch den Bischof in Gegenwart sämtlicher Werkleute. Danach wurde der Ausbau der Domtürme in Angriff genommen, konkret mit der Freilegung und Verstärkung der Turmfundamente.

Die nächste offizielle Verlautbarung ist ein Rundbrief des Ordinariats an den Klerus vom 2. Dezember über den aktuellen Stand der Arbeiten.[16] Dieses nun schon merklich nüchterne Schreiben stellt fest: Die Sicherung der Fundamente sei vollendet, *„die cassa nahezu leer"*. Die bisherigen Kosten beliefen sich auf *29 741 fl 3 1/4 xr*. Es folgt eine Kostenprognose, die in eine Aufforderung zu verstärkter Sammlungswerbung mündet. Im Spätjahr 1859 war außerdem als Werbemaßnahme ein Modell der vollendeten Westfassade gefertigt und im Sitzungssaal des Rathauses ausgestellt worden.[17] Im Frühjahr 1860 veröffentlichte der Dombauverein seinen ersten Jahresbericht.[18] Neben einem Rückblick auf die Vereinsgründung und seine hohen Zielsetzungen, die Turmfundamentierungen und sonstige Planungsvorbereitungen für den Ausbau schwingt unüberhörbar bereits das sorgenvolle Eingeständnis mit, dass es mit der Gründung von Filialvereinen nicht recht voranginge und dass auch der Ertrag des *Peterspfennigs* hinter den Hoffnungen zurückgeblieben sei. *18000 fl* waren aus der Diözese zusammen gekommen, *5000 fl* aus der Stadt Regensburg, *1400 fl* von Stellen und Behörden, aber immerhin auch noch *14000 fl* aus Sonderspenden (König Ludwig I., kaiserl. Hoheit Erzherzogin Sophie, Prinz Carl v. Bayern, Fürstenhaus Thurn und Taxis, Direktorium der Ostbahnen, Frhr. v. Aretin, Frhr. v. Rothschild und weitere ungenannte). Im selben Grundtenor stellt ein Rundschreiben des Dombauvereins an die Filialvereine vom März 1860 fest, dass die *„Hoffnung, welche wir auf den frommen kirchlichen Sinn und die Theilnahme der Gläubigen der Diözese gebaut, in Einigem zurückgeblieben ist"*, gefolgt von der dringenden Aufforderung an die Pfarrgeistlichkeit als *„Vorsteher und Hüter der Filialvereine ... in ihrem Eifer und Bemühen für das Werk in Wort und That nicht müde werden zu wollen"*.[19]

Im Mai 1860 veröffentlichte das Oberhirtliche Verordnungsblatt einen ersten Zwischenbericht vom Baufortgang. Am 21. Mai begann am Südturm das Abtragen des alten Daches. Am Pfingstmontag, dem 28. Mai, wollte man mit einem Pontifikalamt den Beginn des Hochbaus einläuten. Von nun an sollte täglich um 5 1/2 Uhr eine hl. Messe für den Dombau gefeiert werden. An diesem Pfingstmontag 1860 sollte auch der Versatz des Grundsteins zum Ausbau des Südturms als großartige Feierlichkeit in Gegenwart von König Max II. ausgerichtet werden.[20] Zugleich beging die Stadt das 50-jährige Jubiläum seiner Wiedervereinigung mit dem Königreich Bayern. Im Hochchor des Domes war neben der Kathedra ein Thron aufgestellt, ebenso vor dem westlichen Hauptportal. Dort lagerte der blumenbekränzte Stein mit der Inschrift:

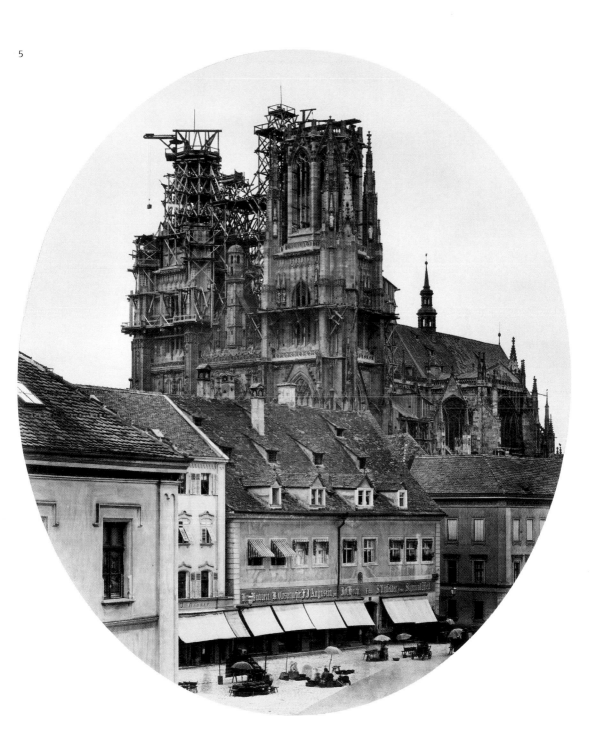

Die Domtürme
im Frühjahr 1865

Das Foto trägt den Präge-
stempel: „M. Kraus, Maler u.
Photograph REGENSBURG"

Hic lapis ima jungens summis terminus priscae,

caput structurae novae, a Maximiliano II. Bavariae Rege

positus est anno Domini MDCCCLX. die 28. Mai.

Dieser Stein, das Untere mit dem Obersten verbindend, wurde als Schlussstein des vormaligen und als Hauptstein des neuen Baus von König Maximilian II. von Bayern gesetzt im Jahre des Herrn 1860, am 28. Mai.

Am Vorabend eröffnete Geläut aller Glocken von Regensburg und Stadtamhof das Fest. Am Pfingstmontag um 11 1/2 Uhr erschien der König am Südportal des Domes, wurde dort vom Bischof mit reichem Gefolge empfangen und zum Thron im Chor geleitet. Nach dem Amt zog man zum Hauptportal, wo der Bischof den Stein segnete und weihte. Der König deponierte in diesem Stein einen Glaszylinder mit einer Urkunde.[21] Beigefügt wurden eine fotografische Abbildung des Planes der Turmvollendung sowie einige Münzen aktueller Prägung. Sodann vollzog der König den dreifachen Hammerschlag, begleitet von Kanonendonner in der ganzen Stadt. Die nachfolgende Rede des Bischofs schlug wieder pathetische Töne an: *„Das dreihundertfünfundsechzigste Jahr ist es, seit unsere Vorältern den letzten Stein auf die Thürme dieses Domes gehoben, – ein langes Jahr, in welchem Jahre Tage sind.“*[22] Auch der Bischof vollführte den dreifachen Hammerschlag ebenso wie der Fürst von Thurn und Taxis und andere Nobilitäten. Das Aufziehen des Steins erfolgte wegen der noch fehlenden Gerüste erst im Herbst, aber wiederum mit großem Zeremoniell.[23] Vor der Winterpause hatte man das unvollendete 3. Südturmgeschoss noch ein gutes Stück weiterführen können.

Im Rechnungsjahr 1860 hatte sich trotz aller Appelle der Ertrag des *Peterspfennigs* nicht gesteigert, dank anhaltender Sonderspenden war die Finanzlage aber nicht schlecht. Die Einrichtung von Zweigvereinen außerhalb der Diözese beschränkte sich auf München, wo lediglich *250 fl* zusammenkamen.

Über das Jahr 1861 gibt es nur wenige Nachrichten. Im Bericht des Dombauvereins heißt es, das dritte Stockwerk des südlichen Turmes sei vollkommen ausgebaut, die mit diesem Bau verbundenen Konstruktionsbögen für das neu aufzusetzende Achteck gleichfalls vollendet und das genannte Achteck selbst begonnen. Wegen der anhaltenden Spendenmüdigkeit in den Pfarreien hatte das Ordinariat in einem Klerusrundschreiben Ablassbriefe für Sonderstiftungen in Aussicht gestellt.

Im Jahr 1862 schritt der Ausbau des Südturms im Oktogongeschoss zügig voran, es waren zwei große Sonderstiftungen eingegangen, je *10000 fl* vom abgedankten König Ludwig I. und von König Max II. Im Herbst begannen die Arbeiten am Nordturm durch Abtragen und Ausbessern der alten Mauerkrone. Über den Winter wurden Werksteine hergestellt.

1863 schien zunächst ein Krisenjahr zu werden. Die von Anfang an schwierige Zusammenarbeit zwischen Dombaumeister Denzinger und dem Architekten der Obersten Baubehörde August von Voit brach in offene Rivalität aus, so dass Voit sich veranlasst sah, sein Amt niederzulegen. Auch der Bischof hatte offenbar in diesen Auseinandersetzungen ein entscheidendes Wort mitzureden: *„Es wird so gebaut*

zu Bild 6

Die Westfassade
im Herbst 1865

Fotograf:
Martin Kraus, Regensburg

Im Jahr 1865 erhielt
Martin Kraus 51 fl
aus der Dombaukasse

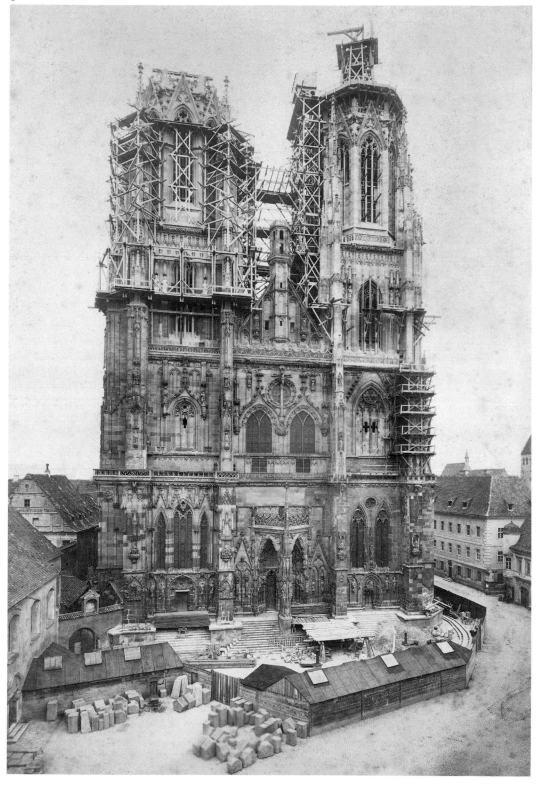

werden, wie ich es für gut finde: dann wollen wir sehen, wer den Bau abzuändern Lust haben wird".[24] Denzinger hatte fortan zumindest der Obersten Baubehörde gegenüber freie Hand und erlaubte sich zunehmend Änderungen des ursprünglichen Entwurfsplanes von Voit, was jahrelange Urheberstreitigkeiten nach sich zog. Planzeichnungen Denzingers nach dem Rückzug von Voit machen deutlich, dass sich die Umplanungen vor allem auf die Maßwerkformen bei den Turmhelmen konzentrierten.[25]

An dieser Stelle lohnt ein kurzer Blick auf die Entwurfsalternativen. Ausgangsproblem der Planungen war die stilistische Uneinheitlichkeit der mittelalterlichen Westfassade. Infolge der langen Bauzeit dominieren neben der eher schlichten Hochgotik des Südturms am Mittelteil und Nordturm üppige spätgotische Formen. Um 1850 war allerdings die Hochgotik bevorzugtes Stilideal. Regensburg glaubte mit dem so genannten Zweiturmplan, einem jener mittelalterlichen Fassadenentwürfe eine ideale Planungsgrundlage für die Turmvollendung zu besitzen. Fester Bestandteil sollte demgemäss ein Oktogongeschoss mit steilem Helmabschluss aus filigranem Maßwerk sein. Planungsziel war, die stilistische Uneinheitlichkeit der mittelalterlichen Fassade zu harmonisieren und in der Weiterführung der Türme eine möglichst enge Annäherung an das hochgotische Ideal zu erreichen. Denzingers erster Entwurf von 1857 (Bild 1) hatte dem in keiner Weise Rechnung getragen. In den Oktogongeschossen folgte er zwar dem Zweiturmplan, erging sich bei den Maßwerkhelmen jedoch in üppigster Spätgotik. Dieser Plan sah keine Heiligenfiguren auf den Türmen vor. Obwohl ein Alternativentwurf Denzingers von 1858[26] insbesondere beim Maßwerk der Helme eine radikale Umkehr zeigt, wurde er dennoch abgelehnt. Dieser Plan hatte Heiligenfiguren in den Oktogongeschossen vorgesehen. Der letztlich favorisierte Entwurf von Voit (1859) entstand im Prinzip aus einer Überarbeitung des Maurer-Entwurfs von 1855, wobei vornehmlich die erwünschte Symmetriegleichheit der Türme Berücksichtigung fand.

Ab März 1863 wurde nun also an beiden Türmstümpfen gebaut, am Nordturm an der Vollendung des 3. Geschosses, am Südturm im Oktogon. Im Oberhirtlichen Verordnungsblatt wird bekannt gemacht, dass an diesem Oktogon elf Standbilder von Heiligen aufgestellt werden sollen und dass *„sechs Wohlthäter und Freunde des Dombaus bereits 6 solche Standbilder gewidmet"*[27] hätten. Dennoch zeichnete sich während des Jahres Ebbe in der Dombaukasse ab und man musste *15000 fl* Kredit aufnehmen. Im Herbst 1863 kam es zu einer entscheidenden Wende. Anlässlich der Eröffnung der Befreiungshalle am 19. Oktober besuchte König Ludwig I. die Dombaustelle. Tief beeindruckt von dem Projekt unterbreitete er ein außerordentlich gönnerhaftes Angebot: Sollte glaubhaft sichergestellt sein, dass der Dom in sieben Jahren zu vollenden sei, dann würde er für diese nächsten sieben Jahre je *20000 fl* spenden unter der weiteren Voraussetzung, dass der Dombauverein pro Jahr *30 000 fl* aufbrächte. Darüber hinaus sagte er sofort *10000 fl* zu. Die Offerte wurde angenommen und das Planungstempo entsprechend gesteigert.[28]

Die von Grund auf neue Perspektive war am 7. November Anlass für einen Hirtenbrief mit dem Schwerpunkt zur Finanzierung der Domtürme.[29] Dabei betonte der Bischof, dass es eine Beleidigung des Königs gewesen wäre, das Angebot mit der Siebenjahresbedingung nicht anzunehmen. Nun sei es umso wichtiger, künftig den monatlichen *Peterspfennig* zu entrichten. Man verlange nicht mehr, aber man hoffe, dass dieser künftig gewissenhafter entrichtet werde und *„daß ihr euerem Bischof den Pfennig nicht versaget"*. Zeitgleich mit diesem Aufschwung in der Gesamtpro-

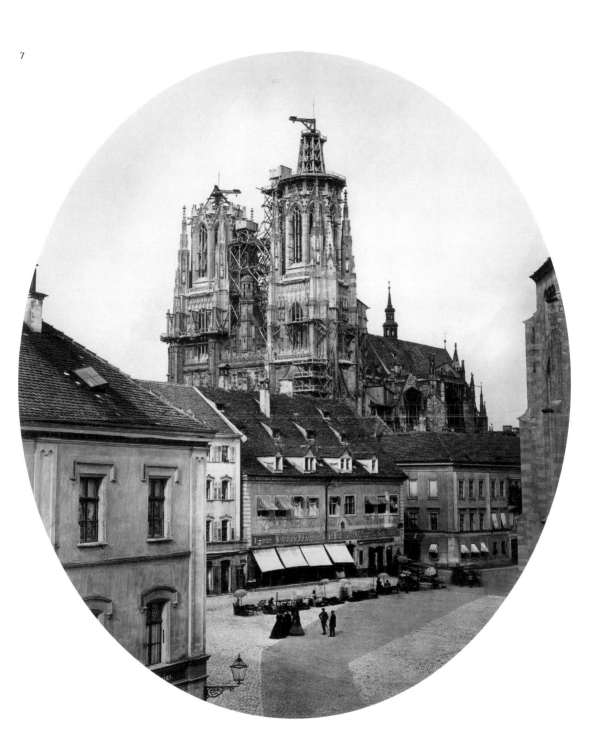

Die Domtürme 1866

Fotograf:
Martin Kraus, Regensburg

Im Jahr 1866 erhielt Martin
Kraus 62 fl 21 xr aus der
Dombaukasse

jektierung setzten im Herbst 1863 auch die ersten Verhandlungen über den geplanten Zyklus von Heiligenstatuen ein und schon im Oktober 1864 wurde die erste geliefert. Bis ins späte Frühjahr 1865 sind die Vorgänge um die Skulpturen recht gut überliefert. Für die Folgezeit, das heißt für die Statuen am Nordturm, finden sich in den Quellen nur noch sehr vereinzelte Hinweise. Die Herstellungsgeschichte dieser Bildwerke und ihre kunsthistorische Betrachtung ist jedoch einem gesonderten Kapitel vorbehalten.

Um die Mitte des Jahres 1864 war das Gesamtunternehmen so weit, dass man nun auch den Ausbau des Nordturms beginnen konnte. Am 29. Juni, dem Fest Peter und Paul, erfolgte die feierliche Setzung des Grundsteins, in derselben Weise wie im Mai 1860 die Setzung des Grundsteins zum Südturm, dieses Mal allerdings ohne Gegenwart des Königs. Auch in diesem Stein wurden in einem Glaszylinder ein Foto der Domtürme in ihrem aktuellen Zustand sowie mehrere Münzen und eine Urkunde verwahrt.[30] Am 2. Juli wurde der Stein versetzt. Dem Bericht nach wurde die Stelle, an welcher am Nordturm der Neubau ansetzt, durch eine Inschrift bezeichnet:[31]

Huc usque Maiores Nostri struxerant.

Reparato prisco opere altiora petimus. Anno Domini

MDCCCLXIV, die 29. Junii Ignatius Episcopus petram hanc

solemniter lustravit, super quam nova struimus saxa,

Deo propitio turri fastigium imposituri.

Bis hierher hatten unsere Vorfahren gebaut. Nach Wiederaufnahme des vormaligen Werks streben wir Höheres an. Im Jahre des Herrn 1864 am 29. Juni hat Bischof Ignatius diesen Stein feierlich geweiht, über dem wir neue Steine errichten in der Absicht, mit Hilfe des gütigen Gottes dem Turm die Spitze aufzusetzen.

Im restlichen Jahr 1864 herrschte normaler Baubetrieb auf beiden Türmen, der südliche war bereits bis zum Helmansatz emporgewachsen. 1865 ging es ungemindert weiter, die elf Statuen am Südturm wurden aufgestellt. Am Nordturm hatte man bereits die Fensterhöhe des Oktogons erreicht und erste Figuren kamen zur Aufstellung: vier Bischöfe an der Westseite des 3. Turmgeschosses und die ersten fünf von geplanten elf Statuen im Oktogon. Im Jahr 1866 konzentrierte sich die Arbeit auf den Helm des Südturms. Am Nordturm ging es an die Vollendung des Oktogons, beiläufig wird vermerkt, dass noch einige Statuen fehlen. 1867 werden die Nachrichten noch spärlicher, der Dombauverein meldete lapidar, dass das Jahrespensum erledigt sei.

Der Bericht für 1868 erscheint aus gutem Grund erst im September 1869. Man wollte das Hauptereignis des Jahres im Juni abwarten, als mit dem großen *Domfest* der Abschluss des Türmeausbaus festlich begangen wurde.[32] Wie schon beim Grundsteins für den Nordturm wählte man wieder den Festtag Peter und Paul am 29. Juni, nun sollte *„für jeden Thurm der letzte Stein feierlich gesegnet werden, wel-*

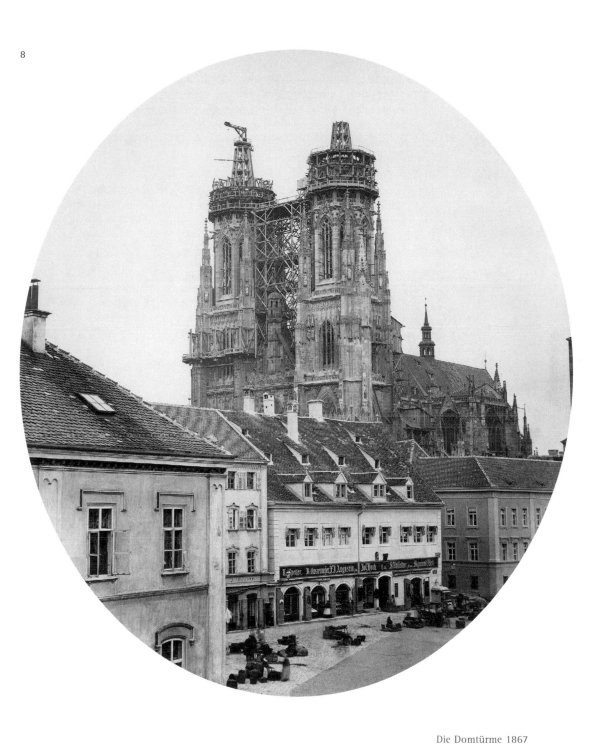

Die Domtürme 1867

Foto:
Gebr. Laifle, Regensburg

1867 erhielten die Gebr.
Laifle 89 fl 57 xr aus der
Dombaukasse

cher als Schluß der Kreuzblume seine Spitze krönen soll". Von Seiten des Ordinariats erging der Erlass, dass wie beim Pontifikalamt im Dom auch bei allen Pfarrgottesdiensten in der Diözese an diesem Tag als Abschluss das Te Deum erklingen solle. Außerdem sei allen Spendern zu danken und zu bitten, auch noch im gegenwärtigen und kommenden Jahre zu spenden. Der Bericht vom Dombaufest am 29. Juni 1869 lässt das allgemeine Hochgefühl nach erfolgreichem Abschluss des zehnjährigen Unternehmens deutlich spüren. Für diesen Tag wurde ein eigenes Festprogramm gedruckt.

Den Auftakt des Dombaufests bildete am Vorabend Glockengeläute aller katholischen Kirchen von Regensburg und Stadtamhof. Danach wurden von den reich beflaggten und mit Kränzen geschmückten Türmen herab die Nationalhymne und Choräle vorgetragen. Tags darauf wurden um 10 Uhr im Dome die beiden Schlusssteine gesegnet und „In die Höhlung des Schlusssteines wurden sowohl von Seite Sr. bisch. Gnaden, als von Seite des Stadtmagistrates und des Dombaumeisters die den Bau bezüglichen Urkunden gelegt".[33] Nach der Segnung der Schlusssteine hielt der Bischof eine Festrede, die mit den entsprechenden Dankadressen das Zehnjahresprojekt noch einmal Revue passieren ließ und seine Bedeutung herausstellte: „Wie dieser Dom der erste war in Deutschland, der, nach dem Wiedererwachen der deutschen Kunst, im Innern würdig wieder hergestellt wurde, so ist er jetzt auch der erste, dessen seit fast 400 Jahren unfertige Thürme in ihrem Außenbaue vollendet worden sind." Hierauf folgte das Hammerschlagritual, wiederholt von zahlreichen Nobilitäten und zuletzt vom Dombaumeister. Im Anschluss an das Hochamt wurden die Steine versetzt und der Dombaumeister rief von der Höhe herab ein dreifaches „Hoch!" auf König, Bischof, Stadt und Bistum und auf alle Spender, gefolgt von Kanonenschüssen. Vom Domplatz aus sandte der Bischof dem König ein Telegramm: „An Seine Majestät den König von Bayern in Berg. Eben führt Dombaumeister Denzinger den letzten Hammerschlag auf die Kreuzblume der Domthürme. Die ganze Stadt ruft voll Begeisterung Hoch Euerer Königlichen Majestät. Allerehrfurchtsvollst: Ignatius, Bischof von Regensburg." Nachmittags kam die Antwort: „Sr. Gnaden dem Herrn Bischof Ignatius in Regensburg. Seine Majestät über die geschilderte Begeisterung und das von der Stadt Allerhöchstdemselben dargebrachte Hoch erfreut lassen freundlichst danken. Lipowsky". Die etwas reservierte Antwort des Königs deckt sich mit den Berichten, wonach Bischof Ignatius von Senestréy allgemein enttäuscht war, weil man ihm als dem Vollender der Domtürme von offizieller Seite nicht genügend Ehre entgegenbrachte.[34]

Die Bürgerschaft von Regensburg und Stadtamhof jedenfalls veranstaltete am Abend des Domfesttages einen musikalisch begleiteten Fackelzug zu dem mit bengalischem Feuer beleuchteten Dom.

zu Bild 9
Im Jahresbericht des Dombauvereins für 1868 heißt es: Hauptaufgabe war die Weiterführung der Türme. „Die Witterungsverhältnisse waren hierzu sehr günstig, und gediehen daher bis zum Schlusse der Arbeit auf den Thürmen nicht nur die Helme selbst bis zu einer Höhe von 85 Fuß, sondern es war auch möglich, die Gerüste für den Weiterbau und die Vollendung der Thürme aufzustellen und dieselben behufs geeigneter Anbringung der Aufzugsmaschinen und Erleichterung des Verkehrs zwischen den beiden Thürmen mit einer Brücke von 60 Fuß Spannweite zu verbinden."

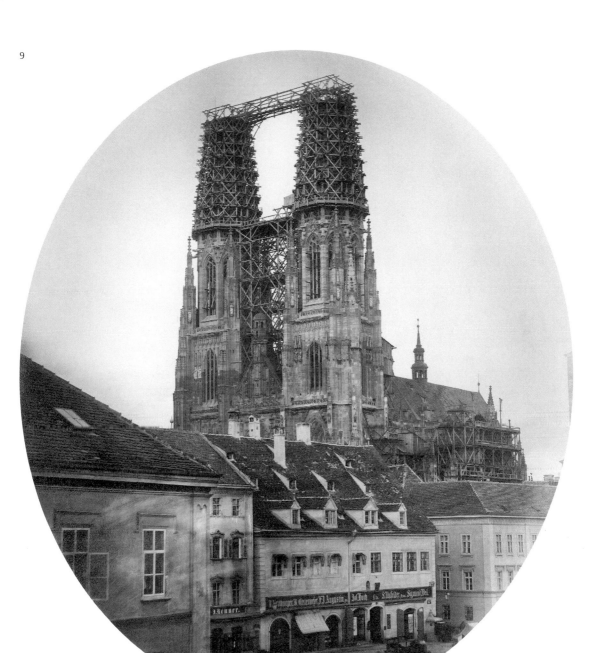

Die Domtürme 1868

Foto:
Gebr. Laifle, Regensburg

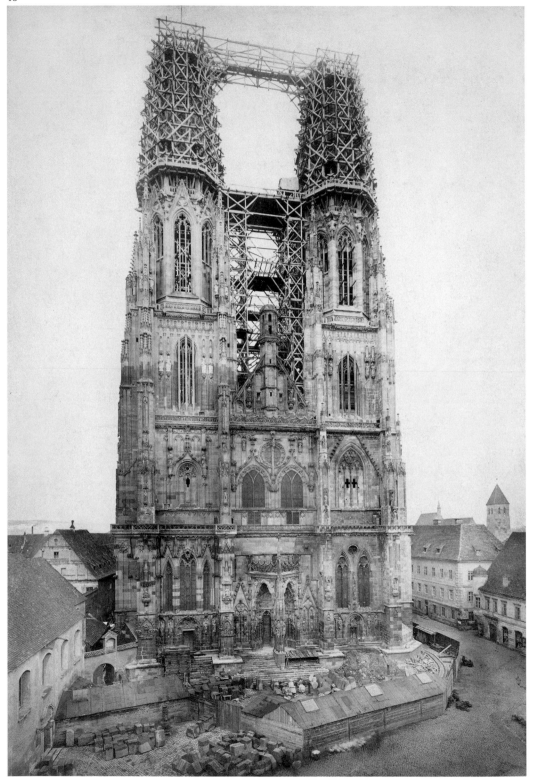

11

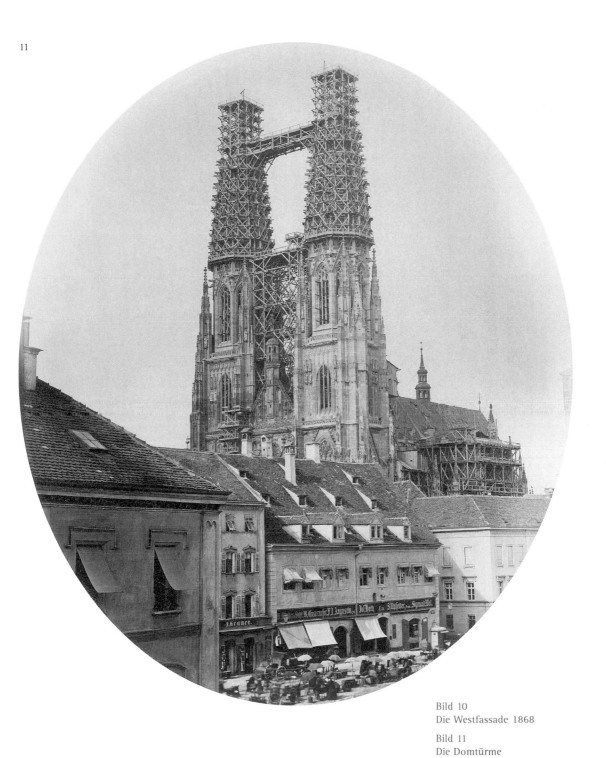

Bild 10
Die Westfassade 1868

Bild 11
Die Domtürme
im Frühjahr 1869

beide Fotos:
Gebr. Laifle, Regensburg

Programm

für die

am Feste der heiligen Apostel Petrus und Paulus

Dienstag den 29. Juni 1869

im Dome zu Regensburg

stattfindende Feier.

———————

1. Am Vorabende um 8 Uhr wird das Fest durch ein halbviertelstündiges feierliches Glocken-Geläute von allen katholischen Kirchen von Regensburg und Stadtamhof angekündet.

2. Am Festtage selbst ist um 8 Uhr Predigt im Dome, darnach eine stille heilige Messe.

3. Um 10 Uhr Beginn der Festfeier. Se. bisch. Gnaden begeben sich vom Hochaltare im feierlichen Zuge, während dessen der Hymnus Coelestis Urbs Jerusalem gesungen wird, zur Weihe-Stätte.

4. Dort wird unter den entsprechenden kirchlichen Gesängen und Gebeten die Weihe des letzten Steines (der Kreuzblume) für jeden der beiden Thürme vorgenommen.

5. Rückkehr zum Hochaltar unter Absingung des Hymnus Exsultet orbis gaudiis.

6. Pontifical-Amt und am Schlusse desselben feierliches Te Deum.

7. Nach demselben begibt man sich im geordneten Zuge auf den Domplatz an die bereiteten Plätze, um der feierlichen Versetzung der geweihten Schlußsteine auf den beiden Thürmen beizuwohnen.

Festprogramm für die
Weihe der Schlusssteine
der Domtürme am
29. Juni 1869

ein Originalexemplar
im BZAR

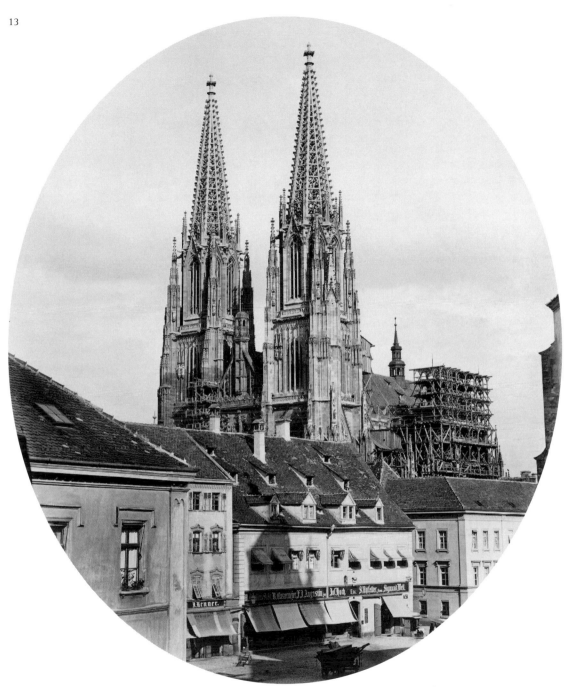

Die Domtürme
im Sommer 1869

Foto:
Gebr. Laifle, Regensburg

Im Jahr 1869 erhielten die
Gebr. Laifle 112 fl 18 xr aus
der Dombaukasse

II. Dokumente in den Türmen

Die Urkunde des Königs Maximilian II.
im Grundstein für den Ausbau des Südturms

gesetzt am 28. Mai 1860[35]

IN NOMINE † SSMAE TRINITATIS ANNO A CHRISTO

NATO MDCCCLX die 28. Maii FERIA II. PENTECOSTES.

Annum quinquagesumum ex quo, caput quondam

regni, Bavaria denuo iuncta fuit, Ratisbona laeta agit.

Adest laetanti Patriae Pater Maximilianus II. Bavariae Rex.

Populo universo plaudente hunc ponit lapidem turri huic

absolvendae primarium, quem Ignatius Episcopus divino sacrificio

solemnissime celebrato sacro ecclesiae ritu lustravit.

Prima huius templi fundamenta iacta a. MCCLXXV.

Turribus ultimo manus admotae a. MCCCCXCVI.

Tum infaustis rerum vicibus opus interruptum.

Turres dimidiae relictae.

Nunc tandem denuo ceptum.

Praestet finem felicem Deus.

Im Namen der heiligsten Dreifaltigkeit im Jahr 1860 seit Christi Geburt, am 28. Mai dem 2. Pfingstfeiertag. Regensburg begeht frohgemut das 50. Jahr, seitdem es, einst Hauptstadt des Königreiches, erneut mit Bayern verbunden wurde. Der ihre Freude äußernden Stadt gibt die Ehre seiner Anwesenheit als Vater des Vaterlandes König Maximilian II. von Bayern. Unter dem Beifall des ganzen Volkes setzt er diesen Stein als Grundstein zur Fertigstellung dieses Turms. Diesen Stein hat Bischof Ignatius in einem sehr feierlichen Gottesdienst nach heiligem Ritus der Kirche geweiht. Die ersten Fundamente dieses Tempels wurden gelegt im Jahr 1275. Zuletzt wurde an die Türme Hand angelegt im Jahr 1496. Danach wurde das Werk unterbrochen aufgrund unheilvoller Wechselfälle. Die Türme wurden in halbfertigem Zustand hinterlassen. Jetzt endlich wurde von neuem begonnen. Möge Gott ein glückliches Ende gewähren.

Die Urkunde des Bischofs Ignatius von Senestréy im Grundstein für den Ausbau des Nordturms

gesetzt am 29. Juni 1864 [36]

IN NOMINE † SSMAE TRINITATIS

ANNO A CHRISTO NATO MDCCCLXIV die 29. Junii SS.

APOSTOLIS PETRO ET PAULO FESTO.

Regnante Ludovico II. Bavariae

Rege anni I. Ignatius Episcopus ad universi

populi laetitiam hunc dicat et ponit lapidem,

turri huic absolvendae a reparato prisco opere primarium,

adstantibus Templi et Civitatis Capitulis et Clero,

Magistratu, Viris eximiis colligendis donariis pro

opere perficiendo praepositis,

Architecto clarissimo Francisvo Denzinger,

ceterisque operis adiutoribus.

Quod nunc post XXXVII decennia denuo ceptum Ludovic I.

Serenissimi Bavariae Regis tutela inprimis

amplissimisque subsidiis auctum

perducat ad finem felicem Deus.

Im Namen der heiligsten Dreifaltigkeit im Jahr 1864 seit Christi Geburt am 29. Juni, dem Fest der heiligen Apostel Peter und Paul. Im ersten Jahr der Regentschaft von König Ludwig II. von Bayern weiht Bischof Ignatius zur Freude des gesamten Volkes diesen Stein und setzt ihn, zur Vollendung dieses Turms seit Wiederaufnahme des Werks, als Hauptstein in Anwesenheit des Domkapitels, des Stadtrats, der Geistlichkeit, des Magistrats, der Persönlichkeiten, die beauftragt wurden mit der Sammlung von Spenden für die Vollendung des Werkes, des hochberühmten Architekten Franz Denzinger und weiterer Förderer des Bauwerks. Dieses jetzt nach 37 Jahrzehnten vor allem unter der Obhut des durchlauchtigsten Königs Ludwig I. von Bayern wieder aufgenommene und durch sehr umfangreiche Mittel geförderte Werk möge Gott zu einem glücklichen Abschluss führen.

Dokumente in den Schlusssteinen der Türme

gesetzt am 29. Juni 1869

Die 2003 in der Kreuzblume des Südturms aufgefundenen Dokumente

Ein Teil der im Bericht vom *Domfest* genannten Urkunden in der Südturmspitze wurde 2003 bei der Erneuerung der Kreuzblume in einer Bleikassette aufgefunden und im Archiv der Dombauhütte verwahrt. Es handelt sich um handschriftliche Dokumente des Dombaumeisters und des Magistrats sowie um gedruckte Jahresberichte des Dombauvereins.[37]

14

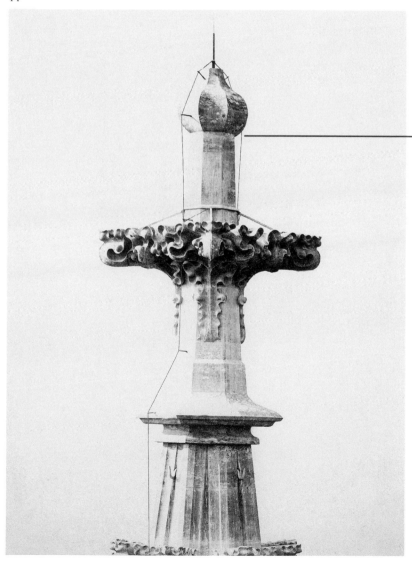

Eine von den beiden Kreuzblumen der Domtürme in 105 Meter Höhe

Historisches Foto 1869

Foto: wohl Gebr. Laifle, Regensburg

Die Dokumente fanden sich in einer Ausfachung in der Lagerfuge unter der Zwiebelkuppel

Urkunde des Dombaumeisters, 1869

Beidseitig beschriebenes Pergament, H: 17,7 cm, B: 13,1 cm,
aufgefunden 2003 in der Kreuzblume des Südturms

15

Vorderseite

Morgen schließen wir nach 10jähriger Thätig- keit die Thürme des Domes. | Getreu nach alter Meisterweise, nach | bestem Wissen und Gewissen habe ich das | Werk hergestellt, wie ich es mir er- | dacht. | Durch eigene Gesellen unter meiner | unmittelbaren Leitung ist die Arbeit | ausgeführt. | Paliere waren: | für die Steinmetzarbeiten: | Georg Albrecht Nitzl aus Berneck | Michael Hirschmann aus Regensburg | für die Zimmerarbeiten: | Georg Kinskofer aus Weichs | für die Maurer und Handlanger | Georg Gsellhofer aus Regensburg | Am Bau arbeiten derzeit: a) 25 Bildhauer und Steinmetzen, | b) 8 Zimmerleute | c) 24 Maurer und Handlanger.

Rückseite

Mir zur Seite steht nun ein | wackerer Geselle Carl | Lauzil aus Wien. Er | erlernte seine Kunst bei | meinem Freunde Friedrich | Schmidt dem Dombaumeister | zu St. Stefan in Wien. | Seit drei Jahren ist er | nun bei mir, und lernt | hier die Regensburger Weise. | Regensburg am 28t Juni 1869 | Denzinger | k. Baurath Dombaumeister | hier und in Frank-furt/M

Urkunde des Magistrats, 1869

Beidseitig beschriebenes Pergament: H: 29,5 cm, B: 27 cm,
aufgefunden 2003 in der Kreuzblume des Südturms

Vorderseite

Regensburg, den 29ten Juni 1869
Präsident der königl. Regierung der Oberpfalz und von Regensburg Herr Maximilian
von Pracher
Königlicher Stadtkommissair: Herr K: Freiherr von Freyberg

Magistrat:
Herr Oscar Stobaeus, rechtskundiger Bürgermeister

Herr Joachim Fux, Rechtsrath Herr Maximilian Beck, Rechtsrath
Herr Staatsanwaltschaftsvertreter Mois Herr Stadtbaurath E: Pahl

Herr F. Albrecht, bürgerl. Magistratsrath	Herr H. Henle, bürgerl: Magistratsrath
Herr A. Dunzinger, bürgerl. Magistratsrath	Herr F. Maurer, bürgerl: Magistratsrath
Herr J. Fickel, bürgerl. Magistratsrath	Herr Z. Pauer, bürgerl: Magistratsrath
Herr F.J. Fikentscher, bürgerl. Magistratsrath	Herr F. Pustet, bürgerl: Magistratsrath
Herr J. Gschwendtner, bürgerl. Magistratsrath	Herr Ch. Rehbach, bürgerl: Magistratsrath
Herr K. Held, bürgerl. Magistratsrath	Herr Ch. Senestreÿ, bürgerl: Magistratsrath

Herr Stadtkämmerer von Pusch. Herr Stiftungs-Cassa-Caßier Ritter. Herr Sparcaßa-Caßier Meyer. Herr Pfand-
damts-Caßier Würth.
Herr Kanzley-Director Reiß. Herr Magistrats-Secretair Freytag

Gremium der Gemeinde Bevollmächtigten.
Vorstand: Herr George Neuffer.
Schriftführer: Herr N: Hofmeier.

Herr Bach, Webermeister	Herr Höchstetter, Bäckermeister
Herr Bergmüller, Bierbrauer	Herr Höfelein, Seilermeister
Herr Berthold, Bierbrauer	Herr Keil, Messerschmiedmeister
Herr Böglen, Zimmermeister	Herr Kempf, Eisenhändler
Herr Bößenecker, Buchhändler	Herr Krippner, Kaufmann
Herr Brauser, Kaufmann	Herr Kuchler, Lederer
Herr Coppenrath, Buchhändler	Herr Manz, Buchhändler
Herr Degener, Buchbindermeister	Herr Melzl, Bäckermeister
Herr Engerer, Kaufmann	Herr Mielenz, Kupferschmiedmeister
Herr Eßlinger, Tapezierer	Herr Neumüller, Kaufmann
Herr Forster, Apotheker	Herr Romanino, Kaufmann
Herr Fuchs, Bierbräuer	Herr Schmaus, k. Notar
Herr Fugger, Schreinermeister	Herr Schöpf, Eisenhändler
Herr Grötsch, Güterschaffner	Herr Seyboth, Seilermeister
Herr Hartlaub, Kaufmann	Herr Wintermeyer, Kaufmann
Herr Henle, O., Apotheker	Herr Zimmermann, Zimmermeister
Herr Hettenkofer, Bäckermeister	

Transskription der Urkunde
des Magistrats, 1869

Lebensmittelpreise

	fl.	kr.	h.
1 Schäffel Waizen	18	44	
1 „ Korn	14	12	
1 „ Gerste	10	47	
1 „ Haber	9	3	
1 Roggen-Laib Brod, 6 ℔		23	
1 Laib schwarz Brod 6 ℔		20	
1 Paar Semmel, 4 Loth 3 Quint		1	
1 Maß Mundmehl		7	3
1 ℔ Mastochsenfleisch		7	
1 „ Kalbfleisch		13	
1 „ Schweinfleisch		15	
1 Maß Bier		6	
1 bayr. Metzen Erdäpfel		34	
1 Maß Milch		4	
1 ℔ Schmalz		28	
8 Stück Eier		8	
1 Centner Kochsalz	6	5	2
1 Klafter Buchenholz	15	48	
1 Klafter Fichtenholz	10	12	

Rückseite der Urkunde des
Magistrats, 1869

Lebensmittelpreise [38]

	Gulden	Kreuzer	Pfennige
1 Schäffel Waizen	18	44	
1 Schäffel Korn	14	12	
1 Schäffel Gerste	10	47	
1 Schäffel Haber	9	3	
1 Roggen-Laib, Brod 6 Pfd.		23	
1 Laib schwarz Brod 6 Pfd.		20	
1 Paar Semmel, 4 Loth 3 Quint		1	
1 Maß Mundmehl		7	3
1 Pfd. Mastochsenfleisch		17	
1 Pfd. Kalbfleisch		13	
1 Pfd. Schweinefleisch		18	
1 Maß Bier		6	
1 bayr: Metzen Erdäpfel		34	
1 Maß Milch		4	
1 Pfd. Schmalz		28	
8 Stück Eier		8	
1 Centner Kochsalz	6	5	2
1 Klafter Buchenholz	15	48	
1 Klafter Fichtenholz	10	12	

Zusätzlicher Text in Vertikalzeilen auf der Rückseite der Urkunde des Magistrats, 1869:

Wenige Stunden vor dem Aufsetzen der Schlußsteine erhielt Regensburgs
jüngster Dombaumeister Herr Baurath Denzinger das Diplom des Ehren-
Bürgerrechtes hiesiger Stadt im Reichssaale zugestellt. Stobaeus

Transskription der Rückseite
der Urkunde des Magistrats,
1869

Eine bezeugte Urkunde des Bischofs
in der Kreuzblume des Südturms

Die im Bericht zum Dombaufest genannte Bischofsurkunde für die Kreuzblume des Südturms wurde 2003 nicht aufgefunden. Der Text ist im OVB 1869 veröffentlicht:

SANCTISSIMAE † TRINITATI LAUDES

ET GRATIARUM ACTIONES PERENNES!

QUA TUTANTE CUI TURRI NOVA STRUCTURA

ABSOLVENDAE PRIMARIUM LAPIDEM OLIM POSUERAT

MAXIMILIANUS II. BAVARIAE REX FERIA II.

PENTECOSTES ANNO MDXXXLX.

NUNC OPERE PERFECTO EXCELSA STAT.

LAPIDEM ERGO HUNC IN SUMMO FASTIGIO

LOCANDUM IGNATIUS

EPISCOPUS HOC DIE XXIX. JUNI ANNI MDCCCLXIX.

BEATISSIMIS APOSTOLIS PETRO ET PAULO SACRO,

SOLEMNI ECCLESIAE RITU DICAT ET PONIT.

BENE PRECAMINI QUI OPUS DENUO CEPTUM MAGNIFICE

STRUXIT FRANCISCO DENZINGER

ARTE ET RE FACTA PRAECLARO.

TEMPLUM SUBLIMI AEDIFICIO ILLUSTRE, CIVITATEM,

DIOECESIM PRECIBUS BEATI

PETRI APOSTOLI TUEATUR OMNIPOTENS DEUS.

Immerwährend Lob und Dank der heiligsten Dreifaltigkeit!
Unter deren Schutz hatte, um diesen Turm durch das neue Bauwerk zu vollenden, einst Maximilian II., König von Bayern, am 2. Pfingstfeiertag im Jahr 1860 den Grundstein gelegt. Nun steht der Turm hochaufragend da nach Vollendung des Werks. Diesen Stein nun, der an höchster Spitze zu setzen ist, weiht und setzt Bischof Ignatius an diesem 29. Juni 1869, dem Festtag der überaus glückseligen Apostel Peter und Paul nach feierlichem Ritus der Kirche.
Sprecht dem durch seinen hohen Kunstsinn und seine erbrachte Leistung glänzenden Franz Denzinger, der das aufs Neue in Angriff genommene Werk großartig vollendet hat, Segenswünsche aus. Den durch sein hochragendes Bauwerk in die Augen fallenden Tempel, die Stadt und die Diözese möge durch die Fürbitten des glückseligsten Apostels Petrus schützen der allmächtige Gott.

Bezeugte Dokumente
in der Kreuzblume des Nordturms

Die im Bericht vom *Domfest* genannten Urkunden in der Nordturmspitze wurden bereits 1957 bei Renovierungsarbeiten aufgefunden. Einem Zeitungsbericht[39] zu Folge handelte es sich um ein Blechkästchen und eine Schale aus Rubinglas mit Dokumenten aus der Zeit der Turmvollendung. Der Fund wurde damals dem staatlichen Landbauamt übergeben und man hatte die Absicht, ihn zusammen mit Dokumenten von der aktuellen Renovierung an selber Stelle wieder einzumauern. Der Zeitungsbericht geht ausführlich auf den Dokumentenfund ein und zitiert als erstes ein eigenhändiges Schreiben von Dombaumeister Denzinger, das weitestgehend der Urkunde des Dombaumeisters aus der Kreuzblume des Südturms entspricht:

Morgen schließen wir nach zehnjähriger Thätigkeit die Thüren [Türme!][40] des Domes. Getreu nach alter Meisterweise, nach bestem Wissen und Gewissen habe ich das Werk hergestellt, wie ich es mir erdachte. Durch eigene Gesellen und unter meiner unmittelbaren Leitung ist die Arbeit ausgeführt. Poliere waren: für die Steinmetzarbeiten Georg Albrecht Nitzl aus Berneck, Michael Hirschmann aus Regensburg; für die Zimmerarbeiten Georg Kinskofer aus Weichs; für die Maurer und Handlanger Georg Gesellhofer aus Regensburg – Am Bau arbeiten derzeit: a) 25 Bildhauer und Steinmetzen, b) 8 Zimmerleute, c) 24 Maurer und Handlanger. – Domassessor: C. Lauzil aus Wien. – Zur gänzlichen Vollendung des Domes fehlen noch die Giebel im Kreuzschiff und der Mittelthurm, die ich mit Gottes Hilfe noch herstellen zu können hoffe. – Regensburg den 28t Juni 1869 – Denzinger – k. Baurath – Dombaumeister in Regensburg und in Frankfurth/Main.

Des weiteren wird von einem beidseits bedruckten Zettel berichtet, der eine Ansicht des Domes zeigt, betitelt mit *„Westansicht des Regensburger Domes gemäß den gefaßten Plänen".*[41] Laut jenem Zeitungsbericht trug der Zettel in der Nordturmspitze zudem rückseitig ein Gebet für das Gelingen des Dombaues, dessen Wortlaut größtenteils wiedergegeben ist:

Allmächtiger, ewiger Gott, der du mit der Fülle deiner Gnaden in deinen heiligen Tempeln unter uns wohnen wollest und selbst die Würde und Schönheit Deines Hauses liebst, sieh', wir haben unternommen, diesen Dir und Deinen Heiligen geweihten Dom, welchen unsere Väter einst nicht mehr auszubauen vermochten, nunmehr seiner Vollendung entgegenzuführen, und Du weißt, daß wir bei diesem Unternehmen nichts anderes im Sinne haben, als daß Dein Name verherrlicht und Deine Heilige Kirche erbaut werden möge! Wir glauben und wissen aber auch, o Gott!, wenn Du das Haus nicht bauest, arbeiten die vergeblich, die daran bauen.

Im weiteren erfleht das Gebet Gottes Wirken, um die Bürger zu tätiger Mithilfe zu bewegen. Ein anderer handschriftlicher Zettel enthielt dasselbe Magistratsdokument, wie es auch aus der Südturmspitze zum Vorschein kam:

Wenige Stunden vor dem Aufsetzen der Schlußsteine erhielt Regensburgs jüngster Dombaumeister, Herr Baurath Denzinger, das Diplom des Ehrenbürgerrechtes hiesiger Stadt im Reichssaale zugestellt. Stobaeus.

Auf eben diesem Dokument waren beim Nordturm auch die Namen der seinerzeitigen Repräsentanten zu lesen. Der Zeitungsbericht gibt sie nur ausschnitthaft wieder, unzweifelhaft handelt es sich aber um ein und dieselbe Aufstellung wie bei der Urkunde des Magistrats aus dem Südturm. Gleiches gilt für die in der Zeitung

nur beispielhaft aufgeführte Liste der 1869 aktuellen Lebensmittelpreise. Zudem waren ebenso wie beim Südturm auch in der Nordturmspitze gedruckte Jahresberichte des Dombauvereins eingelegt.

Die in den Quellen für die Nordturmspitze bezeugte Bischofsurkunde wurde offenbar gleichfalls nicht gefunden, der Text ist im OVB 1869 abgedruckt:

IN NOMINE † SANCTISSIMAE TRINITATIS.

ANNO A CHRISTO NATO MDXXXLXIX, DIE XXIX. IUNII

SANCTIS APOSTOLIS PETRO ET PAULO FESTO

APOSTOLICAM CATHEDRAM TENENTE PIO PONTIFICE

MAXIMO ANNO VIGESIMOQUARTO LUDOVICI II.

BAVARIAE REGIS ANNO SEXTO IGNATIUS

SANCTAE RATIBONENSIS ECCLESIAE EPISCOPUS ANNO

DUODECIMO HUNC DICAT ET PONIT LAPIDEM TURRIS

HUIUS FASTIGIUM ET CORONAM QUAM CLARISSIMUS

ARCHITECTUS FRANCISCUS DENZINGER POSITO

PRIMO NOVAE STRUCTURAE LAPIDE EODEM FESTO DIE

ANNO MDCCCLXIV UNO LUSTRO FELICITER ABSOLVIT.

LAETANTES ADSISTUNT TEMPLI ET CIVITATIS CLERUS,

MAGISTRATUS, CIVES, VIRI EXIMII

COLLIGENDIS DONARIIS PRO OPERE PERFICIENDO

PRAEPOSITI CETERIQUE AEDIFICII ADIUTORES.

GRATIAE DEO ACTAE SOLEMNITER.

CUSTOS ADSIT SEMPITERNUM NUMEN.

zu Bild 19

Hl. Albertus Magnus im Oktogongeschoss des Südturms

Bildhauer: Johann Ev. Riedmiller 1865

Stiftung der bischöflichen Administration

Albertus Magnus war 1260–62 Bischof von Regensburg

Im Namen der heiligsten Dreifaltigkeit. Im Jahr 1869 seit Christi Geburt, am 29. Juni, am Festtag der heiligen Apostel Peter und Paul, als Papst Pius im 24. Jahr den apostolischen Stuhl innehatte und im 6. Jahr der Regentschaft von König Ludwig II. von Bayern, weiht und setzt Ignatius, im 12. Jahr Bischof der heiligen Kirche von Regensburg, diesen Stein als Gipfel und Krone dieses Turms, den der hochberühmte Architekt Franz Denzinger, nachdem der erste Stein des neuen Bauwerks an eben diesem Festtag im Jahr 1864 gesetzt war, in einem Zeitraum von fünf Jahren vollendet hat. Voll Freude sind zugegen die Geistlichen des Tempels und der Stadt, der Magistrat, die Bürger, die Persönlichkeiten, die beauftragt wurden, Spenden für die Vollendung des Baus zu sammeln, und weitere Förderer des Bauwerks. Gott wurde feierlich gedacht. Als Beschirmer möge beistehen der ewige Gott.

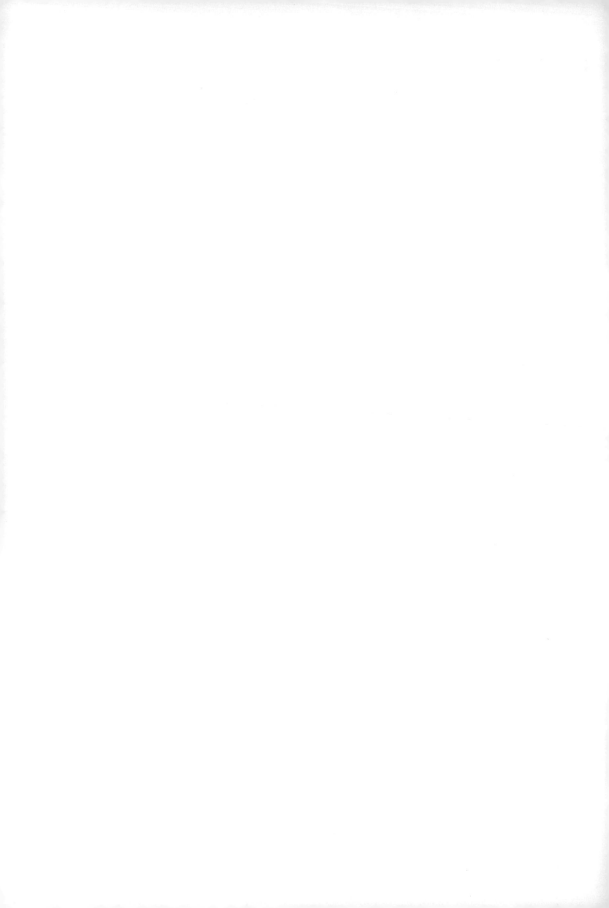

III. Die Figuren auf den Türmen

Zur Planungsgeschichte

Während das Gesamtunternehmen des Ausbaus der Domtürme über viele Jahre hinweg größte öffentliche Resonanz genoss, wurde den Figuren nur am Rande Aufmerksamkeit zuteil. Geplant waren je elf Heiligenfiguren im Oktogon der Türme sowie vier Ersatzfiguren für verwitterte spätgotische Bildwerke an der Westseite im 3. Geschoss des Nordturms. Diese als erste ausgeführten vier Figuren stellen die Patrone des Bistums Regensburg dar und bilden ikonographisch eine geschlossene Gruppe. Bei den Figuren in den Oktogongeschossen wird ein ikonographischer Zykluszusammenhang nicht erkennbar. Wie schon in den Gründungsstatuten des Dombauvereins festgelegt, sollten einzelne Stifter sich mit ihren jeweiligen Namenspatronen verewigen. Die erste diesbezügliche Meldung im Oberhirtlichen Verordnungsblatt vom März 1863 spricht davon, dass sich für sechs Figuren für den Südturm bereits Stifter gefunden hätten, sie werden aber nicht genannt. Als dann im Oktober 1863 mit der großzügigen Siebenjahreszusage von König Ludwig I. das Gesamtunternehmen finanziell gesichert war, setzten alsbald auch die Verhandlungen bezüglich der Skulpturen ein. Dazu hat sich ein reichhaltiger Fundus an Briefkorrespondenz mit Begleitnotizen erhalten.[42] Die erste Nachricht stammt vom 16. November 1863: Der Münchner Bildhauer Johann Evangelist Riedmiller[43] unterbreitete einen Kostenvorschlag, wobei ein Besuch des Dombaumeisters Denzinger im Atelier Riedmillers vorausgegangen war:

Euer Wohlgeboren!

In Betreff der Rücksprache bei Ihrem Hiersein über die Statuen für den Dom, kam ich nach genauer Überlegung zu dem Entschluß, Ihnen die Statue zu solch einem Preise zu liefern, wie Sie kaum im Stande sein werden, die Arbeit billiger zu erhalten, wenn anders dieselben einen künstlerischen Werth erhalten sollen und bei einem so weltberühmten Dome, doch darauf sehr gesehen werden soll, daß auch in der Plastick alle Sorgfalt verwendet wird, nemlich, daß bei den Statuen in Auffassung u. Anordnung künstlerisch verfahren wird, und ich diesen Auftrag mehr als Ehrensache betrachten würde, als auf materiellen Gewinn zu sehen. Ich mache mich hiemit verbindlich, solch eine Statue 6´9˝ hoch [6 Fuß, 9 Zoll = ca. 208 cm] in Neuburger Kalkstein u. bis an Bahnhof Regensburg franco geliefert um den Preis 360 fl schön u. kunstgerecht herzustellen.

Was die Modelle betrifft, würde ich ganz nach Ihrem Wunsche verfahren, dieselben effektvoll u. so durchführen, daß jeder Künstler wie Professor Schraudolph u. noch andere Coriphaen, die ich zur Besichtigung derselben einladen würde, um in dieser Sache gewissenhaft zu Werke zu gehen, mir Ihren Beifall zollen müßten. Hälfte Größe 3´4 1/2˝ hoch [3 Fuß, 4 1/2 Zoll = ca. 1 Meter] um den Preis 80 fl schön herstellen, wenn Sie mehrere zu Regensburg in Stein ausführen zu lassen gedenken. Was den Termin anbelangt, wo die Arbeit fertig sein soll, bin ich im Stande Ende Mai 1864 6 Statuen zu liefern und in verschiedenen Terminen an Sie abzuschicken.

In der Hoffnung, mit diesem Angebot einverstanden zu sein zeichnet mit vollkommenster Hochachtung

Euer Wohlgeboren!
ergebener J. Riedmiller Kunstbildhauer

Denzinger forderte ihn postwendend auf, zwei Modelle zu schicken, die er in seiner Werkstatt gesehen hatte.[44] Die Sache hatte in Bildhauerkreisen längst die Runde gemacht, denn kurz nacheinander treffen verschiedene Angebote ein, so am 17. November vom Münchner Bildhauer Joseph Knabl[45], der allerdings *500–600 fl* für Modell und Ausführung inklusive Material und Transport verlangte. Am 30. November war vom Regensburger Bildhauer Hundertpfund[46] ein Angebot von *300 fl* inklusive Material und Transport eingegangen und zum selben Datum eines vom Münchner Bildhauer Sickinger,[47] er veranschlagte *855 fl* pro Figur und *180 fl* für Modell, Verpackung und Transport. Am 30. Januar 1864 schickte der Münchner Bildhauer Christian Veit[48] eine allgemeine Bewerbung. Am 2. März reichte der Bildhauer Ludwig Ziebland[49] aus Regensburg einen Kostenvoranschlag von *400 fl* pro Figur inkl. Material und Modell ein. Am 4. April folgte ein Kostenangebot von Fidelis Schönlaub,[50] einem namhaften Münchner Bildhauer:

Euer Wohlgeborn!

Geehrtester Herr Dom-Baumeister!

Hiermit gebe ich mir die hohe Ehre, auf Hochderoselben Wunsche einen Voranschlag über die Anfertigung der Statuen für den Ausbau der Thürme an dem Dom zu Regensburg vorzulegen.
1. Das Modell in halber natürlicher Größe zu modelieren und in Gips zu fertigen,
 eine Statue 60 fl.
2. Den Stein für eine solche Statue (Neuburger Kalkstein) 7´6˝ hoch, 2´6˝ breit u. 1´6˝ dif
 beträgt 30 Kubikfuß. Der Kubikfuß loco München 1 fl. 30 x macht 45 fl.
3. Das Punktieren einer solchen Statue 90 fl.
4. Die Vollendung einem Standpunkt entsprechend auszuführen a. 200 fl.
Summa: 395 fl. Mit Worten dreihundert neunzig fünf Gulden.
In dieser obigen Summe ist keine Verpackung, kein Transport,
sowie keine Versetzungskosten beigerechnet.
Transport: Kiste, Verpackung, Transport nach der Bahnhof-Halle für eine Statue 28 fl.
Eisenbahntaxe von München nach Regensburg 1.ster Klasse per Zoll = Zentner 33 x.
1.ster Klasse Eilguth per Zoll Zentner 48 x.
Über die Anfertigung obgenannter Statuen bin ich so frei folgende Erklärung
gehorsamst beizufügen:
Vor allen, dieselben den künstlerischen sowie den religiösen Ansprüchen genügend darzustellen. Ferners die Vollendung nach seinem Standpunkt berechnet nicht süß, aber kräftig durchzuführen. Dann die Rückseite der Figuren ganz glatt ohne Trappierlinien mit dem Zahneisen überarbeitet.
Indem ich mich der Gewogenheit von Euer Wohlgeborn auf's freundlichste empfehle geharre ich mit ausgezeichneter Hochachtung

> *euer Wohlgeborn*
> *ganz ergebenster*
> *Schönlaub Kunstbildhauer*
> *München den 4. April 1864.*
> *Schellingstrasse Nr. 26. 1. Stiege*

In den nachfolgenden Wochen gingen die Verhandlungen in die entscheidende Phase, wobei jedoch einige Zwischenstationen in den Quellen nicht entsprechend belegt sind. Riedmiller und Schönlaub waren eindeutig die Favoriten und es lief auf einen Gemeinschaftsauftrag hinaus. In einem Brief vom 12. Mai akzeptiert Schönlaub den von Denzinger auf *330 fl* gedrückten Preis, will aber wegen der Transport-

kosten nachverhandeln und bittet um Beauftragung mit wenigstens sechs Figuren, um den Auftrag effektiver abwickeln zu können. Am 18. Mai schließt sich auch Riedmiller dem Preisdiktat von *330 fl* an, ohne zu verschweigen, dass *„von einem Gewinn keine Rede mehr sein kann … er aber diese Arbeit stets als Ehrensache betrachtet habe"*. Eine kurze Notiz Denzingers auf diesem Brief vermerkt: *„Zuschlag erteilt nach Ersuchung bisch. Gnaden Senestrey"*. Damit war offenbar ein erster Kontrakt geschlossen und der Bischof hatte dazu das letzte Wort gehabt.

In den Akten findet sich als nächstes ein ausführliches gemeinsames Schreiben von Riedmiller und Schönlaub an Denzinger, verfasst am 28. Mai und abgesandt am 7. Juli. Dabei ging es um die näheren Modalitäten des Gemeinschaftsauftrags über elf Statuen für den Südturm. Zunächst werden Grundfragen der technischen Ausführung und des künstlerischen Stils berührt. Die Figuren sollten 6 3/4 *Fuß* hoch und an den sichtbaren Seiten mit dem Zahneisen rein ausgeführt, rückwärts nur rau gespitzt werden. Zur allgemeinen künstlerischen Disposition wird auf eingereichte zeichnerische Entwürfe verwiesen. Inzwischen habe man mit den Modellen begonnen und *„um Gleichartigkeit zu erzielen"* würden folgende Punkte festgelegt:

Erste Überlegungen betreffen den hohen Standort von *180 Fuß* über dem Straßenniveau bzw. *15 Fuß* über der Oktogongalerie. Dann wird mit Blick auf das Ende der mittelalterlichen Bauzeit verdeutlicht, dass die neuen Figuren sich im Stil an die 2. Hälfte des 15. Jahrhunderts anzuschließen hätten. Nächstliegende Vorbilder seien also die spätgotische Kreuzigungsgruppe und die Engel. (Bild 74, 74a)

Es wurde vereinbart, jeweils Fotografien der fertigen Modelle zur Begutachtung zu schicken. Die Statuen sollten aus Neuburger Kalkstein gefertigt werden, pro Statue inkl. Modell, vollständige Ausarbeitung und Transport nach Regensburg (via Bahnhof) *330 fl*.

Als Beilage dieses Schreibens findet sich eine Standortverteilungsskizze der elf Statuen für den Südturm und ein Vorschlag, welche sechs Figuren Riedmiller und welche fünf Schönlaub zu fertigen plane. Am Ende des Schriftstücks erscheinen nach Art einer Vertragsunterzeichnung die Unterschriften von Schönlaub, Riedmiller und Denzinger.

Schon am 11. Juli 1864 sandte Schönlaub Fotografien von den Modellen für die Heiligen Heinrich und Kunigunde (Bild 32, 33) und erbat baldigen Kommentar. Am 24. Juli antwortete Denzinger aus einem Kuraufenthalt in Kitzingen und wies mit schmeichelhaften aber klaren Worten die ersten beiden Modelle zurück: Nach *„Rücksprache mit mehreren Herrn, insbesondere mit Herrn Ordin. Assessor Jacob"*[51] sei man *„wieder auf daselbe Resultat"* gekommen. Maßgebend sein sollten die Statuen im 2. Stockwerk des Nordturms und Mittelschiffs, vornehmlich Maria und Johannes unter dem Kreuz (Bild 74, 74a), *„ferner Paulus links vom Blendfenster im 2. Stock des Nordturms (Bild 75, 76) und ein Moses oder Aaron*[52] *am Nordwestpfeiler dieses Turms"*. Diese Statuen seien aus der 2. Hälfte des 15. Jahrhunderts und *„sollen als Ausgangspunkte für die Behandlung der statuarischen Zier des Neubaus am südl. Thurm sowohl als am nördl. gelten"*. Nach diesen Maßstäben müssten, so Denzinger, bei aller Anerkennung der *„ganz vorzüglichen Gediegenheit der Arbeit und der wirklich ganz ausgezeichneten Stylisierung"* die projektierten Figuren von Heinrich und Kunigunde *„in manchen Punkten anders werden, wenn Harmonie mit den oben bezeichneten Kunstwerken erzielt werden soll"*. Nachdem am 25. August Riedmiller sich bei Denzinger wegen eines versprochenen, aber immer noch ausstehenden Atelierbesuchs beklagt hatte, gingen bereits am

27. August Fotos einer neu gefertigten Zweitversion der Modelle für die Heiligen Heinrich und Kunigunde (Bild 34, 35) ein sowie auch ein erstes Modellfoto Riedmillers für die Statue des hl. Maximilian (s. Standortschema S. 62–63 3). Beigefügt war ein sehr aufschlussreiches gemeinsames Schreiben, in dem die beiden Bildhauer zwar hinsichtlich Denzingers Stilvorgaben einlenken, jedoch unüberhörbar auf ihre künstlerische Individualität pochen und damit grundsätzlich Denzingers Stilauffassung in Frage stellen:

Hier übersenden wir die Photographien, aus welchen Sie ersehen können, dass wir gewiß, nachdem jetzt das bestimmte Zeitalter gegeben ist, alles aufgeboten haben, im Stÿl wie Gleichheit Ihrem Wunsche nachzukommen, woraus zu ersehen ist, dass wir mehr für das berühmte Baudenkmal die größte Pietät gezeigt und nicht den materiellen Gewinn im Auge gehabt haben, wie wir auch gar keinen Zweifel mehr hegen, dass wenn die Statuen an Ort und Stelle stehen, dieselben den gewünschten Erfolg erzielen werden, da sowohl auf den Caracter des Zeitalters wie Effekt als auch auf günstige Linien in der Gewandung der Figuren Sorge getragen wurde. Sollten sich aber dennoch Stimmen vernehmen lassen, dass zwischen uns beiden eine kleine Verschiedenheit im Caracter herrscht, so können wir nur erwiedern, daß es gleichsam wie bei Handschriften ist, denn wenn hunderte ein Concept kopieren, so ist doch eine Verschiedenheit in der Schrift, um wie viel mehr ist es dann bei Künstlern, da das Gefühl und Empfindung ebenfalls verschieden ist und bei bildlichen Gegenständen es sogar mehr Interesse erregt, als wenn die Sache aussieht, wie von einem Formator gegoßen und selbst schon früher an dem Bau, von welchem Jahrhundert uns das Muster gegeben wurde, vorkam, daß die Regensburger Bildhauer damaliger Zeit gleichfalls verschieden in der Auffassung wie Anordnung gearbeitet haben, wie Paulus, Petrus und die zwei Engel zu beiden Seiten des Kreuzes zeigen, obwohl sie aus dem ganz gleichen Zeitalter herstammen, aber doch verschieden im Machwerk sind und an der Photographie die wir besitzen, mit einer guten Luppe deutlich zu ersehen ist, daß Johannes, Maria und der Christus den anderen Figuren verschieden sind, ebenso die oberen zwei Statuen, wobei die schönen Engel auch von einem anderen gemacht wurden als von diesem, der die Maria gefertigt hat, denn es leuchtet eine Verschiedenheit aus den Figuren hervor, was dem Prachtbau aber keinen Eintrag verursacht. Da nun die Lieferung der Steine auch noch Zeit erfordert, um die Arbeit pracktisch beginnen zu können, welche zu dem Preise nur mit Vortheil betrieben werden muß, was wir Ihnen wohl nicht näher zu beleuchten brauchen, so sehen wir einer günstigen Antwort entgegen und zeichnen mit vollkommenster Hochachtung. Euer Wohlgeboren, ergebener Riedmiller, Schönlaub.

Nähere Einlassungen Denzingers hierzu sind nicht überliefert, die weitere Korrespondenz beschränkt sich wieder auf Detailaspekte. Aus einem Antwortschreiben Riedmillers vom 15. September geht hervor, dass Denzinger bei der Bischofstracht des hl. Maximilian das Pallium kritisiert hatte. Riedmiller entgegnet, *„daß bezüglich eines so großen Mannes, welcher im 3ten Jahrhundert lebte und selbst ... Papst war, auch anzunehmen ist, daß er das Pallium von demselben erhalten hat und ältere Meister wie Alb. Dürer und neuere wie Heß ihn ebenfalls so dargestellt haben"*. Offenbar wurden diese Einwände akzeptiert, denn am 19. Oktober 1864 wurde die Statue des hl. Maximilian mit Pallium zum Eisenbahnversand gebracht. Bemerkenswert sind hierbei Riedmillers Begleitanweisungen: *„Beim Auspacken möchte ich Sie aufmerksam machen, daß man an der Kiste stehend den Deckel und Boden wegnimmt, denn ich habe alle Nägel so gelassen, daß dieselben können ausgezogen wer-*

den und so die Figur dann leicht mit Seifenbrett herausgeschoben werden kann. *Ebenfalls möchte ich Sie ersuchen, die Kiste mit Verspannung gleich wieder an Herrn Schoenlaub zurück senden zu wollen*".

Am 23. Oktober hatte Denzinger die Ankunft der Statue bestätigt und seinen Beifall bekundet. Postwendend gab Riedmiller noch einige technische Hinweise zur Aufstellung: „*daß der Stein mit heißem Leinöl, worin etwas Wachs mitgeschmolzen ist, sollte eingelassen werden, was für die Dauerhaftigkeit sehr gut wäre, da der Stein erstens schön weiß bleibt, dann aussieht wie Marmor, und zweitens sich kein Moos ansetzen kann, wie auch zur Haltbarkeit vieles beiträgt*". Aus demselben Schreiben geht hervor, dass die Abwicklung des Auftrags für die elf Skulpturen inzwischen voll im Gange war. So heißt es, die Isabella 4 sei begonnen, weitere Modelle seien im Entstehen und auch Schönlaub habe zwei Figuren in Arbeit. Schließlich erbittet Riedmiller noch die Namenspatrone des Ehepaars Denzinger, um bei nachfolgenden Skulpturen eventuell Portraithaftigkeit anzuvisieren, „*was für mich eine Leichtigkeit wäre, solches zu bewerkstelligen*". Die nachfolgende Korrespondenz birgt jedoch keine Hinweise, dass Denzinger darauf eingegangen ist.

Am 26. November sandte Schönlaub an Denzinger Fotos von den Modellen für die Heiligen Antonius 9, Karl Borromäus 10, und Fridolin 11. Außerdem berichtet er, dass Heinrich und Kunigunde bald in Stein fertig seien, dass aber die Steinlieferung für den hl. Fridolin wieder nicht maßgenau passe und er deshalb das Missionskreuz aus Zink fertigen müsse. Bereits am 29. November vermeldete Schönlaub mit der Bitte, „*die Kiste schleunigst wieder nach München zu senden*", dass die Statue der hl. Kunigunde an diesem Tag zur Bahn gebracht wird und somit „*längstens*" am 2. Dezember ankommen müsse.

Am 9. Dezember erhält Denzinger wieder Post von Riedmiller. Dieser zerstreut Denzingers Sorgen um rechtzeitige Auftragsabwicklung und verlangt wieder eine rasche Zusendung der Transportkiste, um die Isabella abzuschicken, da „*indem bei mir der Platz etwas klein ist, [ich] sehr froh bin, wenn diese Statue aus dem Hause ist.*" Schon am 12. Dezember tritt sie ihre Reise nach Regensburg an und wiederum gilt gesondertes Interesse der Transportkiste. Diesmal moniert Riedmiller, dass sie „*nicht mehr so fest zugenagelt wird, indem sie sonst zu bald ihrem Ruine entgegen geht und bitte dieselbe gleich wieder Herrn Schoenlaub zuzusenden*". In einem Brief Schönlaubs vom 27. Dezember berichtet dieser, dass die Statue des hl. Heinrich 2 tags darauf abgeschickt werde. Am 29. Dezember sendet Riedmiller an Denzinger ausführliche Neujahrswünsche und bittet um Abrechnung der gelieferten Statuen.

In den ersten Monaten des neuen Jahres setzt sich die lebhafte Korrespondenz fort. Am 26. Januar 1865 bedankt sich Schönlaub für eine Abschlagszahlung von *650 fl*, kündigt die Fertigstellung des hl. Antonius 9 an und bittet um baldige Zusendung der Transportkiste. Außerdem schickte er Fotos eines abgeänderten Modells des hl. Karl Borromäus 10. Die Änderungen basierten auf einem Schreiben des Regensburger Domkapitulars Dr. Jakob, welcher die sachlich unrichtige Gewandung und die zu starke Idealisierung des Kopfes beim Vorgängermodell kritisiert hatte.[53]

Am 5. Februar meldet Schönlaub, dass die Kiste angekommen und der hl. Antonius anderntags zur Bahn gebracht werde, dass „*in möglichster Bälde die Kiste wieder an Herrn Riedmiller zurückzusenden*" sei und dass gegenwärtig „*ungestört an der Statue des Carolus 10 fortgearbeitet*" werde.

Am 6. Februar kommt wieder Post von Riedmiller, er hofft dass der hl. Augustin gut angekommen ist und schickt Skizzen für die Heiligen Michael 5 und Albertus Magnus 8 mit der Bitte um baldigen Rückkommentar. Auch der hl. Ignatius 7 sei bald fertig, wobei auf erfolgte Änderungen Bezug genommen wird. Das Ursprungsmodell zeigte Ignatius barhäuptig. Was nicht fehlt ist der Wunsch, *„die Kiste bald zu erhalten"*. Aus einem Brief von Riedmiller vom 14. Februar geht hervor, dass die eingesandten Skizzen zurück seien und er *„die Bemerkungen so viel als möglich berücksichtigen"* wolle. Außerdem kündigt er für den selben Tag die Absendung der Figur des hl. Ignatius an. Am 25. Februar meldet Schönlaub, dass *„die Kiste mit der Statue des heiligen Fridolin 11 nach der hiesigen Ostbahn-Halle zur Versendung an seinen Bestimmungsort abgegeben wird"* und *„wenn die Figur ausgepackt ist, so bitte ich die Kiste wieder an mich zu übersenden"*. Am 18. März 1865 erbittet Riedmiller die Bezahlung für die Statuen der Heiligen Augustin und Ignatius und kündigt an, dass der hl. Albertus Magnus sowie das Modell für den hl. Michael, *„welcher sehr viel Arbeit verursacht"*, beinahe fertig seien. Eine kurze Notiz Denzingers auf diesem Brief besagt, dass er in einem Antwortschreiben vom 21. März auf *„Vollendung gedrängt"* habe. Am 21. März meldet Schönlaub, dass die Statue des hl. Karl Borromäus 10 anderntags auf die Bahn gebracht werde, die Kiste umgehend an Riedmiller zurückzusenden sei und *„da nun mit obgenannter Statue sich der ehrenwerthe Auftrag abschließt, so gebe ich mir die Ehre mich zu ferneren Aufträgen bei Euer Hochwohlgeboren aufs freundlichste zu empfehlen"*. Im Antwortschreiben vom 28. März bestätigt Denzinger die Ankunft der Figur, stellt eine Schlussabrechung auf und gibt zu verstehen: *„Wegen meiner Abreise ... und eingedenk der Verhältnisse soll die Herstellung von Statuen vorläufig unterbleiben"*.

In einem Schreiben vom 30. März sah sich Schönlaub veranlasst, bei der Abrechnung einen Rechenfehler Denzingers von *10 fl* zu eigenen Ungunsten zu korrigieren. Am 9. April kündigt Riedmiller an, dass die Figur des hl. Albertus und ein Foto des Modells für den hl. Michael abgeschickt würden. Am 17. April meldet sich Schönlaub noch mal, um *„ganz leise bekannt zu geben, daß mir ... es sehr erwünscht wäre, das Geld baldigst in Empfang nehmen zu können"*. Am 3. Mai besuchte Denzinger Schönlaub in München und ließ verlauten, dass die restlichen Figuren bis zum Herbst fertig sein sollten. Am 19. Mai bringt Schönlaub sich deswegen erneut in Erinnerung und verweist auf die drängende Zeit. Am 24. Mai gibt Riedmiller bekannt, dass der hl. Augustinus 6 zum Verschicken fertig sei. Diese Statue hatte Carl August Graf von Drechsel gestiftet und wünschte in einem Schreiben an Denzinger die Anbringung seines Familienwappens. Denzinger wies dies jedoch entschieden zurück. Am 29. Mai ergeht die Meldung von Riedmiller, dass die Figur des hl. Michael 5 abgesandt und die Kiste an Schönlaub *„zu retornieren"* sei.

Die Reihe der elf Figuren des Südturms war nun fertiggestellt. Die beiden Münchner Bildhauer rechneten offenbar fest mit einem Folgeauftrag in der bisherigen Art, doch dieser kam nicht mehr zustande.

Zu den Figuren des Nordturms fehlt eine vergleichbare Korrespondenz. Zahlreiche Kurzvermerke in den Akten des Dombaumeisters[54] belegen jedoch, dass fortan offenbar Ludwig Ziebland das alleinige Rennen machte. Der figürliche Schmuck für den Ausbau des Nordturms wurde intern vergeben und nahezu ausschließlich von Ziebland gefertigt. Bereits ab Juni 1863 ist dieser als Bildhauer an der Regensburger Dombauhütte nachweisbar und wurde zunehmend mit Aufträgen eingedeckt. Die überlieferten Nachrichten zu den figürlichen Arbeiten sind jedoch in der Regel

sehr allgemein gehalten. Eine Ausnahme ist der Vermerk, wonach Ende 1863–
Anfang 1864 an Ziebland *840 fl* für *„vier Statuen im 3. Stockwerk an der Westsei-
te des Nordturms"* bezahlt wurden. Dabei handelt es sich um die Figuren der Bis-
tumspatrone. Andere Denzingernotizen von 1864 beziehen sich auf acht Wasser-
speier zum Achteck des südlichen Turms à *150 fl* sowie für sieben Wasserspeier am
Fuße des Achtecks des nördlichen Turms à *250 fl*. 1865 werden mit Ziebland
1 300 fl abgerechnet für fünf Statuenmodelle und deren Ausfertigung in Stein, ohne
nähere Bezeichnung. 1866–67 werden acht Wasserspeier für den nördlichen Turm
zu je *150 fl* verrechnet. Für 1867 vermerkt Denzinger, dass für die Herstellung von
„sechs Statuen für den nördlichen Thurm, meist nach Portrait und mit Attributen"
je *300 fl* an Ziebland ausbezahlt wurden. Eine Vielzahl weiterer Vermerke in der
Rechnungsführung des Dombauvereins[55] bezeugt die Rolle Ludwig Zieblands als
führenden Bildhauer beim Ausbau des Nordturms. Die beiden Münchner Bildhauer
Schönlaub und Riedmiller hatte Denzinger wie bemerkt mit dem Argument vertrös-
tet, *„eingedenk der Verhältnisse ... solle ... die Herstellung von Statuen vorläufig
unterbleiben"*. Mit dieser Anspielung meinte Denzinger wohl die brisante politische
Situation dieser Jahre.[56]

Die drei führenden Bildhauer

Fidelis Schönlaub

Geboren 24. April 1805 in Wien, † 1883 in München.[57] Er studierte zunächst bei seinem Vater, dem Wiener Hofbildhauer Franz Schönlaub (1765–1832) und ab 1819 an der Wiener Akademie. 1830 wechselte er an die Akademie in München, wo er Mitarbeiter des Bildhauers und Akademieprofessors Ludwig von Schwanthaler wurde. Mit diesem zusammen weilte Schönlaub 1832–33 in Rom und war an den Arbeiten für die Giebelskulpturen der Walhalla beteiligt. Zurück in München setzte sich die Zusammenarbeit mit Schwanthaler fort. Ab 1835 betrieb Schönlaub in München ein selbstständiges Atelier und fungierte oft als Vertreter Schwanthalers an der Akademie. Schönlaubs Atelier war in der Schellingstraße Nr. 26, 1. Stiege.

Als Hauptwerke Schönlaubs in München gelten eine Reihe von Holzfiguren und Reliefs (1841–42) in der Mariahilf Kirche im Stadtteil Au[58], ferner einige Heiligenstatuen (1844) in der Ludwigskirche[59] sowie Teile des figürlichen Schmucks in der St. Bonifazkirche.[60] Im Bamberger Dom[61] schuf er 1835–37 für den Hochaltar im Georgenchor zweiundzwanzig Statuetten und ein St. Georgsrelief sowie für den Hochaltar des Peterschores ein Relief des hl. Petrus (1835–37). Auch in Passau hat Schönlaub Aufträge erhalten, unter anderem schuf er fünf überlebensgroße Heiligenfiguren aus Stein für die Domfassade[62] und einige Werke für die ehemalige Franziskanerkirche. In Regensburg zählt neben den fünf Statuen für die Domtürme auch das Medaillonrelief über dem Hauptportal der St. Ulrichskirche mit einer Darstellung der thronenden Gottesmutter zu Schönlaubs Schaffen.

Wie viele Künstler des 19. Jahrhunderts hat Schönlaub in der Kunstgeschichte bislang wenig Beachtung gefunden, was schon 1891 beklagt worden ist:

„Zum Gedächtnisse des Kaisers Maximilian von Mexico componierte S., welcher als echter Wiener Österreichs Glück und Unglück immer die innigste Theilnahme hegte, ein allegorisches Relief, wofür der Künstler von Kaiser Franz Joseph einen Brillantring erhielt. Schönlaub's originale Arbeiten erfreuten durch den schönen Fluß der Linien, durch warme, edle Empfindung und durch Sauberkeit und Tüchtigkeit der Ausführung. Dieselbe Lauterkeit und Wahrheit bewährte der am 20. Dezember 1883 zu München verstorbene Mann auch als Charakter. Die Welt, die oft Minderes überschätzt, hat seinen Namen und seine Leistungen, gegen Verdienst, nie in besondere Affection genommen".[63]

Johann Evangelist Riedmiller

Geboren 1815 in Heimertingen (bei Memmingen), † 1895 in München.[64] Als Bauernsohn geboren absolvierte er zunächst eine Schreinerlehre und eine Ausbildung zum Fassmaler. Sein Bruder Aloys wurde ein angesehener Historienmaler. Johann Evangelist ging als Zwanzigjähriger nach München mit dem Ziel, Bildhauer zu werden. Es folgten Ausbildungszeiten in der Werkstatt von Otto Entres und Fidelis Schönlaub. Schließlich gelang ihm die Aufnahme in das Atelier von Ludwig von Schwanthaler, wo er unter anderem an der Herstellung des Großmodells für die Bavariastatue mitarbeitete. Im Atelier Schwanthalers verfestigte sich das Schülerverhältnis Riedmillers zu Schönlaub, welcher gleichfalls dort tätig war. Nach Schwanthalers Tod 1846 eröffnete Riedmiller ein eigenes Atelier in der Briennerstraße Nr. 28. Alsbald erhielt er reichliche Aufträge, insbesondere für skulpturalen

Schmuck an Bürgerhäusern sowie für Grabmäler und Kriegerdenkmäler, zunächst in München, später auch an entfernten Orten wie Zweibrücken, Worms und Lauingen, darüber hinaus in Österreich und der Schweiz, in Belgien und sogar in Amerika.[65] An kirchlichen Kunstwerken schuf er neben den sechs Steinstatuen für die Regensburger Domtürme unter anderem für die St. Martinskirche in Waldstetten bei Günzburg einen Figurenzyklus mit Christus, Maria und den Aposteln[66], für den Hochaltar der Dreifaltigkeitskirche in Bad Tölz eine Madonnenfigur[67] sowie für den Hochaltar der Pfarrkirche in Augsburg/Kriegshaber fünf Heiligenfiguren.[68] Familiäre Schicksale sowie eine früh einsetzende asthmatische Erkrankung minderten zunehmend die Schaffenskraft des Bildhauers. Nach jahrelangem qualvollem Leiden verstarb Riedmiller am 11. Februar 1895.

Ludwig Ziebland

Der Bildhauer Ludwig Ziebland ist in den gängigen Künstlerlexika nicht vermerkt. Im archivalischen Nachlass des Dombaumeisters Denzinger sowie in den Dombaurechnungen ist er reichlich vertreten.[69] Nachrichten über seinen künstlerischen Werdegang ließen sich jedoch bislang nicht ausfindig machen. Im Stadtarchiv Regensburg fand sich lediglich ein so genannter Familienbogen, ausgestellt und unterzeichnet am 25. September 1868 von Julia Ziebland, seiner Gattin. Auf dem Deckblatt steht: *„Ziebland Ludwig Bildhauer von Prag"*; auf der Innenseite: *„Geboren 1818 in München; verheiratet mit Julia, geb. 1826 zu Brünn/Mähren, Tochter der Lederermeisterstochter Ignatz und Isabella Zukunft von Brünn. Die Zieblandtschen Eheleute sind in Prag heimathberechtigt. Kinder: Bertha geb. 1849, Gabriele geb. 1856, Albrecht geb. 1859, Ludwig geb. 1869. Sämtliche Kinder im elterlichen Hause."* Die wenigen biographischen Angaben belegen, das Ludwig Ziebland mit dem berühmten Münchner Architekten Georg Friedrich Ziebland in keiner engeren familiären Verwandtschaftsbeziehung stand.[70] Ludwig Ziebland taucht in keinem der Regensburger und Stadtamhofer Adressbücher auf. In den Stadtpfarreien (Dompfarrei, St. Emmeram, St. Kassian) fanden sich auch keine Taufeinträge der genannten Kinder. Man muss annehmen, dass die Zieblandsche Familie ihren Hauptsitz in Prag hatte.[71]

Ab Juni 1863 war Ludwig Ziebland als Bildhauer am Regensburger Dom beschäftigt. Kurz vor seinem Ausscheiden aus der Dombauhütte im Herbst 1868 sollte er noch einen großen Auftrag erhalten: Portraitbüsten und Figuren der Bischöfe Leo und Ignatius, dem Begründer und Vollender des Domes sowie eine Portraitbüste des Dombaumeisters Denzinger. Die Modelle wurden jedoch vom Bischof zurückgewiesen und der Auftrag als Ganzes verworfen. Ziebland durfte seine Unkosten in Rechnung stellen, die Modelle sollten in den Besitz des Dombauvereins übergehen.[72] Mit dem Scheitern dieses Nachfolgeauftrags endete die Arbeit Zieblands für den Regensburger Dom. Am 10. September 1868 unterzeichneten Ziebland und Denzinger ein Verabschiedungsprotokoll,[73] wonach er künftig *„keinerlei Forderungen an die Dombaukasse ... zu stellen habe"*.

In diesem Protokoll heißt es, Ziebland verlasse die Dombauhütte, um ein eigenes Geschäft zu eröffnen, ob und wo er dies tat, ließ sich jedoch bislang nicht nachweisen. Gleichwohl geht aus den Akten hervor, dass Ziebland nach seiner offiziellen Verabschiedung noch einen Auftrag für vier Apostelfiguren erhielt und diese auch ausführte. Wofür sie gedacht waren und wo sie verblieben sind, muss jedoch ungeklärt bleiben.[74]

Die Einbindung der Figuren in der Architektur

Der Auftakt für den Figurenschmuck der neuen Turmausbauten erfolgte eine Etage tiefer am Nordturm. Im noch mittelalterlichen 3. Geschoss sollten die vier spätgotischen Bischofsfiguren an der Westseite wegen starker Verwitterung durch neue Statuen der vier Bistumspatrone ersetzt werden (Bild 3). Über diese Bildwerke ist außer einem Abrechnungsvermerk Denzingers von 1863–64 zu Gunsten Ludwig Zieblands nichts Näheres überliefert. Dem Anschein nach waren sie außer Konkurrenz an ihn vergeben worden. Die vier Heiligen erscheinen in bischöflichem Ornat und mit den traditionellen Attributen. Sie sind paarweise vor planer Wand zu Seiten des großen Mittelfensters postiert. Dort stehen sie auf üblichen Konsolen mit Laubwerk und Maskenzier und werden von hohen Fialturmbaldachinen überfangen.

Der Schwerpunkt des neuen Bildschmucks liegt jedoch bei den zweiundzwanzig lebensgroßen Heiligen in den Oktogongeschossen der Türme. Die Figuren sind leicht überlebensgroß (6 Fuß, 9 Zoll = ca. 208 cm) und sind sehr wirkungsvoll in die Architektur eingebunden (Bild 20, 21). Am Übergang zum Oktogon der Türme steigen über den Ecken der darunter liegenden Quadratgeschosse vier hohe, freistehende Pfeilertürme auf. Diese steilen, vielfach gegliederten Ecktürme begleiten die Oktogone bis zu deren Giebelzone.

Die Figuren stehen auf Polygonkonsolen über hohen schlanken Rundpfeilerchen, die vom Basisgesims der Oktogongeschosse aufsteigen. Baldachine mit hohen Fialturmaufbauten setzen diese steile Vertikalität fort. Die Heiligen, sowieso schon in schwindelnder Höhe aufgestellt, werden dadurch für das Auge noch höher über die Dächer der Stadt emporgehoben.

Im Grundriss bilden die Ecktürme jeweils einen vierstrahligen Stern. Die spitzwinkligen Nischen zwischen den nach außen weisenden Pfeilerstrahlen bieten jeweils drei großen Standfiguren Platz (s. Standortschema S. 62, 63). Ausnahmen bilden die Südwestecke des Südturms und die Nordwestecke des Nordturms, hier wird jeweils einer der regulären Figurenplätze durch die Turmtreppenaufsätze beansprucht.

Die aufschießenden Ecktürme mit den Figuren entfalten ihre dynamische Kraft aber auch in der Waagrechten. Sternförmig gruppieren sie sich als Vierergruppe wie Ableger um den Radialgrundriss der Oktogone. Jeder dieser Ableger ist für sich wiederum radial aufgefächert, so als würde sich die kristalline Grundrissform des Kernoktogons nach den Seiten hin immer weiter aufspalten. In den Figurenstandorten zeigt sich das Radialmotiv sehr konkret. An jedem Eckpfeiler blicken die Figuren in drei Richtungen, die mittlere geradeaus in Fluchtung einer Turmecke der unteren Quadratgeschosse, die seitlichen jeweils schräg nach außen. Die Schrägstandorte schlagen eine optische Brücke zum Gegenüber am jeweiligen Nachbareckpfeiler, so dass ein durch Stellung und Blickrichtung ineinander verschränkter Zyklus von Dreiergruppen entsteht. Wie zwei regelmäßig gezackte Kränze umfangen die Figurenreihen die Oktogongeschosse.

Der Zykluscharakter erstreckt sich jedoch nicht auf das Inhaltliche. Ein durchgängiges ikonographisches Konzept ist nicht erkennbar, lediglich einige Zweierpaare lassen sich benennen. Die Gründe hierfür liegen in den Planungsvorgaben des Dombauvereins, wonach einzelne Stifter die Gelegenheit bekommen sollten, sich mit ihrem jeweiligen Namenspatron zu verewigen. Da aber nicht alle Figuren mit

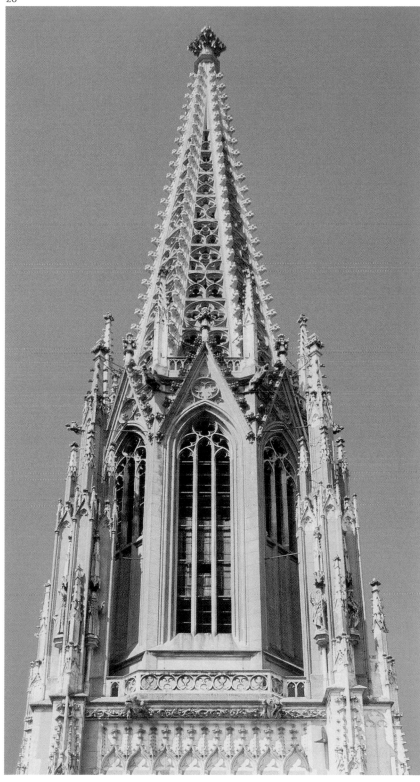

Der Nordturm von Osten

Oktogongeschoss
und Helm

Stifterpersonen in Verbindung zu bringen sind, muss es wohl doch ein gewisses Grundkonzept für die Festlegung der übrigen Heiligen gegeben haben. In den Quellen finden sich hierzu keine Hinweise. Scheinbar wurde die Reihe nach allgemeinen Bedeutungsmaßstäben komplettiert mit dem Ziel einer repräsentativen Parität an herausragenden Heiligen aus wichtigen Teilgliedern sowie aus unterschiedlichen Zeitepochen der Kirche. Vertreten sind bedeutende Missionare, Kirchenlehrer, Bischöfe, Eremiten, Ordensgründer, Äbte, Mönche und Nonnen, ferner St. Michael und St. Georg als himmlischer und irdischer Streiter Gottes und schließlich einige Heilige als Repräsentanten des weltlichen Königtums. Eine breitgefächerte und tief in der Geschichte gründende Versammlung aus heiligen Gestalten umgürtet somit die Oktogongeschosse der Türme. Der Schulterschluss dieser prominenten Heiligenversammlung ist als Bild von der Universalität der Kirche gleichsam das Fundament und der Bedeutungsmaßstab für die große Aufgabe der Vollendung der Domtürme. Die Ikonographie der Heiligen ist teilweise durch die Attribute eindeutig ausgewiesen. Ferner ist sie entweder aus der zeitgenössischen Beschriftung historischer Fotos von den Bildhauermodellen,[75] aus der Korrespondenz mit den beiden Münchner Bildhauern Schönlaub und Riedmiller oder den archivalisch belegten Stifternamen respektive deren Namenspatronen erschließbar. Im Jahresbericht des Dombauvereins für 1865[76] werden die Stifter einiger Heiligenfiguren genannt: Bischof Ignatius von Senestréy stiftete den hl. Ignatius, Generalmajor Graf August von Drechsel den hl. Augustinus, Gräfin Isabella von Lerchenfeld-Köfering die sel. Isabella, das Stiftskapitel Unserer Lieben Frau zur Alten Kapelle stiftete das Heiligenpaar Heinrich und Kunigunde, Domdechant Anton Mengein den hl. Antonius, Domkapitular Dr. Fridolin Schöttl den hl. Fridolin, Bierbrauer Georg Fuchs den hl. Georg, die Verwaltung des Bischofshofes den hl. Albertus Magnus.

zu Bild 21

Nordturm

Ansatz des Oktogongeschosses von Südwesten mit Statuen des hl. Georg und Ludwig d. Heiligen

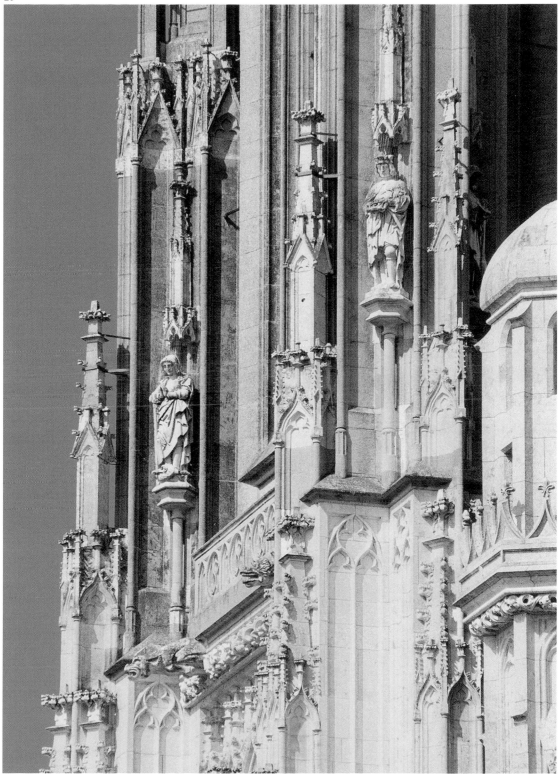

IV. Die Heiligen

Vier Bistumspatrone im 3. Nordturmgeschoss

Emmeram und Dionysius

Emmeram war im 7. Jahrhundert fränkischer Wanderbischof und ließ sich in Regensburg nieder, von wo aus er Bayern missionierte. Sein Attribut ist eine Leiter, auf die er laut Legende bei seinem Märtyrertod gefesselt wurde. Über seinem Grab in Regensburg entstand die bedeutende Benediktinerabtei St. Emmeram.

Dionysius war im 3. Jahrhundert Missionar in Gallien und erster Bischof von Paris. Er fand den Märtyrertod durch Enthauptung und soll der Legende nach mit seinem Haupt in Händen dorthin gegangen sein, wo später die berühmte Abtei St. Denis bei Paris gegründet wurde. Die Verbindung des hl. Dionysius mit Regensburg beruht auf einer spektakulären Fälschung, wonach 1049 die angeblichen Reliquien des französischen Nationalheiligen im Regensburger Kloster St. Emmeram aufgefunden wurden.

22

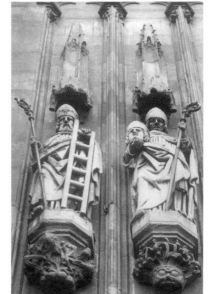

Bildhauer:
Ludwig Ziebland,
1863–64

Bistumspatrone
St. Emmeram und
St. Dionysius

Westseite des
3. Nordturmgeschosses

23

24

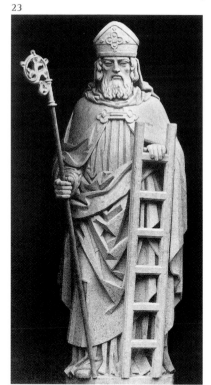
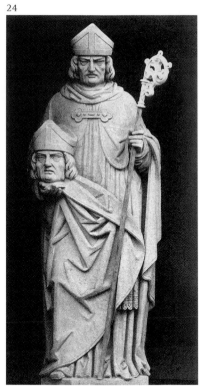

Bildhauer:
Ludwig Ziebland,
1863–64

Historische Fotos von
den Modellen für die
vier Bistumspatrone

Bild 23
St. Emmeram

Bild 24
St. Dionysius

25

26

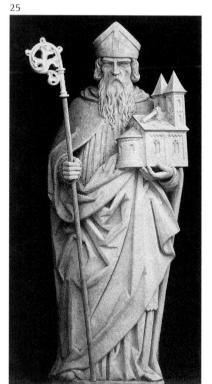
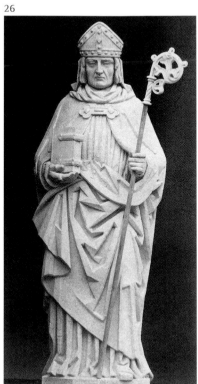

Bild 25
St. Wolfgang

Bild 26
St. Erhard

Wolfgang und Erhard

Wolfgang (924–994) war ursprünglich Benediktinermönch in Einsiedeln, wurde Priester, Missionar in Ungarn und schließlich Bischof von Regensburg. Seine Hauptattribute Beil und Kirchenmodell leiten sich aus seiner Lebenslegende ab. Mit einem Beilwurf wollte er die Stelle erfragen, wo er eine Kirche bauen solle, das Kirchenmodell bezieht sich auf seine Gründung von St. Wolfgang am Abersee.

Erhard war fränkischer Wanderbischof im späten 7. Jahrhundert, ließ sich in Regensburg nieder und darf dort als der Nachfolger Emmerams gelten. Sein Grab in der heutigen Niedermünsterkirche, damals im Bereich der herzoglichen Residenz in Regensburg, genoss von Anfang an hohe Verehrung. Der hl. Erhard wird in der Regel als Bischof mit Buch ohne spezielle Attribute dargestellt.

27

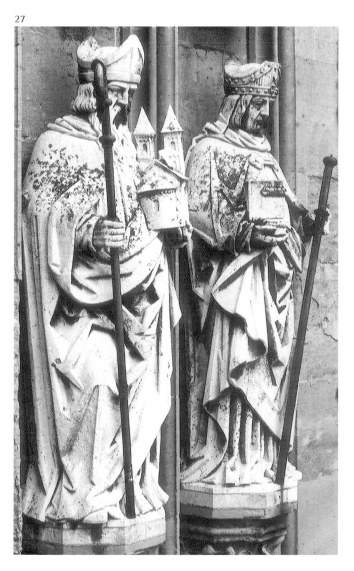

Bildhauer:
Ludwig Ziebland,
1863–64

Bistumspatrone
St. Wolfgang und
St. Erhard

Westseite des
3. Nordturmgeschosses

Zweiundzwanzig Heilige
in den Oktogongeschossen der Türme

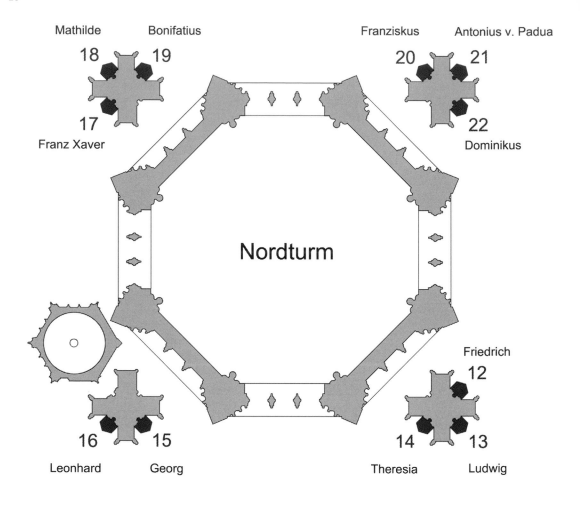

Mathilde Bonifatius

18 19

17

Franz Xaver

Franziskus Antonius v. Padua

20 21

22

Dominikus

Nordturm

Friedrich

12

16 15

Leonhard Georg

14 13

Theresia Ludwig

Nordturm Süddturm

29

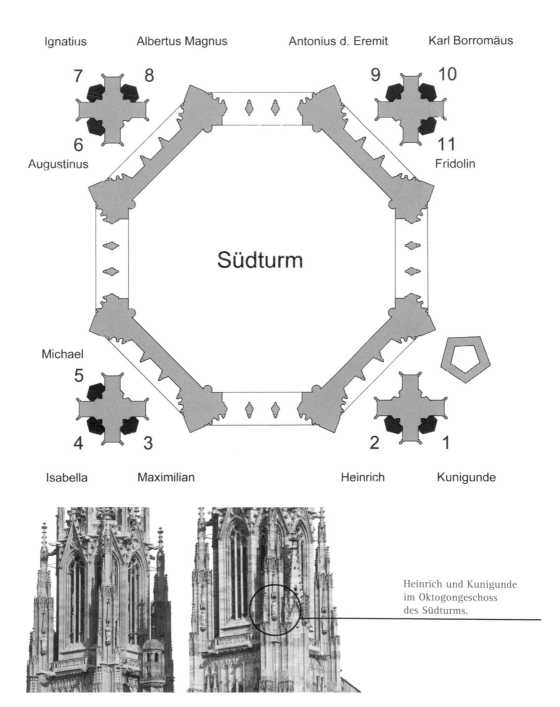

Ignatius Albertus Magnus Antonius d. Eremit Karl Borromäus

7 8 9 10

6 11

Augustinus Fridolin

Südturm

Michael

5

4 3 2 1

Isabella Maximilian Heinrich Kunigunde

Heinrich und Kunigunde
im Oktogongeschoss
des Südturms.

Figuren im Oktogongeschoss des Südturms

Heinrich und Kunigunde

2 1

Heinrich, geboren 973, wurde nach dem Tod des Vaters 995 Herzog von Bayern, 1002 deutscher König und 1014 deutscher Kaiser. 1002 Wiederbegründer des Stifts Unserer Lieben Frau zur Alten Kapelle in Regensburg. 1007 Gründer des Bistums Bamberg, † 1014, begraben im Bamberger Dom, 1145 heiliggesprochen. Kunigunde, einem Grafengeschlecht entstammend, wurde 999 mit Heinrich vermählt. Nach dessen Tod gründete sie 1017 das Benediktinerinnenkloster Kaufungen, wo sie als Nonne lebte und bestattet wurde. † 1033 oder 1039. Heiligsprechung 1200.

Die Heinrichsfigur erscheint in königlicher Aufmachung. Das gekrönte Haupt trägt die Züge eines würdevollen älteren Mannes. Ein Schultermantel, weitläufig drapiert, umhüllt die Gestalt, gibt ihr Volumen und hoheitliche Ausstrahlung. Die Rechte führt das Herrschaftsszepter, die Linke weist ein Modell des Bamberger Domes vor.

Kunigunde ist in ruhig angeordneter höfischer Tracht dargestellt, das in sich gekehrte Haupt mit Schleier und schlichter Krone. Die gesenkte Linke hält einen Rosenkranz, das Attribut in der Rechten, eine Pflugschare, bezieht sich auf eine Geschichte aus ihrer Vita. Der Untreue gegen ihren Gemahl verdächtigt unterzog sie sich einem Gottesurteil und schritt bloßen Fußes über glühende Pflugscharen, ohne sich zu verbrennen.

Bildhauer:
Fidelis Schönlaub

Bild 30
Hl. Heinrich

Bild 31
Hl. Kunigunde

Stiftung des Kanonikalstifts
Unserer Lieben Frau
zur Alten Kapelle

30

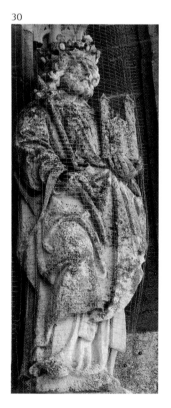

31

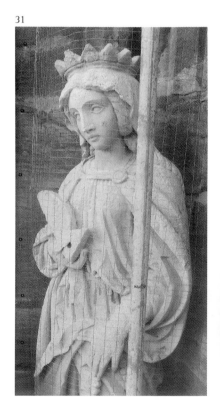

32

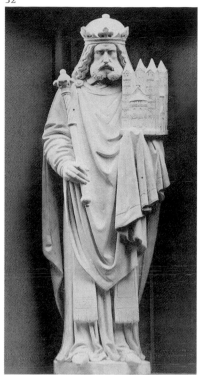

33

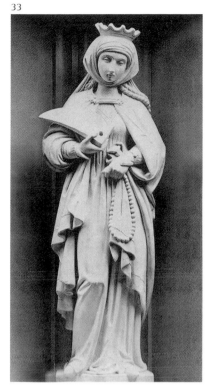

Bildhauer:
Fidelis Schönlaub

Bild 32 u. 33
Heinrich u. Kunigunde

Historische Fotos
von den Modellen

Version I: Juli 1864

34

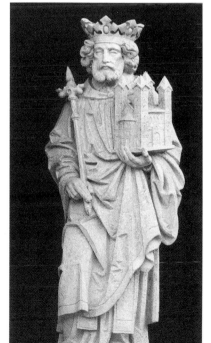

35

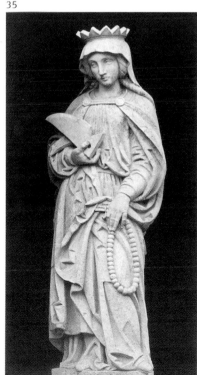

Bild 34 u. 35

Heinrich u. Kunigunde

Historische Fotos
von den Modellen

Version II: August 1864

3

Bischof Maximilian

Maximilian, von wohlhabender Abstammung, verteilte sein Erbe unter den Armen und pilgerte nach Rom. Um das Jahr 257/58 wurde er von Papst Sixtus als Glaubensbote in seine Heimat Noricum zurückgesandt, wo er zwanzig Jahre als Wanderbischof wirkte. Zuletzt Bischof von Lorch, erlitt er 284 den Märtyrertod durch das Schwert.

Die Figur zeigt den Heiligen in bischöflicher Gewandung. Zusätzlich trägt er auf der Brust das Pallium, ein päpstliches Ehrenband. Die Rechte ist in Segensgestus erhoben, die Linke hält ein Schwert als Zeichen des Martyriums.

Bildhauer:
Johann Ev. Riedmiller

Bild 36
Hl. Maximilian

Am 19. Oktober 1864 wurde die Statue von elf in Auftrag gegebenen als erste nach Regensburg versandt.

Bild 37
Historisches Foto vom Modell, 1864

Vermutlich Widmung an Fürst Maximilian von Thurn und Taxis, Ehrenvorstand des Dombauvereins

36

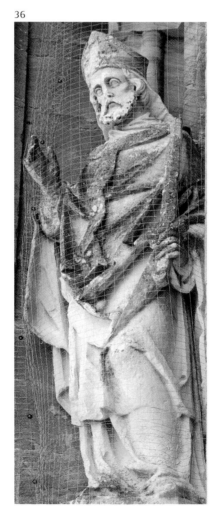

37

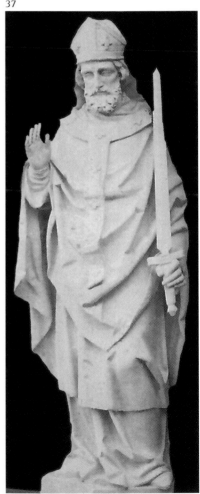

Isabella von Frankreich

4

Die sel. Isabella war Schwester von König Ludwig d. Heiligen. Geboren 1225, † 1270 in Longchamp bei Paris, wo sie ein Klarissenkloster gegründet hatte.

Isabella ist als schönheitliche Gewandfigur in Klarissentracht dargestellt. Aus dem Antlitz und aus der linken Hand vor der Brust spricht andächtige Ergebenheit. Die Krone verdeutlicht die königliche Abstammung. In diese Richtung ist auch die prägnante Geste der gesenkten Rechten zu deuten, ein Ausdruck höfischer Contenance.

38

39

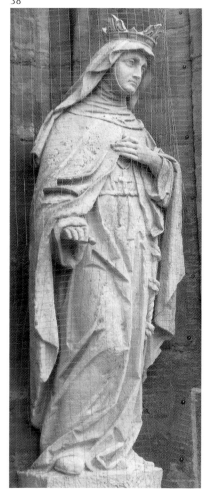

Bildhauer:
Johann Ev. Riedmiller,
Dezember 1864

Bild 38
Sel. Isabella
Dezember 1864

Bild 39
Historisches Foto
vom Modell, Oktober 1864

Stiftung der Gräfin Isabella
von Lerchenfeld-Köfering

5

Erzengel Michael

Der Erzengel Michael ist als Herold Gottes tatkräftiger Kämpfer gegen das Böse. Er vertrieb Adam und Eva aus dem Paradies, er gilt als Seelengeleiter und Verkünder des Jüngsten Gerichts. Zusammen mit Sankt Georg wurde er als Schutzherr des heiligen römischen Reiches deutscher Nation verehrt.

Erzengel Michael ist als stämmiger, jugendlicher Held dargestellt, mit Flügelschwingen, Mantel, Waffenrock und Kettenhemd, das bloße Haupt bekrönt von einem Kreuzchen. Die Linke hält einen Schild mit der mahnenden Aufschrift „QUIS UT DEUS" (Wer ist wie Gott). Die Rechte stößt mit kreuzbekrönter Lanze und energischem Fußtritt Luzifer zu Boden.

Bildhauer:
Johann Ev. Riedmiller

Bild 40
Hl. Erzengel Michael
Mai 1865

Bild 41
Historisches Foto
vom Modell,
März 1865

40

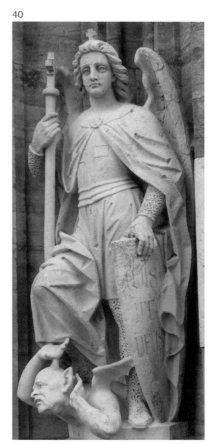

41

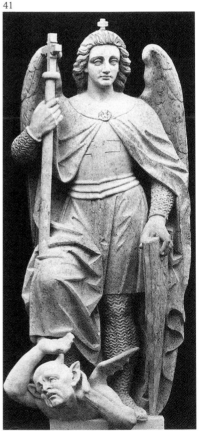

Augustinus

6

Augustinus ist einer der vier großen Kirchenlehrer. 354 in Numidien geboren wirkte er zunächst als Lehrer der freien Künste, ab 384 als Lehrer der Beredsamkeit in Mailand. Dort fand er unter dem Einfluss von Ambrosius zur Kirche und ließ sich taufen, wurde 391 Priester und 394 Bischof von Hippo. Fortan war er eifriger Kämpfer für den Glauben in Wort und Schrift. Er starb 430 während einer Belagerung Hippos.

Die Figur zeigt Augustinus in bischöflicher Tracht mit würdevollem asketischem Antlitz. Die Linke hält ein leeres Spruchband, die Rechte den Bischofstab, dessen Krümme verloren ist.

42

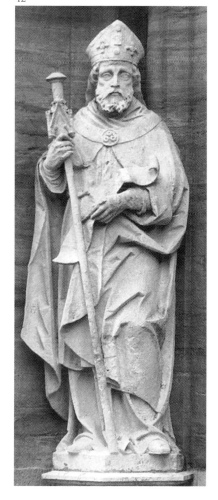

43

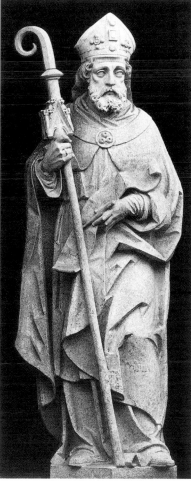

Bildhauer:
Johann Ev. Riedmiller

Bild 42
Hl. Augustinus
Mai 1865

Bild 43
Historisches Foto
vom Modell,
Mai 1865

Stiftung des Generalmajors
Graf August von Drechsel

Ignatius von Loyola

Ignatius von Loyola ist der Begründer des Jesuitenordens. Geboren 1491 auf Schloss Loyola im Baskenland war er in den Jugendjahren Soldat und vollzog nach schwerer Verwundung eine innere Umkehr mit dem Entschluss, fortan sein Leben der Ehre Gottes zu widmen.

Nach einer Pilgerreise ins heilige Land 1523 folgten Studienjahre, zuletzt von 1528–35 in Paris, wo er Gleichgesinnte um sich versammelte. 1537 wurde er zum Priester geweiht und gründete 1540 die Gesellschaft Jesu, deren Generaloberer er bis zum Tod 1556 blieb. 1622 wurde Ignatius heiliggesprochen. Das Bildwerk zeigt Ignatius in gegürteter Albe, Schultermantel und Birett bei der Abfassung der Regel. Die Linke hält einen Rosenkranz und ein offenes Buch mit dem Christussymbol „IHS", die Rechte führt einen Schreibstift.

Bildhauer:
Johann Ev. Riedmiller

Bild 44
Hl. Ignatius
Februar 1865

Bild 45
Historisches Foto
vom Modell,
Version I: Januar 1865

Stiftung des Bischofs
Ignatius von Senestréy

44

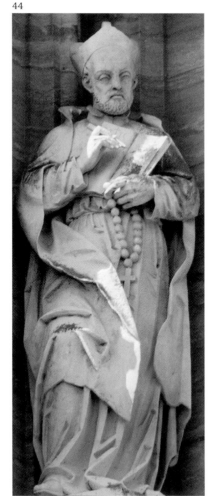

45

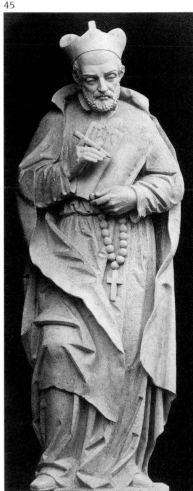

Albertus Magnus

Albertus, geboren 1193, entstammte einem schwäbischen Rittergeschlecht und trat 1223 in den Dominikanerorden ein, wo er über Jahrzehnte als herausragender Lehrer wirkte, vornehmlich in Köln und Paris. 1260–62 war er Bischof von Regensburg. Danach Prediger in Böhmen und Deutschland, 1290 starb er in Köln. Er gilt als Universalgelehrter des Mittelalters, vornehmlich in den Naturwissenschaften.

Albertus ist bartlos und jugendlich im Ordensgewand der Dominikaner dargestellt. Unter der vorne offenen Cappa mit Kapuze trägt er ein breites Skapulier und eine bodenlange Tunika. Mitra, Bischofsstab, Buch und Schreibfelder kennzeichnen ihn als Bischof und Verfasser theologischer Schriften. Die Krümme des Stabes ist verloren.

46

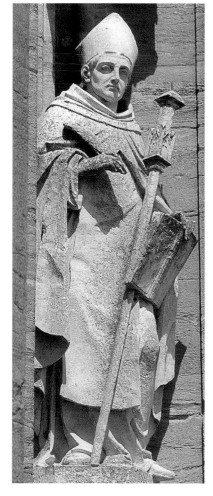

47

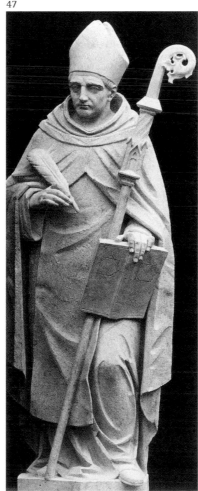

Bildhauer:
Johann Ev. Riedmiller

Bild 46
Ill. Albertus Magnus
März 1865

Bild 47
Historisches Foto
vom Modell,
Februar 1865

Stiftung der bischöflichen
Administration

9

Antonius der Eremit

251 in Oberägypten geboren begann Antonius als Zwanzigjähriger ein 55 Jahre während Einsiedlerdasein. Den Lebensabend verbrachte er nahe einer Oase in der Wüste, umgeben von zahlreichen Schülern und starb hochverehrt mit 105 Jahren. Bezeichnend für ihn ist vor allem seine Gewalt über die weltlichen Versuchungen, denen er der Legende nach reichlich ausgesetzt war.

Seine volkstümliche Verehrung im Abendland begründete der 1095 in St. Didier-de-la-Motte gegründete Orden der Antoniter. Auslöser der Ordensstiftung war eine wundersame Heilung eines Edelmanns. In seiner Blütezeit unterhielt der Orden 369 Spitäler. Der hl. Antonius wurde angerufen bei Krankheiten von Mensch und Vieh, in Deutschland gehört er zu den vierzehn Nothelfern.

Das Bildwerk zeigt den Heiligen in derber Ordenstracht: die bodenlange Tunika ist mit einem Strick geschnürt, darüber liegt eine Cappa mit Kapuze aus grobem Stoff. Hauptattribut ist der knorrige Kreuzstab mit einem Glöckchen. Das Glöckchen verweist nicht auf eine bestimmte Begebenheit in der Vita, sondern ist ein allgemeines Symbol der Antoniter, mit einem Glöckchen für ihre Spitäler Almosen zu sammeln.

Bildhauer:
Fidelis Schönlaub

Bild 48
Hl. Antonius
Januar 1865

Bild 49
Historisches Foto
vom Modell,
November 1864

Stiftung von Domdechant
Anton Mengein

48

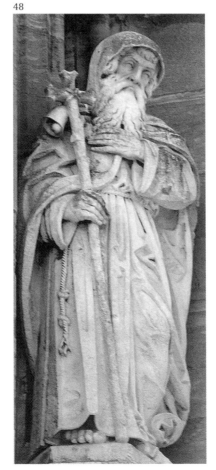

49

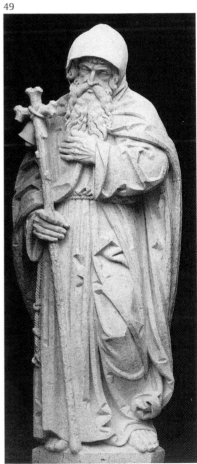

Karl Borromäus

Karl Borromäus, geboren 1538, entstammte dem Adelsgeschlecht der Borromäer zu Arona. Nach dem Studium der Rechte in Pavia holte ihn 1560 sein Oheim Papst Pius IV. nach Rom, ernannte ihn zum Kardinal und zum Erzbischof von Mailand. Dort wurde er zur führenden Gestalt des Konzils von Trient. 1584 verstarb er mit 46 Jahren und wurde 1610 heiliggesprochen.

Die Figur zeigt den Heiligen als Kardinal. Er trägt die Cappa magna mit Kapuze, darunter Kasel und Albe, über deren Fußende eine Stola sichtbar wird. Persönliche Kennzeichen sind ein Kreuz in beiden Händen sowie ein langer, vorne tief herabhängender Strick um den Nacken. So hatte er an den Bitt- und Bußgängen während einer Pest teilgenommen. Das Gesicht erscheint ausgesprochen portraithaft, wie es von den Auftraggebern in Abänderung eines Erstentwurfs gefordert wurde.

10

Bildhauer:
Fidelis Schönlaub

Bild 50
Hl. Karl Borromäus
März 1865

Bild 51
Historisches Foto vom
Modell, Version II:
Januar 1865

Bild 52
Historisches Foto vom
Modell, Version I:
November 1864

Vermutlich Widmung an
Prinz Karl von Bayern

50

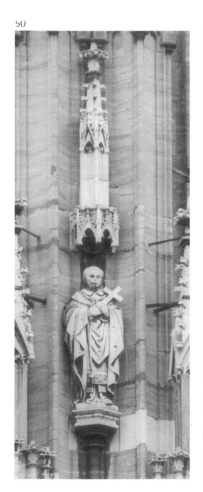

51

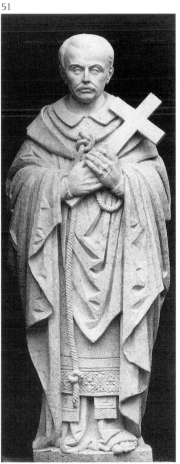

52

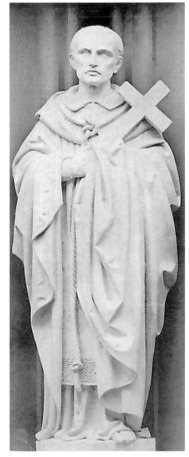

11

Fridolin

Fridolin war von vornehmer irischer oder fränkischer Abstammung und erster Missionar Alemanniens im 6./7. Jahrhundert. Zunächst wirkte er in Poitiers als Abt des Klosters, nachdem er die Reliquien des hl. Hilarius erhoben hatte. Es folgten Jahre als Wandermönch mit Klostergründungen im Moselgebiet, im Elsass, in Chur und zuletzt auf einer Rheininsel, wo er das Kloster Säckingen errichtete und dort verstarb. Die Gewandung des hl. Fridolin ist eine Mischform. Er trägt eine mönchische Tunika, darüber einen weiten, am Hals geschlossenen Schultermantel nach Art eines Pluviale und vor der Brust ein Abtskreuz an grober Kette. Die Rechte hält ein Buch, die Linke einen Kreuzstab mit Strahlenscheibe und kleinem Velum, auch dies eine Mischung aus Abtsstab und Wanderstab. St. Fridolin wird verehrt als Patron gegen ungünstige Witterung, Wasser- und Feuersnot, Viehseuchen und Kinderkrankheiten.

Bildhauer:
Fidelis Schönlaub

Bild 53
Hl. Fridolin
Februar 1865

Bild 54
Historisches Foto
vom Modell
November 1864

Stiftung des Domkapitulars
Dr. Fridolin Schöttl

53

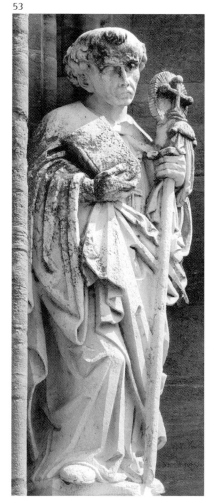

54

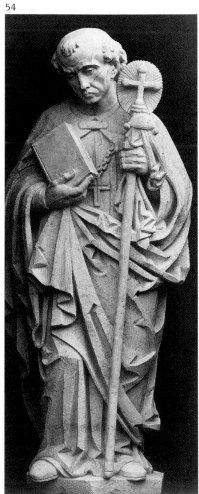

Die Figuren im Oktogongeschoss des Nordturms

Abt Friedrich

Friedrich von Hallum († 1175) wirkte in Friesland als Priester, gründete 1163 das Prämonstratenserkloster Mariengaarde und wurde dessen Abt. Laut seiner Vita galt er schon zu Lebzeiten als Heiliger.

Die Figur stellt Abt Friedrich als ehrwürdigen alten Mann im Habitus der Prämonstratenser dar. Er trägt eine bodenlange Tunika und eine Cappa mit Kapuze aus schwerem Stoff, vor der Brust das Abtskreuz, in Händen den Abtsstab und ein Buch. Die ikonographische Bestimmung ist schriftlich bezeugt.[77]

55

56

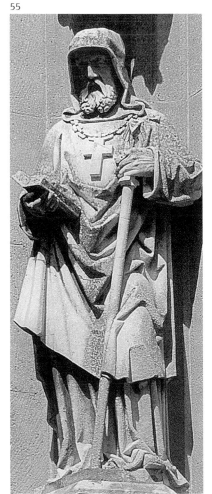

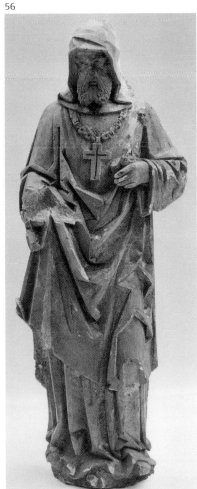

Bildhauer:
Ludwig Ziebland, 1865

Bild 55
Hl. Abt Friedrich

Bild 56
Originales Gipsmodell,
H: 108 cm
Modell- und Abguss-
sammlung der Regensburger
Dombauhütte

13

Ludwig der Heilige

Ludwig IX., der Heilige, wurde 1226 mit vierzehn Jahren König von Frankreich. Er gilt als Idealfigur des christlichen Königs. 1239 erwarb er aus Konstantinopel wertvolle Passionsreliquien und errichtete für sie in Paris die Sainte-Chapelle. Auf seinem zweiten Kreuzzug 1270 erlag er einer Seuche im eigenen Heerlager, wurde in St. Denis bestattet und 1297 heiliggesprochen.

Die Figur zeigt den Heiligen in schwerer Rüstung mit Königsmantel und Krone. Auf der Brust ruht ein Medaillon an prächtiger Kette, in der linken Armbeuge ein mächtiges Schwert. Andächtig halten beide Hände eine Dornenkrone.

Bildhauer:
Ludwig Ziebland,
1865

Bild 57
Ludwig d. Heilige

Bild 58
Historisches Foto
vom Modell

Vermutlich Widmung
an König Ludwig I.
von Bayern

57

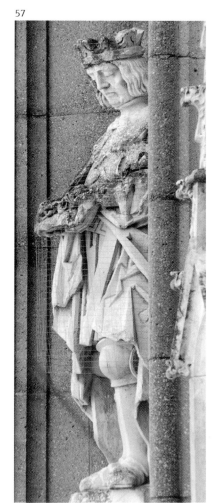

58

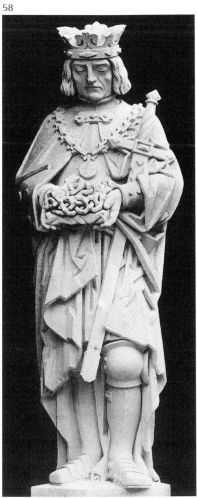

Theresia von Avila

St. Theresia zählt zu den bedeutendsten Gestalten des Karmeliterordens. In Avila (Kastilien) geboren trat sie 1535 als Zwanzigjährige in den Orden ein und bewirkte dort tiefgreifende Reformen. Sie gründete zahlreiche Klöster und hinterließ ein umfangreiches theologisches Schrifttum. 1582 verstorben wurde sie 1617 zur Patronin Spaniens erkoren, 1622 heiliggesprochen und 1967 zur Kirchenlehrerin ernannt. Sie gilt als Patronin gegen Herzleiden und als spezielle Fürbitterin für die Armen Seelen.

Die Figur der hl. Theresia erscheint in ihrer Ordenstracht mit einem Rosenkranz am Gürtel. In der Brust steckt ein Pfeil, Symbol der göttlichen Liebe. Die ikonographische Bestimmung ist schriftlich bezeugt.[78]

14

59

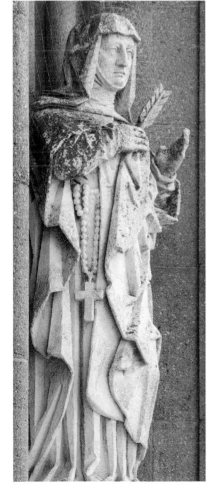

60

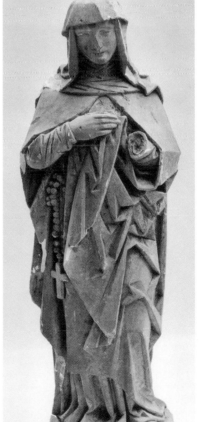

Bildhauer:
Ludwig Ziebland, 1865

Bild 59
Hl. Theresia

Bild 60
Originales Gipsmodell,
H: 105 cm
Modell- und Abguss-
sammlung der Regensburger
Dombauhütte

15

Georg

Die Vita des hl. Georg liegt im Dunkeln. Er war hochrangiger römischer Soldat, der den Märtyrertod erlitt. Die bekannte Drachenkampflegende entstand jedoch erst im 11. Jahrhundert und prägte seine Rolle als Beschützer der Verfolgten, was ihn später unter die vierzehn Nothelfer einreihte und zum Volksheiligen werden ließ. Sankt Georg gilt als irdisches Pendant des Erzengels Michael.

Das Bildwerk zeigt Sankt Georg als gewappneten Ritter mit weitläufigem Tuchmantel, ohne Helm und in andächtiger Gebetshaltung. Der rechte Unterarm ruht auf der Parierstange des am Boden aufsitzenden Schwertes. Zu Füßen krümmt sich der besiegte Drache.

Bildhauer:
Ludwig Ziebland, 1865

Bild 61
Hl. Georg

Bild 62
Historisches Foto
vom Modell

Stiftung des Bierbrauers
Georg Fuchs

61

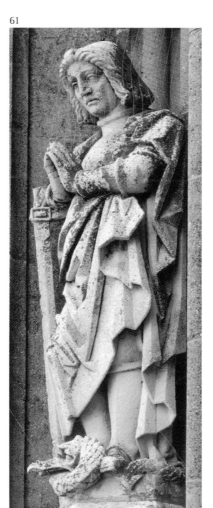

62

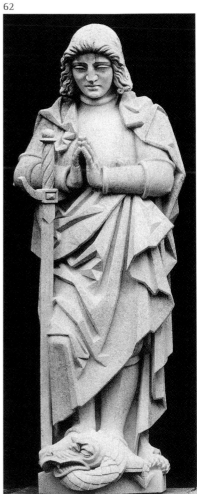

Leonhard

Leonhard wuchs im 6. Jahrhundert unter der Obhut des Bischofs von Reims am merowingischen Königshof auf. Anstatt wie vorgesehen selber Bischof zu werden, zog er sich in die Waldeinsamkeit zurück, gründete ein Kloster, wurde dessen Abt und starb 620 nach einem heiligmäßigen Leben. Da er sich in seiner Jugend am Königshof besonders für die Gefangenen eingesetzt hatte, wurde er zu deren Patron. Überdies gilt er als Nothelfer für Pferde.

Die Statue zeigt St. Leonhard in Tunika und weitem Schultermantel. Das ehrwürdige Greisenantlitz blickt meditativ versunken auf ein kleines Kruzifix in der Rechten. Die gesenkte Linke präsentiert eine gesprengte Kette als Zeichen für die Befreiung von Gefangenen.

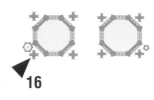

16

63

64

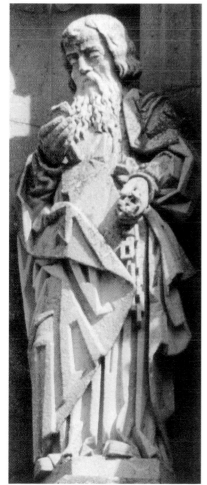

Bildhauer:
Ludwig Ziebland, 1865

Bild 63
Hl. Leonhard

Bild 64
Historisches Foto
vom Modell

17

Franz Xaver

Der bedeutende Jesuit und Missionar wurde 1506 auf Schloss Javier in Navarra geboren, ging zum Studium nach Paris, fand dort Anschluss an Ignatius von Loyola und erhielt 1537 die Priesterweihe. 1541 zog er als päpstlicher Legat zur Mission nach Ostindien, 1549 nach Japan und brach 1552 zu einer Missionsreise nach China auf, starb aber noch im selben Jahr. Die Heiligsprechung erfolgte 1622. Franz Xaver ist neben Aloysius der in Deutschland am meisten verehrte Jesuitenheilige.

Das Bildwerk zeigt Franz Xaver mit streng gefaltetem Talar, Birett und asketischem Antlitz mit kurzem Spitzbart. Im Gürtel stecken Kreuz und Rosenkranz, die Linke hält ein Buch. Die erhobene Rechte trug ehemals wohl ein flammendes Herz.

Bildhauer:
Ludwig Ziebland, 1867

Hl. Franz Xaver

65

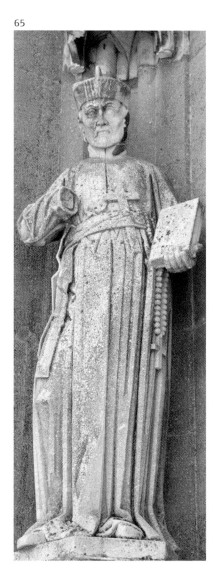

Mathilde

Die hl. Mathilde entspricht der historischen Mechthild von Quedlinburg, der Gattin des Sachsenkönigs Heinrich I. Geboren 895 wurde sie im Kloster Herford erzogen, wo ihre Großmutter Äbtissin war. Nach dem Tod ihres Gemahls führte sie ein Leben in Mildtätigkeit und gründete mehrere Klöster, darunter auch Quedlinburg, wo sie 968 bestattet wurde. Die Statue am Regensburger Dom zeigt St. Mathilde in würdevoller königlicher Aufmachung mit Kopfdiadem. Die Rechte führt ein Szepter, die Linke ist ergeben an die Brust gelegt. Die ikonographische Bestimmung der Figur ist schriftlich bezeugt.[79]

66

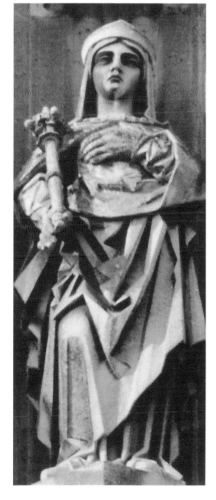

67

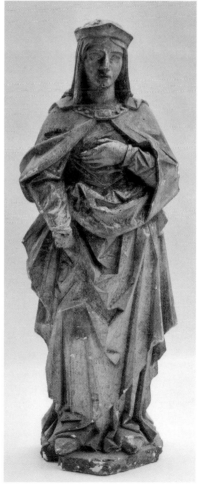

Bildhauer:
Ludwig Ziebland, 1865

Bild 66
Hl. Mathilde

Bild 67
Originales Gipsmodell,
H: 103 cm
Modell- und Abguss-
sammlung der Regensburger
Dombauhütte

Vermutlich Widmung an
Fürstin Mathilde
von Thurn und Taxis

Bonifatius

Bonifatius, der sogenannte Apostel Deutschlands, entstammte einem angelsächsischen Adelsgeschlecht. Er wurde Mönch im Benediktinerkloster Nhutscelle. 716 unternahm er eine erfolglose Missionsreise nach Friesland, ging dann nach Rom und wurde von Papst Gregor II. als Missionar nach Thüringen und Hessen entsandt. Bei einem zweiten Romaufenthalt 722 wurde er zum Bischof und 732 zum Erzbischof geweiht. Zudem ernannte ihn der Papst zum päpstlichen Vikar im deutschen Missionsgebiet und beauftragte ihn mit der Organisation der Bistumsaufteilung. Bei einer erneuten Missionsreise zu den Friesen erlitt er 754 den Martertod.

Das Bildwerk am Dom zeigt den Heiligen in grobem Tuchmantel mit knorrigem Kreuzstab in der Linken und predigend erhobener Rechten. Zu Füßen liegen gesprengte Ketten, ein nicht kanonisches Attribut, das seine Missionsarbeit als Sprengung der Fesseln des Aberglaubens verdeutlichen soll.

Bildhauer:
Ludwig Ziebland, 1867

Bild 68
Hl. Bonifatius

Bild 69
Originales Gipsmodell,
H: 106 cm
Modell- und Abguss-
sammlung der Regensburger
Dombauhütte

68

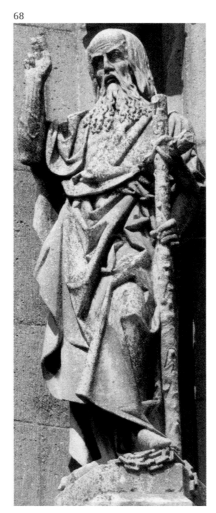

69

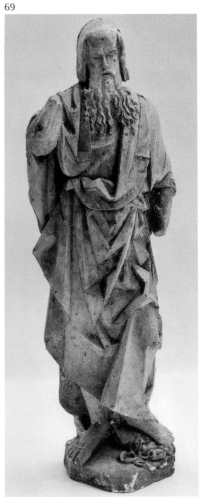

Franziskus

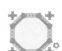

Franziskus von Assisi, der Gründer des Franziskanerordens wurde 1182 als Sohn eines wohlhabenden Kaufmanns geboren. Als Zwanzigjähriger entsagte er der Welt mit dem Ziel der Nachfolge Christi, lebte als Einsiedler und stiftete 1209 den Orden der Minderbrüder. Bei einem Visionserlebnis 1224 empfing er die Wundmale Christi. Er starb 1226, bereits 1228 folgte die Heiligsprechung. Durch die große Wirksamkeit seines Ordens wurde Franziskus zum beliebten Volksheiligen.

Die Statue am Dom zeigt St. Franziskus in der Tracht seines Ordens, mit derber Kutte und einem grobem Strick als Gürtel, woran ein Rosenkranz hängt. Die erhobene Linke weist das Wundmal vor, die Rechte trägt als Attribut der Keuschheit einen Lilienstengel.

20

70

71

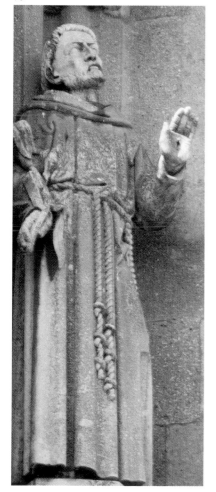

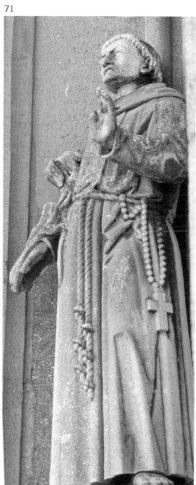

Bildhauer:
Ludwig Ziebland, 1867

Bild 70 u. 71
Hl. Franziskus

Vermutlich Widmung an
Dombaumeister
Franz Josef Denzinger

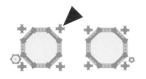

21

Antonius von Padua

Antonius, Franziskaner und bedeutender Prediger, ist seit alters her ein beliebter Volksheiliger in Deutschland. Der 1195 in Lissabon geborene Spross eines Rittergeschlechts trat 1212 in den Franziskanerorden ein, wirkte als Missionar in Marokko und Sizilien und ab 1221 überwiegend als Prediger in Italien. Er starb 1231 und wurde 1232 heiliggesprochen.

Das Bildwerk am Dom zeigt St. Antonius in Franziskanertracht. Als Symbol seiner Missionsarbeit hält die erhobene Rechte ein Kreuz. Als Zeichen seiner besonderen Verehrung der Gottesmutter trägt die Linke eine Schriftrolle mit der eingemeißelten Aufschrift: *SALVE REGINA.*

Bildhauer:
Ludwig Ziebland, 1867

Hl. Antonius

Stiftung von Schiffsmeister
Anton Stadler, Kelheim

Der Stifter war einer der
Hauptlieferanten
des Steinmaterials
für die Dombaustelle.

72

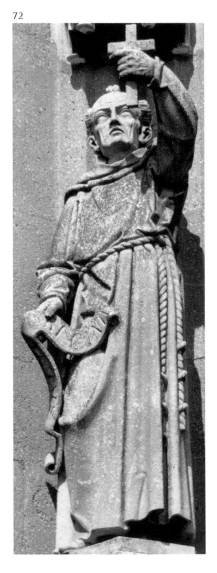

Dominikus

Dominikus (1170–1221) entstammte einer kastilischen Familie und war zunächst Domherr in Osma. 1215 gründete er in Toulouse den Dominikanerorden als Beicht-, Prediger- und Bettelorden.

Das Bildwerk am Dom zeigt ihn als jugendliche Gestalt in der Tracht seines Ordens, mit Tunika, Skapulier und Cappa mit Kapuze. Zu Füßen liegt ein Hund mit brennender Fackel, ein Symbol für die Begabung zur mitreißenden Predigt in Anspielung auf die Legende, wonach die Mutter von Dominikus geträumt habe, einen Hund mit brennender Fackel zu gebären, der die ganze Welt in Flammen setzen würde. Die Rechte ist verweisend gesenkt, die erhobene Linke präsentiert einen Rosenkranz, der Legende nach ein Geschenk der Gottesmutter Maria.

22▶

73

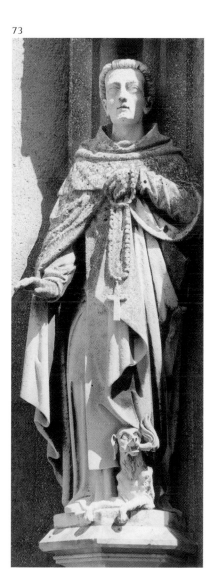

Bildhauer:
Ludwig Ziebland, 1867

Hl. Dominikus

V. Die Heiligenfiguren als Kunstwerke

Wie aus der Korrespondenz des Dombaumeisters Denzinger mit den Münchner Bildhauern Schönlaub und Riedmiller im Vorfeld der Auftragserteilung deutlich wird, lautete die allgemeine Zielvorgabe, eine möglichst enge stilistische Kontinuität zwischen dem Ende der mittelalterlichen Bauzeit und der Wiederaufnahme der Arbeiten anzustreben.[80] Denzinger benannte aber Vorbildfiguren aus weiter unten liegenden Bereichen: die Kreuzigungsgruppe und die Engel im Mittelfeld sowie im 2. Nordturmgeschoss den hl. Paulus und den auf selber Höhe am nordwestlichen Turmstrebepfeiler postierten Propheten, der heute ersetzt ist (Bild 74a, s. Markierungspfeile). Diese Statuen hielt man für Werke aus der 2. Hälfte des 15. Jahrhunderts, sie *„sollten als Ausgangspunkte für die Behandlung der statuarischen Zier des Neubaus am südl. Thurm sowohl als am nördl. gelten".*[81] Bezeichnenderweise nennt Denzinger die beiden Figuren der Verkündigung an Maria im Giebel des Fassadenmittelfeldes nicht. Sie sind um 1480–90 entstanden, kamen aber trotz ihres zur Denzingerzeit noch sehr guten Erhaltungszustands für den Dombaumeister als Stilvorbilder der neu zu schaffenden Figuren nicht in Betracht, schließlich repräsentieren sie die späteste Phase der Spätgotik an der Fassade.[82] Entsprechend den Planungsfestlegungen bei der Architektur, sich beim Ausbau der Türme auf gemäßigte spätgotische Formen zurückzunehmen, sollte also auch beim figürlichen Schmuck an den Türmen durch einen kompromisshaften zeitlichen Rückgriff der langen Baugeschichte der Westfassade Rechnung getragen werden. Dies bedeutete: Wiedereinstieg dort wo man im Mittelalter mit dem Nordturm aufgehört hatte, aber keine weitere Fortführung der baugeschichtlich adäquaten Spätgotik als Stiltendenz, stattdessen eher ein Retardieren in der Stilfrage mit dem Ziel einer gewissen Harmonisierung der verschiedenen Stilstufen an der Gesamtfassade.

Bild 74

Die Westfassade 1860 (Ausschnitt)

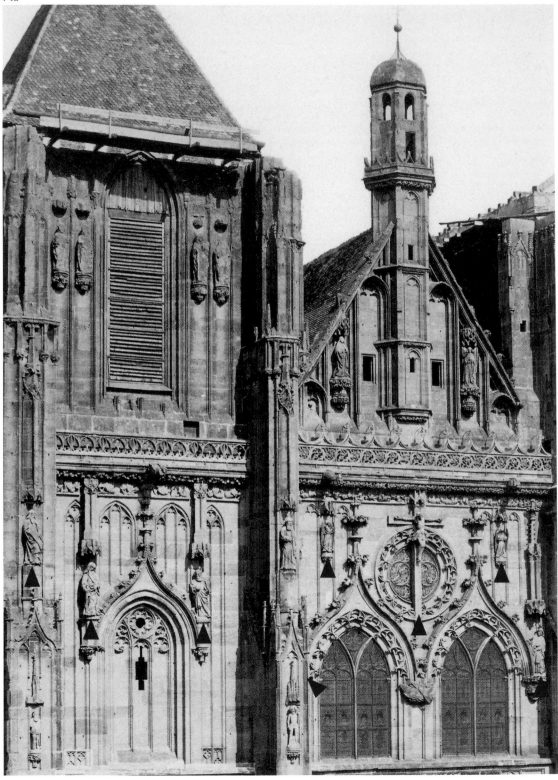

Vier Figuren der Bistumspatrone im 3. Nordturmgeschoss

Werke von Ludwig Ziebland

An der Westwand im 3. Geschoss des Nordturms standen bei Beginn des Ausbauprojekts 1859 vier spätgotische Figuren aus der Zeit um 1490 (Bild 2, 3). Auf selber Höhe am Südturm stehen bis heute vier Bildwerke aus den 1380er Jahren. Die Figuren am Südturm sind aus Kalkstein, die Nordturmfiguren waren aus Sandstein gefertigt und bereits stark verwittert, wie sich aus den historischen Fotos der Westfassade ersehen lässt. Das älteste Foto vom Beginn der Arbeiten am Nordturm (1863) (Bild 4) bezeugt, dass diese Figuren vorerst am Standort blieben, obwohl die Mauerkrone des Turmstumpfs erheblich abgetragen wurde, um die Basis für den Weiterbau grundlegend zu erneuern. Auf einem Foto vom Frühjahr 1865 (Bild 5) sind die Figuren bereits abgenommen. Auf einem Foto vom Herbst 1865 (Bild 6) stehen an ihrer statt vier neue Figuren der Bistumspatrone. Eine genaue ikonographische Bestimmung der spätgotischen Vorgänger ist auf der Grundlage der historischen Fotos nicht mehr möglich, gleichwohl lässt sich zweifelsfrei ersehen, dass es sich um Bischofsfiguren handelte. Dem Anschein nach wurden die verwitterten Originale verworfen, denn im Depotbestand der Dombauhütte sind keine Überreste auffindbar. Allein schon aufgrund ihrer starken Verwitterung konnten diese Figuren offenbar keine Orientierungshilfe mehr sein für Überlegungen zur Frage des Stils der neu zu schaffenden Bildwerke.

Zum Zeitpunkt jener grundsätzlichen Stildebatte zwischen Denzinger und den Münchner Bildhauern Schönlaub und Riedmiller im Frühsommer 1864 (s. S. 48) waren die Figuren der Bistumspatrone bereits fertiggestellt, wenn auch noch nicht versetzt. Man darf davon ausgehen, dass Ziebland von Denzinger mündliche Instruktionen hinsichtlich der gewünschten Stillage erhalten hatte und somit für ihn dieselben Vorbildfiguren aus der Spätgotik als Richtschnur galten. Den vier Bischöfen (Bild 22–27) ist leicht anzusehen, dass Ziebland sich vor allem an einer bestimmten spätgotischen Figur orientierte, die Denzinger aber nicht eigens benannt hatte, nämlich der Statue des hl. Petrus (Bild 77, 78), der Pendantfigur des besag-

75

Bild 74a

Die Westfassade 1860 (Ausschnitt)

Die markierten spätgotischen Figuren benannte der Dombaumeister Denzinger als Vorbilder für die neuen Statuen in den Oktogongeschossen.

Bild 75

Ausschnitt aus dem 2. Nordturmgeschoss

Die Statuen v.l.n.r.: Prophet, Paulus, Petrus

ten hl. Paulus. Dass Ziebland sich auf die Apostelfiguren konzentrierte erscheint naheliegend, denn die Grunddisposition der einzeln stehenden biblischen Männergestalt mit würdevoller Ausstrahlung kam auch thematisch der gestellten Aufgabe weit näher als die im szenischen Zusammenhang eingebundenen Figuren der Kreuzigungsgruppe. Warum er aber speziell die Petrusfigur zum Vorbild nahm, lässt möglicherweise Rückschlüsse auf die Selbsteinschätzung Zieblands als Bildhauer zu, denn während die Petrusstatue eine gute Durchschnittsarbeit darstellt, verkörpert die Paulusfigur ein herausragendes künstlerisches Niveau mit entsprechendem Schwierigkeitsgrad bei der bildhauerischen Umsetzung. Die schlanke, offene Gestalt ist ausgesprochen weich und elastisch schwingend dynamisiert, einschließlich der Gewandung, welche trotz vielfältiger Verästelung in Kleinmotive dennoch als ganzheitliches Echo die große Gestaltbewegung widerspiegelt. Die Petrusstatue zeigt demgegenüber eine weitaus bodenständigere Auffassung. Ziebland kam sie als Grundmuster für seine vier Bischofsfiguren sehr gelegen.

Verwandte Merkmale sind vor allem die kubische Festigkeit der Gesamtform, die Schlichtheit im Standmotiv und die klare, übersichtliche Gewandführung mit den typischen spätgotischen Knitterfalten. Alle vier Bischöfe stehen in hieratischer Frontalhaltung mit nur flüchtig angedeutetem Kontrapost (Bild 23–26). Das Untergewand fällt in strengen Vertikalfalten bis auf den Grund. Der vorne offene Schultermantel mit einer Schließe auf der Brust verläuft auf der einen Seite in ruhigen

Bild 76
Statue des hl. Paulus,
1430-40
2. Nordturmgeschoss

Bild 77 u. 78
Statue des hl. Petrus,
1430-40
2. Nordturmgeschoss

76

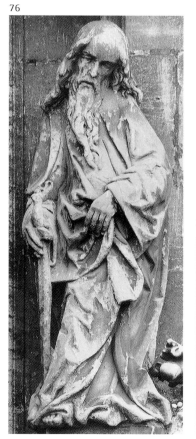

77

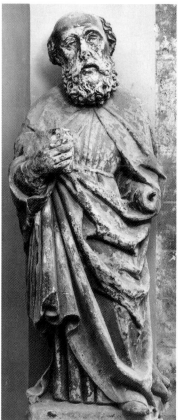

78

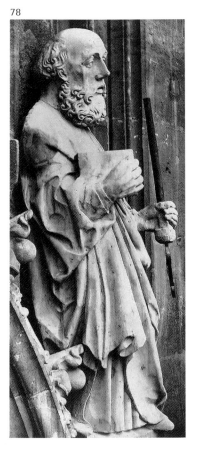

Bahnen über den Arm nach unten, das andere Mantelende ist quer über den Körper gespannt und wirft markante Knitterfalten von geradezu metallischer Schärfe. Die Figuren stehen paarweise zu Seiten des Fensters, dementsprechend sind sie intern durch gegenläufige Motive als Paare gekennzeichnet. Der Bischofsstab ist jeweils außen, das persönliche Attribut innen platziert.

Beim südlichen Paar, St. Wolfgang und St. Erhard sind auch die quergeführte Mantelbahn und die Andeutung des Spielbeins gegenläufig postiert. Beim nördlichen Paar, St. Emmeram und St. Dionysius fehlt diese Konsequenz, das Spielbeinknie erscheint jeweils rechts, das aufgefächerte Mantelende führt beide Male nach links. Während der Bildhauer dieses Mantelmotiv bei dreien der Bischöfe organisch konsequent arrangierte, indem das äußerste Ende unter die Armbeuge gegenüber eingespannt ist, unterblieb dies beim hl. Dionysius. Die ausgreifende Stoffbahn mit ihren effektvollen Knitterfalten wirkt somit organisch unmotiviert, das Gestaltungsmotiv erstarrte zur bloßen Formel.

Insgesamt ist bei der künstlerischen Gestaltung der Bischofsfiguren eine Neigung zu schematischer Formelhaftigkeit zu beobachten. Angesichts der Prämisse, sich der Spätgotik anzugleichen, hat Ziebland offenbar die Knitterfalten zum Leitmotiv schlechthin erklärt und teilweise so vordergründig inszeniert, dass manche Partie bloß noch als hohle Gestaltungsphrase erscheint. Etwas weniger zu spüren ist dies bei den Köpfen, weil hier Motivwiederholungen grundsätzlich nicht so auffal-

79

80

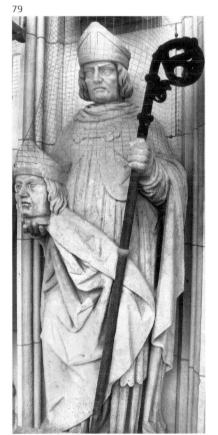
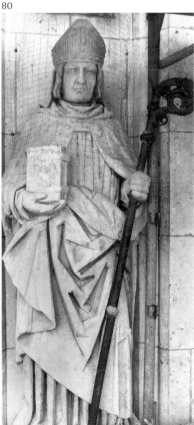

Bildhauer:
Ludwig Ziebland, 1863-64

Bild 79
St. Dionysius
3. Nordturmgeschoss

Bild 80
St. Erhard
3. Nordturmgeschoss

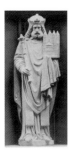
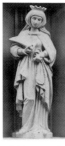

Heinrich und Kunigunde
Modellversion I

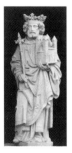
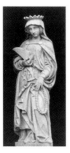

Heinrich und Kunigunde
Modellversion II

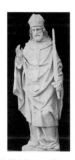

Modell Maximilian

rich und Kunigunde vor, nun aber in einem typisch spätgotischen Faltenstil mit kleinteiligen, kantig knitterigen Brechungen. Auch die kompaktere Gesamtgestalt und die Typisierung der Köpfe orientierte sich deutlich mehr an der Spätgotik. Den neuen Modellfotos für Heinrich und Kunigunde lagen ein gemeinsamer Brief von Schönlaub und Riedmiller sowie ein erstes Modellfoto Riedmillers für die Statue des hl. Maximilian 3 bei. In diesem Brief[86] kommen sie auf ein Grundsatzproblem zu sprechen, das offenbar Gegenstand der Diskussion war, auch wenn von Seite Denzingers hierzu keine entsprechende Aussage vorliegt. Beide betonen, *„dass wir gewiß … alles aufgeboten haben, im Styl wie Gleichheit Ihrem Wunsche nachzukommen"*, sie verwehren sich aber gegen zu weit gehende Gleichheit, die einem Verzicht auf eine persönliche Handschrift als Bildhauer gleichkäme. Mit vorsichtigen Argumenten, aber sehr treffend in der Sache, erteilen sie dem Dombaumeister eine Lektion, dass sein Begriff von Stilgleichheit ein theoretischer sei, weil auch die gotischen Vorbildfiguren deutlich erkennbar von unterschiedlichen Händen geschaffen seien. Überdies wären seine Maßgaben aus künstlerischer Sicht sogar abzulehnen: *„… so können wir nur erwiedern, daß es gleichsam wie bei Handschriften ist, denn wenn hunderte ein Concept kopieren, so ist doch eine Verschiedenheit in der Schrift, um wie viel mehr ist es dann bei Künstlern, da doch Gefühl und Empfindung ebenfalls verschieden ist und bei bildlichen Gegenständen es sogar mehr Interesse erregt, als wenn die Sache aussieht, wie von einem Formator gegossen"*. Die Kritik tat offenbar ihre Wirkung, denn bei künftigen Modellen beschränkten sich die Einwände auf Nebensächlichkeiten.

Auch wenn Schönlaub und Riedmiller, was ihre künstlerische Eigenständigkeit betraf, sich durchgesetzt haben, die Bereitschaft, sich Denzingers Spätgotikvorlieben anzupassen, war zwischen beiden Bildhauern sehr unterschiedlich ausgeprägt. Schönlaub war zu weit reichenden Zugeständnissen bereit, wie seine beiden Modellversionen für Heinrich und Kunigunde deutlich vor Augen führen. Die erste Version zeigt fernab vom spätgotischen Leitbild eine romantisch altdeutsche Stilausrichtung, der eigentlichen künstlerischen Heimat von Schönlaub. Hierin wurzelt die ganz und gar unpathetische Erhabenheit des heiligen Kaiserpaares, die Zartheit und weiche Melodik ihrer Gestalten, der stille meditative Ernst ihrer Häupter.

Die zweite Modellversion schlägt deutlich andere Töne an. Spätgotische Knitterfalten wurden als Standardmotiv ausgiebig in Szene gesetzt. Andererseits wirken die Gestalten entschieden diesseitiger, sie haben an Volumen und statuarischer Kraft beträchtlich zugelegt und somit unübersehbar auch an herrscherlichem Selbstverständnis. Die Kaiserin folgt dem Rollenklischee und gibt sich verhalten, Kaiser Heinrich jedoch erscheint als stämmige Gewandfigur in kraftvoller, frontaler Pose und mit unerschütterlich festem Antlitz. Tendenziell verweist diese zweite Fassung in Richtung jener spätgotischen Petrusstatue (Bild 77), die auch für Zieblands Bischöfe richtungsweisend war, und diese hatten ja bereits Denzingers Plazet erhalten. Möglicherweise blieb dieser Anfangserfolg Zieblands nicht ganz ohne Einfluss auf Schönlaubs Konzept bei der Umplanung seiner ersten Modelle und deren wortgetreuer Umsetzung in Stein.

Vorgänge wie dieser bestätigen Heilmeyers[87] allgemeine Charakterisierung der Münchner Bildhauerszene um die Mitte des 19. Jahrhunderts: *„kirchliche Plastik dieser Restaurationszeit kam nicht über eine oberflächliche Nachahmung von Gewandfalten und der gotischen Linie der Komposition hinaus. Von den Nazarenern*

Bahnen über den Arm nach unten, das andere Mantelende ist quer über den Körper gespannt und wirft markante Knitterfalten von geradezu metallischer Schärfe. Die Figuren stehen paarweise zu Seiten des Fensters, dementsprechend sind sie intern durch gegenläufige Motive als Paare gekennzeichnet. Der Bischofsstab ist jeweils außen, das persönliche Attribut innen platziert.

Beim südlichen Paar, St. Wolfgang und St. Erhard sind auch die quergeführte Mantelbahn und die Andeutung des Spielbeins gegenläufig postiert. Beim nördlichen Paar, St. Emmeram und St. Dionysius fehlt diese Konsequenz, das Spielbeinknie erscheint jeweils rechts, das aufgefächerte Mantelende führt beide Male nach links. Während der Bildhauer dieses Mantelmotiv bei dreien der Bischöfe organisch konsequent arrangierte, indem das äußerste Ende unter die Armbeuge gegenüber eingespannt ist, unterblieb dies beim hl. Dionysius. Die ausgreifende Stoffbahn mit ihren effektvollen Knitterfalten wirkt somit organisch unmotiviert, das Gestaltungsmotiv erstarrte zur bloßen Formel.

Insgesamt ist bei der künstlerischen Gestaltung der Bischofsfiguren eine Neigung zu schematischer Formelhaftigkeit zu beobachten. Angesichts der Prämisse, sich der Spätgotik anzugleichen, hat Ziebland offenbar die Knitterfalten zum Leitmotiv schlechthin erklärt und teilweise so vordergründig inszeniert, dass manche Partie bloß noch als hohle Gestaltungsphrase erscheint. Etwas weniger zu spüren ist dies bei den Köpfen, weil hier Motivwiederholungen grundsätzlich nicht so auffal-

79 80

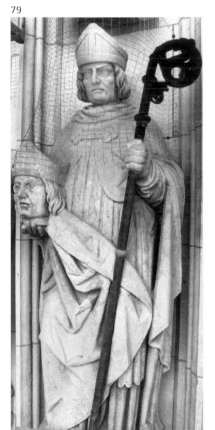 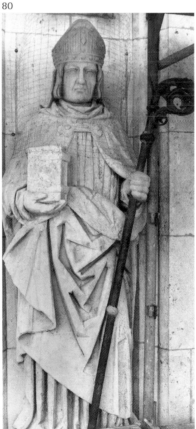

Bildhauer:
Ludwig Ziebland, 1863-64

Bild 79
St. Dionysius
3. Nordturmgeschoss

Bild 80
St. Erhard
3. Nordturmgeschoss

len. Alle vier Bischöfe zeigen aber denselben Grundtypus des prägnanten, ehrwürdigen Männergesichts, jedoch altersmäßig geringfügig variiert: einmal mit langem, einmal mit halblangem Bart, zweimal bartlos. Letztlich trägt aber auch die Standardisierung der Köpfe zu der stereotypen und etwas spröden Gesamterscheinung der Figuren bei, die als akademisch im negativen Sinne zu bewerten ist.

Die vier Bistumspatrone stehen am Anfang von Zieblands bildhauerischer Mitarbeit am Dom. Wie sich bald herausstellte, erwies sich aber sein Ansatz bei der offiziell gewünschten Anknüpfung an die Spätgotik als tragfähiges Erfolgsrezept, das ihn nach dem Zwischenspiel mit den zwei Münchner Bildhauern letztlich auf Jahre hin zum Favoriten der Dombaustelle aufsteigen ließ.

Köpfe der Bistumspatrone im 3. Nordturmgeschoss

Bildhauer: Ludwig Ziebland, 1863-64

Bild 81 St. Wolfgang

Bild 82 St. Emmeram

Bild 83 St. Erhard

81
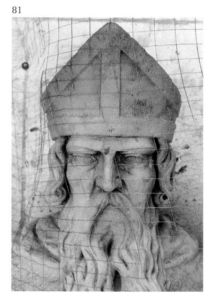

82
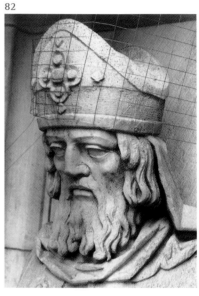

83
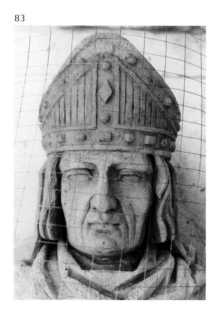

Elf Figuren für das Südturmoktogon

Werke von Fidelis Schönlaub und Johann Ev. Riedmiller

Am Anfang der Korrespondenz zwischen Dombaumeister Denzinger und den Münchner Bildhauern Schönlaub und Riedmiller finden sich zur Frage des Künstlerischen bei den geplanten Figuren lediglich Allgemeinplätze. Riedmiller postuliert im ersten Kostenangebot vom 16. November 1863 eine äußerste Untergrenze, um überhaupt *„einen künstlerischen Werth"* in Aussicht stellen zu können. Als Seitenhieb auf das allgemeine Primat der Architektur gibt er zu bedenken, dass *„bei einem so weltberühmten Dome doch darauf sehr gesehen werden soll, daß auch in der Plastick alle Sorgfalt verwendet wird"*. Schönlaub gibt sich in seinem Erstangebot vom 4. April 1864 ziemlich bedeckt, er werde die Statuen *„den künstlerischen sowie den religiösen Ansprüchen genügend darstellen ... ferners die Vollendung nach seinem Standpunkt berechnet nicht süß, aber kräftig"* durchführen, wobei er wohl den hohen Standort der Figuren und die demgemäss erforderliche kräftige Formensprache meinte. Als im Frühsommer 1864 ein Gemeinschaftskontrakt mit beiden Bildhauern zustande kam, hieß es zur Stilfrage noch allgemein, man habe sich an die 2. Hälfte des 15. Jahrhunderts anzuschließen.

Das künstlerische Fundament der beiden Bildhauer Schönlaub und Riedmiller ist tief verankert in der Münchner Kunstszene ihrer Zeit. Bei einer groben Überschau zur Entwicklung der Bildhauerkunst des 19. Jahrhunderts in München[83] zeichnen sich zwei polare Grundströmungen ab, eine klassizistische und eine romantische. Als Hauptvertreter der klassizistischen Richtung darf Johann Martin von Wagner[84] gelten, für die romantische steht vor allem Ludwig von Schwanthaler.[85] Schwanthaler trat jedoch nicht als Antipode zu Wagner auf, sondern eher als verbindende Kraft, die der Bildhauerei ganz neue Möglichkeiten eröffnete. Neu war die Einbeziehung von poetischen Elementen, so etwa von rhythmisch dynamisierten Faltenformationen als optische Verstärkung der Körpermotive, das heißt einer Inszenierung äußerer Bewegtheit als Spiegel des Inneren. Dies im Unterschied zum eher statischen Ideal des Klassizismus. Als Schüler und Mitarbeiter Ludwig von Schwanthalers standen Schönlaub und Riedmiller gänzlich im Banne dieses romantisch durchsetzten Klassizismus. Hier liegt der Ausgangspunkt für die ersten eingereichten Modelle für den Regensburger Dom.

Fünf Figuren von Schönlaub

Als im Juli 1864 Schönlaub erste Fotos von Modellen für die Heiligen Heinrich und Kunigunde 1,2 einschickte, sah sich Denzinger veranlasst, seine Erwartungen konkreter zu formulieren. Bei aller Anerkennung der künstlerischen Qualität wies Denzinger Schönlaubs Modelle zurück, weil *„Harmonie mit den oben bezeichneten Kunstwerken erzielt werden soll"*. Dabei hatte er mit Nachdruck auf die schon wiederholt genannten Vorbildfiguren verwiesen, insbesondere die spätgotische Paulusstatue (Bild 76). Schon im August 1864 lagen Fotos von neuen Modellen für Hein-

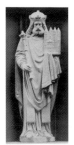
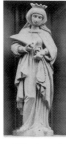

Heinrich und Kunigunde
Modellversion I

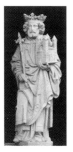
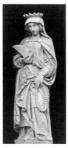

Heinrich und Kunigunde
Modellversion II

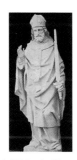

Modell Maximilian

rich und Kunigunde vor, nun aber in einem typisch spätgotischen Faltenstil mit kleinteiligen, kantig knitterigen Brechungen. Auch die kompaktere Gesamtgestalt und die Typisierung der Köpfe orientierte sich deutlich mehr an der Spätgotik. Den neuen Modellfotos für Heinrich und Kunigunde lagen ein gemeinsamer Brief von Schönlaub und Riedmiller sowie ein erstes Modellfoto Riedmillers für die Statue des hl. Maximilian 3 bei. In diesem Brief[86] kommen sie auf ein Grundsatzproblem zu sprechen, das offenbar Gegenstand der Diskussion war, auch wenn von Seite Denzingers hierzu keine entsprechende Aussage vorliegt. Beide betonen, *„dass wir gewiß ... alles aufgeboten haben, im Styl wie Gleichheit Ihrem Wunsche nachzukommen“*, sie verwehren sich aber gegen zu weit gehende Gleichheit, die einem Verzicht auf eine persönliche Handschrift als Bildhauer gleichkäme. Mit vorsichtigen Argumenten, aber sehr treffend in der Sache, erteilen sie dem Dombaumeister eine Lektion, dass sein Begriff von Stilgleichheit ein theoretischer sei, weil auch die gotischen Vorbildfiguren deutlich erkennbar von unterschiedlichen Händen geschaffen seien. Überdies wären seine Maßgaben aus künstlerischer Sicht sogar abzulehnen: *„... so können wir nur erwiedern, daß es gleichsam wie bei Handschriften ist, denn wenn hunderte ein Concept kopieren, so ist doch eine Verschiedenheit in der Schrift, um wie viel mehr ist es dann bei Künstlern, da doch Gefühl und Empfindung ebenfalls verschieden ist und bei bildlichen Gegenständen es sogar mehr Interesse erregt, als wenn die Sache aussieht, wie von einem Formator gegoßen“.* Die Kritik tat offenbar ihre Wirkung, denn bei künftigen Modellen beschränkten sich die Einwände auf Nebensächlichkeiten.

Auch wenn Schönlaub und Riedmiller, was ihre künstlerische Eigenständigkeit betraf, sich durchgesetzt haben, die Bereitschaft, sich Denzingers Spätgotikvorlieben anzupassen, war zwischen beiden Bildhauern sehr unterschiedlich ausgeprägt. Schönlaub war zu weit reichenden Zugeständnissen bereit, wie seine beiden Modellversionen für Heinrich und Kunigunde deutlich vor Augen führen. Die erste Version zeigt fernab vom spätgotischen Leitbild eine romantisch altdeutsche Stilausrichtung, der eigentlichen künstlerischen Heimat von Schönlaub. Hierin wurzelt die ganz und gar unpathetische Erhabenheit des heiligen Kaiserpaares, die Zartheit und weiche Melodik ihrer Gestalten, der stille meditative Ernst ihrer Häupter.

Die zweite Modellversion schlägt deutlich andere Töne an. Spätgotische Knitterfalten wurden als Standardmotiv ausgiebig in Szene gesetzt. Andererseits wirken die Gestalten entschieden diesseitiger, sie haben an Volumen und statuarischer Kraft beträchtlich zugelegt und somit unübersehbar auch an herrscherlichem Selbstverständnis. Die Kaiserin folgt dem Rollenklischee und gibt sich verhalten, Kaiser Heinrich jedoch erscheint als stämmige Gewandfigur in kraftvoller, frontaler Pose und mit unerschütterlich festem Antlitz. Tendenziell verweist diese zweite Fassung in Richtung jener spätgotischen Petrusstatue (Bild 77), die auch für Zieblands Bischöfe richtungsweisend war, und diese hatten ja bereits Denzingers Plazet erhalten. Möglicherweise blieb dieser Anfangserfolg Zieblands nicht ganz ohne Einfluss auf Schönlaubs Konzept bei der Umplanung seiner ersten Modelle und deren wortgetreuer Umsetzung in Stein.

Vorgänge wie dieser bestätigen Heilmeyers[87] allgemeine Charakterisierung der Münchner Bildhauerszene um die Mitte des 19. Jahrhunderts: *„kirchliche Plastik dieser Restaurationszeit kam nicht über eine oberflächliche Nachahmung von Gewandfalten und der gotischen Linie der Komposition hinaus. Von den Nazarenern*

her übernahm man das Gefühl für eine Schönheit, die Raffaels Anmut und Grazie mit gotischer Kirchlichkeit zu verknüpfen suchte". Und Cornelius Gurlitts[88] harte Worte treffen den Kern: *„Die christlichen Bildhauer sind bis zur Jahrhundertwende nicht über einen glatten Klassizismus hinausgekommen, machten hüben noch bloß bärtige Männer mit Gewandung, drüben Heilige mit sanftem Augenaufschlag, nach sauber gewaschenen und gekämmten Modellen. Und verkauften, wie Achtermann [Wilhelm Achtermann, deutscher Bildhauer geb. 1788 in Münster, †1884 in Rom] das einmal Geschaffene zu zahlreichen Wiederholungen. So bereitete er dem Eindringen der Kunstfabriken den Weg, die mit billigen, nach der Schablone gearbeiteten Altären, Kanzeln, Bildern Kirche und Haus versorgen und zum Krebsschaden der kirchlichen Kunst geworden sind."*

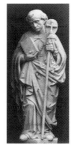

Im November 1864 hatte Schönlaub die nächsten Modelle für die Heiligen Fridolin, Antonius und Karl Borromäus eingereicht. Ihre Ausführung zog sich von Januar bis März 1865 hin. Die Modelle beziehungsweise die im Falle von Karl Borromäus wiederum eingeforderte Umplanung lassen in der Stilfrage nach wie vor eine unentschiedene Haltung Schönlaubs sichtbar werden. Beim Modell für den hl. Fridolin 11, das erst im Februar 1865 in Stein ausgeführt wurde, blieb er dem offensichtlich erfolgversprechenden Konzept seiner vorausgehenden Heinrichsfigur nicht nur treu, sondern verstieg sich noch viel weiter in eine Spätgotiknachahmung, die

Modell Fridolin

84

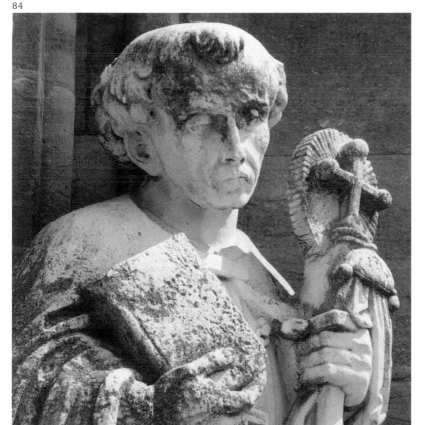

Hl. Fridolin
Oktogongeschoss des
Südturms

Bildhauer:
Fidelis Schönlaub, 1865

Stiftung des Domkapitulars
Dr. Fridolin Schöttl

Modell Antonius

Bild 85 u. 86
Hl. Antonius

Oktogongeschoss
des Südturms

Bildhauer:
Fidelis Schönlaub, 1865

Stiftung von Domdechant
Anton Mengein

primär auf effektvolle Arrangements von metallisch harten Knitterfalten setzte. Wenn Schönlaub vielfach gar so weit ging, auf den Faltenrücken die Randgrate nicht mehr abzurunden, sondern nur noch stereometrisch kantige Rillenschächte einzuschneiden, dann bewegte er sich auf dem Gestaltungsniveau von Zieblands Bischofsfiguren.

In verblüffendem Kontrast zur starren Formelhaftigkeit der Gewandung steht jedoch das Haupt des hl. Fridolin (Bild 84), es überrascht durch seine außerordentlich portraithafte Gestaltung auf beachtlichem künstlerischem Niveau. Dass die Bildhauer bei den Figuren für den Regensburger Dom vor allem mit Blick auf den Stiftergedanken sich in der Tat durch Portraitähnlichkeit hervortun wollten, ist zumindest für Riedmiller durch eine Briefpassage belegt.[89]

Das zeitgleich mit Fridolin entstandene Modell für den hl. Eremiten Antonius 9, welches schon im Januar 1865 in Stein übertragen wurde, zeigt uns den Bildhauer Schönlaub von einer ganz anderen Seite. Die insgesamt auffallend kompakte und voluminöse Statue verweist in Richtung der Heinrichsfigur 2, neu ist aber die wesentlich freiere statuarische Auffassung, die dem Heiligen eine ungleich größere körperliche Präsenz verleiht. Unter all dieser Fülle an schweren Gewandstoffen spürt man die Wucht eines stämmigen Leibes und der gewaltige Charakterkopf scheint ungestüm aus der Umhüllung hervorzubrechen. Die Überproportionierung des Kopfes ist sicher nur teilweise dem hohen Standort der Figur geschuldet. Viel-

85

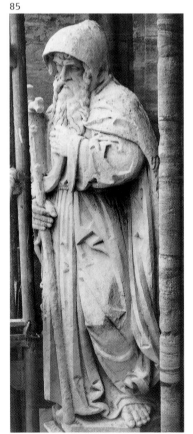

86

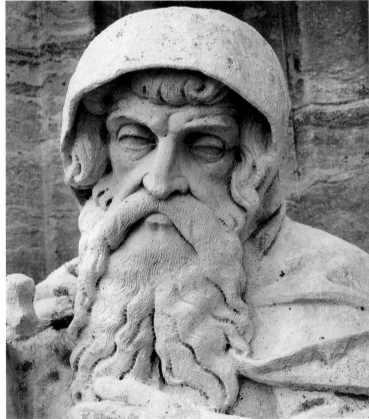

mehr gibt sich Schönlaub in der kraftvollen Gefühlstheatralik dieses würdigen Einsiedlergreises als Romantiker zu erkennen und kann seine bildhauerischen Fähigkeiten besser zur Geltung bringen.[90] Entsprechend freier gibt er sich auch im Faltenstil, nur hie und da platziert er die gängigen Knitterfaltenmotive, aber stets bleiben sie dem Gesamtbewegungsfluss untergeordnet.

Hatte die Antoniusfigur bei den Auftraggebern anstandslos Gefallen gefunden, so war dies beim gleichfalls noch im November 1864 geschaffenen Modell für den hl. Karl Borromäus 10 (Bild 52) nicht so. Auf Betreiben des kunstsachverständigen Domkapitulars Dr. Georg Jakob[91] wurde das Modell abgelehnt. Wesentlichste Kritikpunkte waren zu geringe Portraithaftigkeit sowie unpassende Gewandung, man wollte *„reiche Drapperierung"*. Hinzu kamen sehr detaillierte Vorstellungen zur Haltung der Hände und des Hauptes. Im Januar 1864 reichte Schönlaub ein neues Modell ein (Bild 51), wobei er alle Wünsche umgesetzt hatte. Bezüglich der Portraithaftigkeit rechtfertigte er sich mit dem Verweis auf ein von ihm mühevoll ausgesuchtes barockes Vorbild.[92] Das erste Modell zeigt eine äußerlich unbewegte Gewandfigur mit sehr zurückhaltender Drapierung im weitläufigen Schultermantel sowie ein relativ allgemeintypisch idealisiertes Haupt. Die Gesamterscheinung des Bildwerks ist aber in sich harmonisch ausgewogen und entfaltet eine tiefe vergeistigte Ausstrahlung. Die wunschgemäßen Nachbesserungen erbrachten in künstlerischer Hinsicht alles andere als eine Verbesserung. Das zweite Modell ist sehr um

Modell I Modell II

87

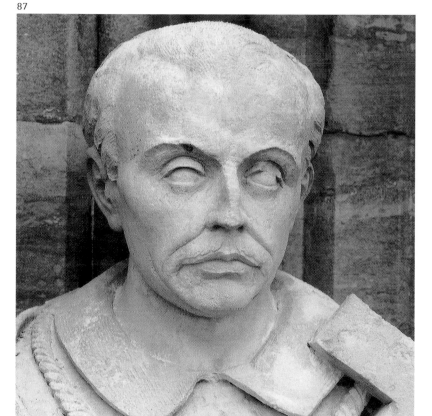

Hl. Karl Borromäus

Oktogongeschoss
des Südturms

Bildhauer:
Fidelis Schönlaub, 1865

Vermutlich Widmung an
Prinz Karl von Bayern

Portraithaftigkeit bemüht, doch die blicklosen Augen stehen dazu in ungünstigem Kontrast (Bild 87). Die abgeänderte Gewandung bot nun zwar mehr Spielraum für *„reiche Drapperierung"*, aber Schönlaub begnügte sich, diesem Wunsch durch ein additives Nebeneinander von Standardmotiven zu entsprechen. Im Ergebnis führte dies wiederum zu einer formelhaften, stereotypen Gestaltung.

In der Rückschau zeigt also von den fünf Statuen Schönlaubs nur die des hl. Eremiten Antonius 9 eine bemerkenswerte künstlerische Eigenständigkeit. Die anderen vier sind das Resultat von Änderungswünschen, sei es von eingeforderten wie zu Anfang bei Heinrich und Kunigunde beziehungsweise wie zum Schluss bei Karl Borromäus oder sei es zwischendurch wie bei Fridolin gar in vorauseilender Erfüllung vermeintlicher Erwartungen.

Sechs Figuren von Riedmiller

Modell Maximilian

Das erste von Riedmiller konzipierte Modell, der hl. Maximilian 3, entsprach, abgesehen vom Pallium der Bischofstracht, offenbar schon im ersten Anlauf den Stilvorstellungen Denzingers, obwohl die Figur sich von der zeitgleich entstandenen zweiten Modellversion Schönlaubs für das Kaiserpaar Heinrich und Kunigunde (Bild 34, 35) deutlich unterscheidet. Riedmiller hatte einen Mittelweg eingeschlagen. Nahezu hochgotische statuarische Eleganz, einprägsame, aber gleichwohl zurückhaltende spätgotische Drapierung und eine tiefe, romantisch visionäre Verinnerlichung im feinmodellierten Antlitz zeichnen die Maximilianstatue aus. Bemerkenswert ist die proportionale Überzeichnung der Augen und Brauenbögen, die als besonders ausdrucksstarke Motive auf Fernwirkung zielen.

Der neue künstlerische Ansatz Riedmillers hat offensichtlich sogar auf das weitere Schaffen von Schönlaub abgestrahlt, wie vor allem ein hl. Maximilian in Passau aufzeigen kann.[93]

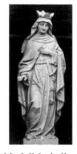

Modell Isabella

Riedmillers Statue der sel. Isabella 4 wurde gleichfalls noch zum Jahresende 1864 nach Regensburg geliefert. Sie ist aus demselben Geist entworfen wie die Maximiliansfigur, übertrifft diese sogar an künstlerischer Eigenständigkeit weitab von vordergründiger Spätgotiknachahmung. Die frauliche Eleganz des Standmotivs und die leichte Stofflichkeit der Klarissentracht erlaubten dem Bildhauer einen ausgesprochen feinsinnigen Dialog zwischen Körperformen und Gewand und können so die Grazie der höfischen Heiligengestalt eindringlich vor Augen führen. Nobilität prägt das Gesicht wie auch die Gestik der Hände, und bei ruhigem Stand ist die Gestalt dennoch anrührend bewegt. Die kleinteilig verspielten Drapereimotive und so manche markante Knitterfaltenhäufung bleiben aber stets eingebunden in den ganzheitlichen Fluss der Faltenströme. Auch wenn thematisch nicht direkt vergleichbar, die innere Stimmigkeit dieses Bildwerks verweist in die Richtung jener vortrefflichen spätgotischen Paulusstatue (Bild 76), welche Denzinger als Leitbild erklärt hatte.

Als nächste kam im Januar 1865 die Statue des hl. Ignatius 7 zur Ausführung. Mit ihr übertraf Riedmiller sogar noch sein bei Isabella vorgeführtes Niveau. Schließlich handelte es sich unter den Statuenstiftungen von Namenspatronen um die höchstrangigste, getätigt *hochderoselbst* vom Bischof Ignatius von Senestréy. In

der Korrespondenz zwischen dem Bildhauer und dem Dombaumeister wird die Figur nur beiläufig erwähnt, wobei auch nicht näher spezifizierte Änderungswünsche anklingen. Wie die zwei überlieferten Modellvariationen zeigen, beschränkten sie sich allein auf die Kopfbedeckung, zuerst ohne, dann mit Birett.[94] Die Grundhaltung des Statuarischen wie auch der Faltenführung ist mit Isabella 7 sehr verwandt, anstelle der eleganten Ruhe dort beherrscht hier jedoch innere und äußere Erregung das ganze Bildwerk. Zwischen dem sinnierend gesenktem Haupt und der schreibenden Hand knistert eine Wechselspannung aus Konzentration und Spontaneität und der teilweise recht schwungvoll aufgeplusterte Mantel ist ein anschauliches Bild für das geistige Potential dieses großen Heiligen der Barockzeit. Auch wenn in vereinzelten Gewandpartien spätgotische Standardmotive auftauchen, in der Summe hat Riedmiller mit der Statue des hl. Ignatius das Spätgotikideal Denzingers weit hinter sich gelassen mit dem Ziel einer ungleich bewegteren Gestaltung, die im Grunde dem Barock entlehnt ist. Umso mehr verwundert die widerspruchslose Aufnahme dieser Figur bei den gotikverliebten Auftraggebern in Regensburg.

Im März 1865 war die Statue des hl. Albertus Magnus 8 fertiggestellt. Auch hier blieb Riedmiller seinem ureigenen Gestaltungsmodus treu, ohne sich auf Spätgotiknachahmung einzulassen. Im Statuarischen folgte er dem eher klassisch anmutenden Standardschema einer Figur in ruhigem Kontrapost mit angemessen zurückhaltender Drapierung der Gewänder. Wohlgeordnet ist der Kragen geschichtet, die

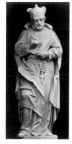

Modell Ignatius

88

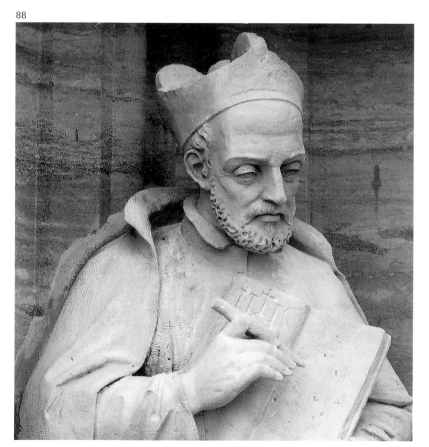

Hl. Ignatius
Oktogongeschoss
des Südturms

Bildhauer:
Johann Ev. Riedmiller, 1865

Stiftung des Regensburger
Bischofs Ignatius von
Senestréy

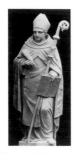

Modell Albertus Magnus

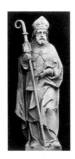

Modell Augustinus

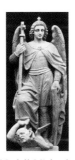

Modell Michael

zu Bild 89
Hl. Augustinus
Oktogongeschoss des
Südturms

Bildhauer:
Johann Ev. Riedmiller, 1865

Stiftung des Generalmajors
Graf August von Drechsel

Flügel der vorne offenen Cappa gleiten in leichtflüssigen Bahnen über die Arme und lockere Sichelfalten umkräuseln das Spielbeinknie. Vor allem aber bewirkt das breite, nahezu plan herabgleitende Skapulier den Eindruck von Festigkeit und Klarheit in der Gesamterscheinung, Züge, die gepaart mit bestechender Lebensnähe auch das Antlitz des Heiligen so besonders auszeichnen (Bild 19, s. S. 43). Bei dieser Charakterisierung des Albertus Magnus mag Riedmiller allgemeine Leitgedanken des Ordensideals der Dominikaner vor Augen gehabt haben. In der Umsetzung dominikanischer Wesenszüge zu einem ausdrucksstarken und in sich schlüssigen Bildwerk zeigt sich jedoch das beachtliche künstlerische Potential dieses Bildhauers.

Auch die im Mai 1865 geschaffene Statue des hl. Augustinus 6 führt ein hohes bildhauerisches Niveau vor Augen. Das Bildwerk zeigt eine gelungene Verbindung aus klassischer Statuarik, feinnerviger geistiger Verinnerlichung im Gesicht (Bild 89) und durchaus bewegter, kleinteilig ausgestalteter Draperie. Die Scharfkantigkeit so mancher Gewandpartie kann zwar sehr wohl Spätgotisches assoziieren, jedoch weit weg von jener formelhaften Inszenierung, wie sie für Ziebland typisch ist und anscheinend von den Auftraggebern auch gerne gesehen wurde.

Parallel zum hl. Augustinus fertigte Riedmiller im Mai 1865 die Statue des hl. Michael 5, die letzte von den elf in Auftrag gegebenen Figuren für den Südturm. Schon im März hatte es in einem Brief geheißen, dass er mit dem Modell für den Michael beschäftigt sei, „... welcher sehr viel Arbeit verursacht". Zweifellos erforderte die Michaelsfigur Mehrarbeit, denn die Engelsflügel, der große Schild mit Inschrift, das Kettenhemd und das zusätzliche Brustbildnis des Luzifer überstiegen den Aufwand etwa einer Bischofsfigur mit Stab und Buch bei weitem. Der ganze Figurentypus fällt aus dem gewohnten Rahmen und man spürt, dass sich Riedmiller hier auf ein ihm weniger geläufiges Gestaltungsterrain begab. Diesmal erscheint keine traditionelle Gewandfigur in liturgischer Tracht, sondern ein jugendlicher Heros in differenzierter, ritterlicher Kleidung und vergleichsweise exaltiertem Standmotiv. Das Spielbein ist energisch angehoben und drückt den sich wild aufbäumenden Luzifer nieder. Diese expressive Geste bleibt innerhalb der Gesamtstatuarik jedoch relativ isoliert und ist auch organisch nicht ganz bewältigt. Erstmals behilft sich Riedmiller hier mit einer Kaschierung der Oberschenkel- und Kniepartie durch vordergründig inszenierte Knitterfaltenanhäufungen, deren graphischer Effekt innerhalb der Gesamtfigur gleichfalls völlig isoliert bleibt. Sehr vereinzelt kommen ähnlich erstarrte Faltenformen zwar auch in der Mantelbahn über dem Schildarm vor, überwiegend aber dominiert die Präsenz des Körperlichen, ein spezifisches Merkmal, das auch die vorausgehenden Statuen Riedmillers auszeichnete. Gleichwohl bleibt festzuhalten, dass Riedmiller bei der Michaelsfigur hinter seinem gewohnten Qualitätsniveau zurückblieb. Am 29. Mai meldete er den Versand nach Regensburg. Damit war der Auftrag an die beiden Münchner Bildhauer erledigt. Sie rechneten fest mit einem Folgeauftrag, inzwischen war es jedoch in Regensburg dem Bildhauer Ludwig Ziebland gelungen, das Terrain für sich allein zu erobern.

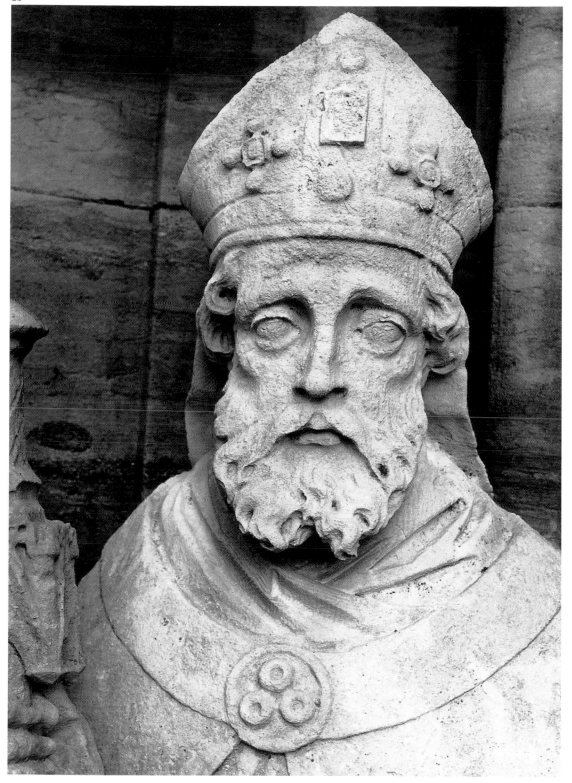

Elf Figuren für das Nordturmoktogon

Werke von Ludwig Ziebland

Im Zeitraum von Ende 1863 bis Anfang 1864 hatte Ziebland die vier Bistumspatrone für die Westwand des 3. Nordturmgeschosses ausgeführt. Dann fertigte er zunächst fünfzehn Wasserspeier für beide Türme. Im Jahr 1865 arbeitete er den Abrechnungen nach an fünf Figuren für den Nordturm, ohne nähere Bezeichnung. Aus anderen Quellen[95] wissen wir, welche Figuren im Verlaufe des Jahres 1865 am Nordturm aufgestellt wurden. Dies sind zum einen die vier Bistumspatrone, die schon seit geraumer Zeit fertig waren. Hinzu kommen im Oktogongeschoss folgende fünf Statuen: hl. Ludwig, hl. Georg (dieser war 1865 vom Regensburger Bierbrauer Georg Fuchs gestiftet worden), ferner der hl. Abt Friedrich, die hl. Mathilde und die hl. Theresia.

1866-867 wurden weitere acht Wasserspeier und 1867 sechs Statuen für den Nordturm für Ziebland abgerechnet, also die Heiligen Leonhard, Franz Xaver, Bonifatius, Franziskus, Antonius v. Padua und Dominikus. Bei der Leonhardsfigur 16 ergibt sich jedoch bei einem Vergleich der schriftlichen Überlieferung mit dem sichtbaren Befund auf den historischen Fotos ein Widerspruch. Der Aktenlage nach wurde Leonhard 1865 noch nicht aufgestellt. Auf dem historischen Foto vom Herbst 1865 (Bild 6) ist er jedoch deutlich zu sehen. Andererseits wurden 1867 nachweislich nicht die verbleibenden fünf, sondern sechs Figuren abgerechnet. Es mag durchaus sein, dass die Leonhardsfigur erst 1867 abgerechnet wurde, geschaffen und aufgestellt wurde sie aber sicher bereits 1865. Dafür spricht nachdrücklich auch der stilistische Befund des Bildwerks.

Sechs Figuren von 1865

Modell Ludwig Modell Georg

Die 1865 geschaffenen Bildwerke erweisen sich als sehr einheitlich. Die äußerlich ziemlich kompakten Figuren stehen in ruhigem Kontrapost und wirken wie in sich versunken. Die Gesten sind verhalten und auf den Gesichtern liegt eine stille Melancholie. Durchgängig zeigen die Gewänder markante Knitterfaltungen, die primär auf graphischen Effekt abzielen und häufig in dieselbe Erstarrung und Formelhaftigkeit verfallen wie bei den vier Bistumspatronen, den Erstlingswerken Zieblands von 1863-64. Insgesamt zeigt sich im Vergleich zu jenen aber ein merklicher Qualitätszuwachs, eine weitaus größere Vielfalt und organische Sicherheit im Statuarischen. Gleiches gilt für die Anordnung der Gewänder, ganz zu schweigen von der ausdrucksstarken Portraithaftigkeit der Gesichter. Man darf vermuten, dass Ziebland allerhand Anregungen von den am Südturm bereits aufgestellten Figuren der Münchner Bildhauerkonkurrenten Schönlaub und Riedmiller übernommen hat. Zieblands hl. Ludwig 13 ist wie Schönlaubs hl. Heinrich 2 in eine Aura imperialer Würde gehüllt, der eine von beiden wirkt wie in fromme Meditation versunken, der andere hingegen stämmig und selbstbewusst. Zieblands hl. Georg 15 ist gestalterisch nicht weit entfernt von Riedmillers hl. Michael 5, auch hier ist der jugendli-

che Held einmal nach innen, das andere mal nach außen gekehrt. Bei der Individualisierung des Georgskopfes ging Ziebland sogar noch einen Schritt weiter als Riedmiller und es muss nicht verwundern, wenn es in der Dombaurechnung von 1867 ausdrücklich heißt, Ziebland habe seine Figuren *„meist nach Porträiten"* gefertigt.

Auch bei Zieblands weiblichen Figuren St. Theresia 14 und St. Mathilde 18 bietet sich ein Vergleich mit entsprechenden Bildwerken am Südturm an, zu Schönlaubs hl. Kunigunde 1 und Riedmillers sel. Isabella 4. Hier blieb Ziebland in der Qualität jedoch deutlich hinter jenen zurück und seiner offensichtlichen Vorliebe treu, die Heiligen so sehr in üppige Knitterfalten zu hüllen, dass sich die Herausarbeitung des Körperlichen nahezu erübrigte.

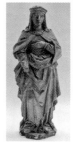

Modell Theresia Modell Mathilde

Eine gewisse Neuerung zeigt die Statue des hl. Abtes Friedrich 12. Auch hier arbeitete Ziebland mit großen Gewandmassen, er arrangierte sie jedoch weniger abgelöst und stereotyp, sondern in engerer Tuchfühlung mit dem stämmigen Leib. Diese enorme, organisch durchgestaltete Voluminosität verbindet die Abtsfigur mit der Südturmstatue des hl. Eremiten Antonius 9 von Schönlaub. Hinzu kommt die grundsätzliche Typusverwandtschaft der beiden Heiligengestalten. Es liegt nahe zu vermuten, dass Schönlaubs hl. Antonius für Ziebland als unmittelbares Vorbild diente. Gleichzeitig wird bei diesem Vergleich aber auch der künstlerische Abstand sichtbar. Schönlaubs hl. Antonius ist unter seinen fünf Domfiguren künstlerisch wohl die hochrangigste. Bei Zieblands durchaus qualitätsvollem hl. Abt kehrt die selbe Grunddisposition wieder, aber im strengen Vergleich wirkt sie eben dennoch kopiert und nicht eigenständig entwickelt. Das Standmotiv verharrt im Schematischen, die Gewandführung ist großspuriger und die Faltenformationen wirken nicht selten doch wie aufgesetzt. Insgesamt hatte der Bildhauer Ludwig Ziebland aber mit dieser Skulptur sein Anfangsniveau weit überflügelt. Und wie die sechs Folgestatuen belegen, stand ihm noch eine beachtliche Weiterentwicklung seines künstlerischen Stilvermögens bevor.

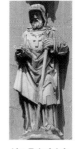

Abt Friedrich

Fünf Figuren von 1867

Die sechs 1867 abgerechneten Nordturmfiguren Zieblands sind alles andere als stilistisch homogen. Auch wenn sich Ansätze für eine lineare Stilentwicklung zeigen, eine Reihenfolge ihrer Entstehung lässt sich daraus nicht überzeugend ableiten. Unübersehbar ist aber eine innere Gruppenscheidung. Leonhard folgt dem vertrauten Muster der Anfangswerke, er ist dem historischen Fotobefund nach sicher bereits 1865 entstanden. Franz Xaver und Bonifatius gehen gesonderte eigene Wege. Die restlichen drei, Franziskus, Antonius und Dominikus fügen sich zu einer geschlossenen Gruppe, die im Vergleichsrahmen der insgesamt fünfzehn Zieblandschen Figuren am Nordturm eine auffallend neue Richtung einschlägt.

Die Statue des hl. Leonhard 16 steht in enger Nachfolge der vier Bistumspatrone von 1863-64. Das Haupt der Wolfgangsfigur etwa und auch deren Faltenstil (Bild 25, 81) kehren sehr ähnlich wieder. Unverkennbar hatte Ziebland aber inzwischen einiges dazugelernt, so entwickelt das Standmotiv bei Leonhard ungleich mehr körperliches Eigenleben gegenüber der starren Hülle des Gewandes. Auch der

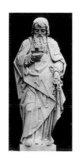

Modell Leonhard

Kopf ist mehr individualisiert und ebenso wie bei den Statuen des Jahres 1865 ruht auf der Gestalt der Eindruck meditativer Versunkenheit. In der Anordnung der Gewänder und der demonstrativen Zurschaustellung von Knitterfaltenmotiven schwenkte der Bildhauer jedoch wieder auf sein aus der Anfangszeit bewährtes Standardrepertoire ein und steigerte es ins Extreme. Der Mantel des Heiligen erscheint wie ein scharfkantig geschmiedeter Schildpanzer, die Einzelmotive wirken mitunter wie abstrakte Chiffren, fast wie Vorgriffe auf Gestaltungsweisen des Expressionismus in den 1920er Jahren. Zieblands Marschrichtung ist aber eindeutig retrospektiv. Auf starke Effekte abzielend repetiert er unermüdlich vordergründige und damit nur vermeintliche Wesenszüge der Spätgotik und durch das gebetsmühlenhafte Wiederholen solcher Motive entwertet er sie letztendlich zu hohlen Formeln.

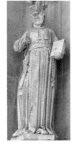

Franz Xaver

Die Statue des hl. Franz Xaver 17 nimmt unter den fünf im Jahr 1867 entstandenen Figuren eine gewisse Sonderstellung ein. Das Bildwerk schlägt sichtlich neue Töne an und führt einen gänzlich anderen Typus von Gewandfigur vor Augen, schlank und hochgewachsen mit schlichtem, straff anliegendem jesuitischem Talar. Die Statuarik der Gestalt entspricht zwar einem Standardschema, die Körperpräsenz aber setzt neue Maßstäbe. Die Arme lösen sich aus der Blockbindung und agieren viel freier. Der Kopf folgt dem für Franz Xaver überlieferten Grundtypus mit hagerem Gesicht, spitzem Kinn und kurzem Bart, ist aber ausgesprochen lebensnah charakterisiert. Einzig in der stereotypen Aneinanderreihung von steilen, scharfkantig gebrochenen Vertikalfalten klingt der für Ziebland so typische Faltenstil an. Ganz anders hatte der Konkurrent Riedmiller seinen Jesuitenheiligen Ignatius 7 am Südturm als üppig drapierte Gewandfigur dargestellt und die äußere Erregung als Echo innerer geistiger Vitalität charakterisiert. Bei Zieblands hl. Franz Xaver überzeugt die strenge und betont einfach arrangierte Tracht als äußeres Zeichen für die legendäre Selbstdisziplin und Askese des großen Missionars.

In der Statue des hl. Bonifatius 19 tritt uns wiederum eine neue Seite des Bildhauers Ziebland vor Augen. Die bei Franz Xaver beobachtete neue Beweglichkeit hat hier noch merklich zugenommen, die zum Segensgruß hoch erhobene Rechte ist ein bei Ziebland vorher nicht gekanntes Motiv. Anregungen für diese entschieden freiere Entfaltung des Statuarischen holte er sich von Riedmillers Südturmfiguren. Sie waren in den Arbeitsjahren 1865–67 wichtigster Bezugspunkt für seine künstlerische Weiterentwicklung. Immer deutlicher zeichnet sich seine grundsätzliche Neigung ab, bestimmte Gestaltungsmotive, sofern er diese als signifikant erkannte, allzu nachdrücklich und damit oft allzu exponiert zum Einsatz zu bringen.

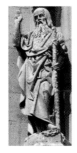

Bonifatius

Mit seinem speziellen Markenzeichen, den Knitterfaltendraperien, verstieg er sich nicht nur in der Anfangszeit mitunter ins künstlerisch Bedenkliche. Je mehr er sich aber auf das für ihn neue Gebiet des körperlich Statuarischen vorwagte, desto weniger sah er sich gezwungen, mit Faltenhäufungen zu kaschieren. So zeigt sich bei der nach wie vor üppig drapierten Bonifatiusfigur ein neues organischeres Gewand-Körper Verhältnis, wie es etwa bei der ansonsten sehr ähnlichen Figur des Abtes Friedrich 12 von 1865 noch nicht entwickelt war. Es entsteht sogar der Eindruck, dass Ziebland bei der Steinausführung der Bonifatiusfigur in der Verdeutlichung der organischen Körperlichkeit über das Entwurfsmodell noch hinausging.

Die verbliebenen drei Heiligenfiguren für das Nordturmoktogon, Franziskus 20, Antonius 21 und Dominikus 22 bilden in ihrer Gestaltung eine eigenständige Gruppe. Auch wenn die Grundtendenz schon bei Franz Xaver und bei Bonifatius aufgezeigt wurde, bei diesen vermutlich als letzte geschaffenen Figuren für den Nord-

turm gelang es dem Bildhauer Ziebland, sich noch ein gutes Stück mehr von der Befangenheit und Sprödigkeit seiner Anfangszeit zu befreien. Dominikus ist hinsichtlich Gewand und Gestik gesondert zu betrachten. Franziskus und Antonius sind stattdessen wie Zwillinge, beide tragen die einfache Mönchskutte. Demgemäß schlicht erweist sich ihr Standmotiv, aber dennoch wirkt es organisch. Auf Hüfthöhe ist der Kontrapost überzeugend vorgeführt, Oberkörper und Arme vollführen ausgreifende Gesten, und auch der Kopf ist nicht mehr in sich gekehrt, sondern aktiv nach außen gerichtet.

Das Antlitz des hl. Franziskus ist so auffallend portraithaft gestaltet wie bei keiner von den anderen Figuren Zieblands. Im Wissen von Denzingers Abrechnungsvermerk, Ziebland habe 1867 *„Statuen für den nördlichen Thurm, meist nach Portraiten ...“* gefertigt und mit Blick auf Denzingers Vornamen Franz ist die Verlockung groß, einer eventuellen Portraitähnlichkeit des Franziskus mit dem Dombaumeister nachzuspüren. Zwei im Regensburger Dombereich greifbare Portraits von Denzinger[96] zeigen ihn als älterer Mann mit schlankem, fest gefügtem Gesicht, fülligem Haupthaar und üppigem Bart. Eine Portraitähnlichkeit der Franziskusstatue mit Denzinger lässt sich auf dieser Basis nicht glaubhaft machen. Ganz anders jedoch bei einem Foto, das den Dombaumeister in den besten Mannesjahren als Mittvierziger zeigt. Die straffe Ebenmäßigkeit des Gesichts, die feste Tektonik der langen schlanken Nase und der dicht gelockte, kurz geschorene Bart von

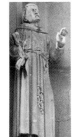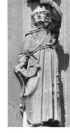

Franziskus Antonius

Bild 90
Kopf der Statue des
hl. Franziskus
Oktogongeschoss des Nord-
turms

Bild 91
Portraitfoto des
Dombaumeisters
Franz Josef Denzinger

90

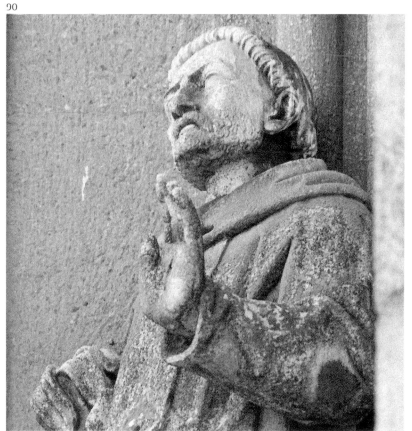

91

Franz Josef Denzinger haben sehr wohl ihre Entsprechung in der Statue des hl. Franziskus. Angesichts der über Jahre hin offensichtlich ungetrübten engen Verbundenheit Zieblands mit Dombaumeister Denzinger wäre es nicht verwunderlich, wenn der Bildhauer auf diese Weise seinen Dank und seine Ehrerbietung zum Ausdruck bringen wollte.

Der hl. Antonius 21 zeigt gleichfalls ein sehr eindrucksvolles Antlitz. Auch wenn wir vom Stifter der Figur, dem Schiffsmeister Anton Stadler aus Kelheim, kein Portrait zum Vergleich haben, so wird dennoch klar, dass dieses Gesicht kein Portrait darstellt, sondern einen zwar prägnanten, aber allgemeinen Typus eines asketischen Mönchs. Umso mehr zählt im Rückschluss die Portraitähnlichkeit beim hl. Franziskus.

Bei der durchaus qualitätsvollen Antoniusfigur zeigen sich sehr deutlich die neu entwickelte Sicherheit Zieblands in der Figurendarstellung und auch ein neues Wirklichkeitsgefühl. Die Gewandanordnung vermeidet fast gänzlich die frühere Starre und Scharfkantigkeit, stattdessen erscheint der Stoff sogar eher füllig und teigig weich. Anregungen speziell für diese neue griffige Stofflichkeit der Gewänder könnte Ziebland von Schönlaubs Südturmfigur des Eremiten Antonius 9 bekommen haben, welche in dieser Hinsicht alle übrigen in den Schatten stellt.

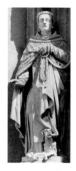

Dominikus

Die Statue des hl. Dominikus 22 gehört gleichfalls zu der skizzierten Dreiergruppe, welche den Bildhauer Ziebland in Höchstform erscheinen lässt. Wieder begegnet uns der aufgeweckt erhobene Kopf, das Antlitz ist jedoch wie bei Antonius und im Unterschied zu Franziskus eher standardisiert. Die Gewandanordnung und die Stoffe sind flüssig und schwer. Die Körperbewegung ist hier deutlich zurückgenommen und dafür scheint es einen schlichten Grund zu geben. Unverkennbar stand für den Dominikus eine von den qualitätsvollsten Südturmfiguren Pate, die Isabella <4> von Riedmiller. Die Dominikanertracht mit der vorne offenen Cappa ermöglichte sogar die Übernahme einiger Gewandmotive. Ins Auge fällt aber zunächst die Entsprechung der Handgesten. Das markante Motiv der gesenkten Rechten ist bei Isabella, der königlichen Nonne, Ausdruck ihres höfischen Würdeanspruchs. Bei Dominikus soll sie als Achtungsgeste das Selbstbewusstsein des großen Ordensgründers verdeutlichen. Isabellas Linke vor der Brust ist ein Demutsgestus. Bei Dominikus jedoch steht das Herzeigen des Rosenkranzes im Vordergrund, Zeichen einer besonderen Gunsterweisung von Seiten der Gottesmutter.

Ob die Statue des hl. Dominikus in der genannten Dreiergruppe konkret als allerletzte geschaffen wurde, ist nicht überzeugend zu begründen. Der Figurenauftrag für den Nordturm war jedenfalls nun beendet und bald verlieren sich die Spuren des Bildhauers Ludwig Ziebland.

Zusammenfassung

Das Projekt der Heiligenfiguren für die neuen Domtürme war innerhalb des Gesamtunternehmens der Domvollendung von Beginn an ein wichtiges Thema, es scheint jedoch bald an Brisanz verloren zu haben. Zunächst hatte der aus Prag zugewanderte und weiter nicht bekannte Bildhauer Ludwig Ziebland in der Regensburger Dombauhütte fußgefasst und war außer Konkurrenz beauftragt worden, vier verwitterte Bischofsfiguren an dem noch zum mittelalterlichen Bestand gehörenden 3. Nordturmgeschoss neu zu ersetzen. Für die insgesamt zweiundzwanzig geplanten Figuren in den neuen Oktogongeschossen wollte man die Messlatte höher legen und als erster Posten standen die elf Figuren für den Südturm zur Vergabe an. Unter mehreren Bewerbern obsiegten die beiden Münchner Bildhauer Fidelis Schönlaub und Johann Ev. Riedmiller, sie erhielten gemeinsam den Auftrag. Im weiteren Verlauf des Projekts gewann jedoch Ludwig Ziebland in Regensburg so sehr an Boden, dass trotz lebhafter Interessebekundungen aus München der zweite Posten von elf Figuren für den Nordturm ohne Konkurrenz an Ziebland vergeben wurde.

Bei einer detaillierteren Rückschau auf die internen Verhältnisse bei der Abwicklung des ersten wie des zweiten Figurenpostens ergeben sich eine Reihe bemerkenswerter Indizien. Sie lassen einerseits die künstlerische Ausgangsposition von jedem einzelnen der drei Bildhauer deutlich werden, andererseits auch ein Geflecht wechselseitiger Beziehungen. Da glaubt man opportunistisches Anpassungsdenken ebenso durchzuspüren wie souveräne Beharrlichkeit auf dem eigenen Stil, da gibt es vordergründige Nachahmung ebenso wie geschickte Stilübernahmen. Und da zeichnet sich vor allem die schrittweise Emanzipation eines Bildhauers ab, der am Anfang als nicht ganz hoffähig galt, sehr bald aber indirekt tonangebend wurde und zu guterletzt das alleinige Rennen machte.

Der Bildhauer Fidelis Schönlaub hatte beim ersten Entwurf für die Heiligen Heinrich und Kunigunde versucht, mit seinem in München gängigen, romantisch gefärbten Klassizismus am Regensburger Dom fußzufassen. Dombaumeister Denzinger war ein zu puristischer Freund der Gotik, um dies akzeptieren zu können. Beim zweiten Entwurf schwenkte Schönlaub vollends auf die Regensburger Vorgaben ein, bezeichnenderweise mit Nachdruck in eine Richtung, die weit über die von Denzinger erklärten spätgotischen Vorbilder hinaus sich den Erstlingswerken von Ludwig Ziebland annäherte, jenen vier Bistumspatronen im 3. Nordturmgeschoss, die eine stereotype formelhafte Spätgotik vorexerzieren.

Schönlaubs Münchner Kompagnon, Johann Ev. Riedmiller, der gleichermaßen in den Gemeinschaftsvertrag mit Denzinger eingebunden war, ist diesen Weg der Selbstaufgabe und Anpassung nicht mitgegangen. Er blieb unbeirrt und erstaunlicherweise auch unangefochten seinem Stil treu, einem wie sich auch andernorts zeigte, erfolgreichen Rezept eines mit dem Gotikideal der Zeit unterlegten romantischen Klassizismus. Allein der in der Frühphase der Korrespondenz mit dem Dombaumeister erteilte Ratschlag Riedmillers, die Steinfiguren durch Einlassen mit Öl „wie Marmor" erscheinen zu lassen, lässt aufhorchen, weil dem Gotikideal im Grunde zuwiderlaufend.

Es stellt sich zu Recht die Frage, ob Denzinger nach der anfänglichen Grundsatzdebatte mit Schönlaub künftig der Sache nicht mehr dasselbe Gewicht beimaß

oder ob der Stil Riedmillers doch ein bewusstes Plazet Denzingers fand und somit Schönlaub sich zu vorschnell dem vermeintlichen Regensburger Stilideal gebeugt hatte. Die Antwort wird irgendwo in der Mitte liegen.

Nach den ersten Klarstellungen zwischen dem Dombaumeister und den Münchner Bildhauern klingt die weitere Korrespondenz um die elf Südturmfiguren mehr nach einer Routineabwicklung. Außer einiger Detailkorrekturen ließ man beide Bildhauer jeden seinen eingeschlagenen Weg gehen. Erst bei der Entscheidung für den nächsten Vergabeposten wurden offenbar die Karten wieder neu gemischt. Dass man sich nun für Ziebland allein entschied, lässt gewisse Rückschlüsse zu. Sicher wird mit der örtlichen Verlagerung des Unternehmens an die Dombaustelle auch der Wunsch nach einer Verfahrensvereinfachung verbunden gewesen sein. Das Türmeausbauprojekt war längst im Gange und das Anfangsethos naturgemäß in kleinere Alltagsmünze gewechselt. Gleichzeitig hatte sich aber auch die Leistungsfähigkeit der Kräfte vor Ort konsolidiert. Mit Ludwig Ziebland hatte man nun einen Bildhauer, dem man die nächsten elf Statuen zutrauen und sich selbst manche Umstände bei der Abwicklung ersparen konnte. Dass Denzinger zunehmend andernorts als Gutachter tätig war und ab 1867 neben Regensburg zusätzlich noch das Dombaumeisteramt in Frankfurt innehatte, mag dabei auch eine Rolle gespielt haben.

Andererseits war vielleicht in Regensburg auch deutlich geworden, wie sich das innere Verhältnis vornehmlich zwischen Schönlaub und Ziebland in stilistischer Hinsicht entwickelt hatte. Auch Ziebland hatte sich ja ursprünglich für die Südturmfiguren beworben. Der prominente Schwanthalerschüler und Akademiedozent Schönlaub, mit dem man anfänglich dem Skulpturenprojekt einen höhere Wertigkeit geben wollte, hatte sich unter dem Anpassungsdruck an die Regensburger Verhältnisse so offenkundig dem Stil des ursprünglich abgelehnten Ziebland geöffnet, dass man nun diesen Bildhauer Ziebland mit anderen Augen sah, obwohl er seit den Figuren der vier Bistumspatrone nur Wasserspeier gefertigt hatte. Den Quellen nach darf man sich die Auftragserteilung als beiläufige interne Angelegenheit vorstellen, denn schriftlich erhalten sind nur die Abrechnungsbelege.

Ludwig Ziebland jedenfalls hat seine Chance gut genutzt, hat sich an den Figuren seiner früheren Konkurrenten bedient und in kurzer Zeit eine erstaunliche Wegstrecke an persönlicher Entwicklung als Bildhauer durchmessen. Sein unvermitteltes Ausscheiden aus der Regensburger Dombauhütte lässt keine entsprechenden Schlussfolgerungen auf die Wertschätzung seiner Arbeit zu. Die Zurückweisung der Modelle des letzten offiziellen Auftrags für Bildnisbüsten des Bischofs und des Dombaumeisters hatte wohl eher außerkünstlerische Gründe.

Leider verlieren sich die Spuren von Ludwig Ziebland vorerst im Dunkeln. Es wäre eine lohnende Aufgabe, den weiteren Lebensweg dieses Bildhauers zu erforschen, der in der Summe doch maßgeblich an der künstlerischen Ausgestaltung der neuen Turmgeschosse beteiligt war, durch seinen markanten Faltenstil, der bis nach München abfärbte, durch die Vielzahl an Wasserspeiern von seiner Hand und durch seine insgesamt fünfzehn überlebensgroßen Heiligenstatuen hoch oben auf den Türmen des Regensburger Domes.

Anhang

Von Anfang kamen bei den Archivstudien verschiedenartigste Randergebnisse ans Licht. Mit zunehmender Fülle derartiger Fundsachen verfestigte sich der Plan, sie nicht einfach am Wegesrand liegen zu lassen. Wenngleich sie oft in mehrfacher Hinsicht bemerkenswert erscheinen, sprach doch die meist sehr spezielle Gewichtung der einzelnen Nachrichten dagegen, sie in den Haupttext zu integrieren. So entstand die Idee, sie als „Notabilia" in einem Anhang zu präsentieren.

Zunächst wurde ein offenes Sammelbecken angelegt mit der Absicht, erst am Schluss über eine angemessene Form der Darstellung zu entscheiden. Gegen Ende zu drohte dieses Becken überzuquellen und es schien ratsam, den Zufluss zu unterbrechen. Die Informationsdichte des Archivgutes verlockte immer wieder zu neuen Fragestellungen, die das Kernthema des Buches, die Vollendung der Domtürme, immer noch enger und kleinteiliger umkreisen würden.

All diese Fragen gehen in Richtung einer schrittweisen Aufhellung der konkreten Alltagswirklichkeit auf der Regensburger Dombaustelle im Jahrzehnt 1859–1869. Dies gilt für die Dachorganisation in Gestalt des Dombauvereins und auch für die Beschaffung der nötigen Mittel, ob auf der Basis mehr oder weniger großzügigen privaten Spendertums oder auf nicht ganz freiwilliger Grundlage. Dies gilt gleichermaßen für die Ausgabenseite als Spiegel der Baukonjunkturentwicklung in diesen zehn Jahren, zum Beispiel für die Löhne vom Handlanger bis zum Dombaumeister.

Eine adäquate inhaltliche Struktur für die Aufbereitung der Fülle unterschiedlichster Sachinformationen ergab sich somit aus der jeweiligen Sache selbst. Aus Verständnisgründen schien es zu guter Letzt ratsam, ein Kapitel mit den nötigsten Grundinformationen zu Geldwert, Maßen und Gewichten anzufügen.

Die Zusammenstellung empfohlener Literatur wurde bewusst in leicht überschaubarem Rahmen gehalten.

Der Dombauverein

Gründung: 3. Januar 1859
Ehrenvorstände: Fürst Maximilian Karl von Thurn und Taxis
Baron Maximilian von Künsberg-Langenstadt,
kgl. Regierungspräsident von Oberpfalz und Regensburg

Mitglieder des äußeren Ausschusses:
Augenthaler (Schmiedemeister), Baumgartner (Steinmetzmeister), Böck (Pflasterermeister), J.B. Dibell (Kaufmann), Graf von Drechsel (kgl. Landwehr-Generalmajor), Ebnet (kgl. Bezirksgerichtsdirektor), Höfelein (Seilermeister), Halenke (Privatier), Hasselmann (Steinmetzmeister), Hemauer (Stiftskanonikus), Al. Heyder (Privatier), Hinterhuber (kgl. Gymnasialrektor), Koboth (Goldarbeiter), Kohlhaupt (Schreinermeister), Lindner (kgl. Regierungsdirektor), v. Lottner (kgl. Regierungsdirektor), Madler (Maurermeister), G.J. Manz (Buchhändler), Dr. Mayer (kgl. Staatsanwalt), Nadler (kgl. Kreisbaurat), Neusser (Großhändler), Niedermaier (Bierbrauer), Niedermayer (Kaufmann), Pustet (Buchhändler), Reitmayr (Buchdrucker), A. Romanino (Kaufmann), Scheerer (kgl. Regierungsdirektor), Schubarth (Bürgermeister), Schuegraf (Oberlieutenant), Strasser (Kaufmann), Graf v. Walderdorf (kgl. Kämmerer), Wild (Schreinermeister), Dr. Wiser (Stiftsdechant), Zimmermann (Zimmermeister), Baron von Zuylen.

Mitglieder des inneren Ausschusses:
Dr. Johann Zarbl (Dompropst, aktiver Vorstand), Baron v. Junker Bigatto (kgl. Kämmerer), Maurer (fürstl. Rat), Eser (Apotheker), Dr. Kraus (Lycealrector), v. Gruben (Assessor), Geistl. Rat u. Stiftskanonikus Ph. Weidner (bischöflicher Abgeordneter), Geistl. Rat u. Domkapitular Heinr. Bauernfeind (Domkapitel'scher Abgeordneter), Frz. Jos. Denzinger (Dombaumeister), M. Dandl (Stiftungs-Administrator, Kassier), Stiftsvikar Joseph Matheis (Sekretär).

Die Vereinsgeschichte umspannt 90 Jahre.
Vom Gründungsjahr 1859 an ist die Geschäftsführung des Dombauvereins bis 1874 lückenlos durch die Rechnungsbücher belegt. Das Jahr 1874 markiert somit den endgültigen rechnerischen Abschluss der Arbeiten für die Vollendung des Domes. Danach ruhte die Geschäftsführung bis 1911. Für das Jahr 1911 ist der Beginn einer umfassenden Innenrestaurierung bezeugt.[97] Im Anschluss sind die Rechnungsbücher wieder bis ins Jahr 1948 lückenlos erhalten. Am 1. April 1949 erfolgte schließlich die Überführung des Dombauvereins in die Domkirchenstiftung.

Einblicke in das Spendenaufkommen

Die Einnahmen des Jahres 1859
Gesamteinnahmen: *49 448 fl 52 xr 4 he*

Beiträge einzelner Gönner und Wohlthäter: 14 686 fl 19 xr 4 he
Nachfolgend eine Auswahl unter 49 Einzelnennungen.
Davon liegen 25 unter *5 fl*, 13 bei *1 fl* oder weniger.

10000 fl	König Ludwig I. von Bayern
2000 fl	*Direktorium der kgl. privilegierten Ostbahnen*
833 fl 20 he	Fürst Maximilian von Thurn und Taxis (in Zehntelraten)
300 fl	Erzherzogin Sophie v. Österreich
250 fl	Fürstin Mathilde von Thurn und Taxis (in Zehntelraten)
220 fl	Baron von Aretin
200 fl	Prinz Karl von Bayern
195 fl 50 xr	Pfarrer Glonner in Altenbuch
100 fl	Pfarrer Walter in Otzing
50 fl	*von einer Ungenannten*
11 fl	Fräulein Linder, München
12 fl	*von einem Ungenannten*
10 fl	Pfarrer Fuchs in Bodenmais
8 fl 6 xr	*von einer alten Frau*
2 fl 30 xr	*Catharina Frauendienst, kgl. griechische Hofküsters-Gattin zu Athen*
1 fl	*von 2 Mädchen, in Diensten zu Darmstadt*
1 fl	*von einer Frau*
1 fl	Buchhändler Pustet
54 xr 6 he	*von einer Sammlung im hiesigen Gesellenhause*
30 xr	Bildhauer Anton Blank

Beiträge kgl. bayer. Stellen, Behörden und Ämter: 1717 fl 54 xr 4 he
Nachfolgend eine Auswahl unter 55 Einzelnennungen.

Sie liegen zumeist unter *5 fl.*

258 fl 32 xr 4 he	*kgl. General-Lotto-Administration*
188 fl 33 xr	Diözese Bamberg
166 fl 8 xr	*Bischöfl. Vicariatscassa Regensburg, im Auftrag des Bischofs*
106 fl 31 xr	*kgl. Landgerichtsbezirk Neumarkt*
4 fl	*I. Armee-Divisionskommando*
1 fl	*kgl. Telegraphenamt München*
1 fl	*8. Infanterieregiment v. Seckendorf, Passau*

Ertrag des *Peterspfennigs:*

499 fl 29 xr 3 he	Stadtbezirk Regensburg
18 000 fl	Diözese

Eine spätgotische Petrusstatue
als Opferstock für den Dombau

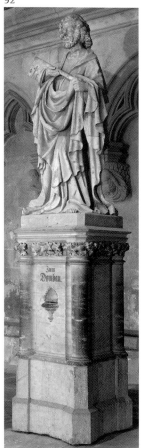

Hl. Petrus, um 1420
Opferstock-Podest von 1859
südliches Seitenschiff

Im Oberhirtlichen Verordnungsblatt wurde 1859 folgendes bekannt gegeben:
Nachdem das altehrwürdige Standbild des heiligen Apostels Petrus, welches schon bei dem ersten Dombaue gedient hat, um die Pietät der Gläubigen zur Förderung des Baues zu mahnen, wieder stylgemäß restauriert und im Hauptschiff des Domes aufgestellt worden war, wurde dasselbe am Pfingstmontage den 13. Juni nach dem Hochamte, dem Se. bischöflichen Gnaden in Pontificalibus assistierten, von Hochdemselben eingeweiht. Nach der Function legten Se. bischöfl. Gnaden, das hohe Domkapitel, der anwesende Clerus, die Mitglieder des Dombauvereines, und viele andere ihr Opfer für den Dombau bei dem Standbilde nieder; und soll nunmehr das Bild des hehren Apostelfürsten während der ganzen Zeit des neuen Dombaues für alle Gläubigen, die es erblicken, eine stille Bitte sein, durch frommes Almosen ein Werk zu unterstützen, das unsere Altvordern so ruhmvoll und meisterhaft geführt, und das einst in seiner Vollendung so herrlich Gottes Ehre verkünden wird, sowie unsere Dankbarkeit gegen den Apostelfürsten, dem es geweiht ist.[98]

Die leicht unterlebensgroße Statue des heiligen Petrus ist ein Bildwerk von höchstem Rang aus der Spätzeit des so genannten Weichen Stils um 1420. Die Sandsteinfigur ist allseitig ausgearbeitet und war ehemals prächtig farbig gefasst. Dieser heilige Petrus stand ursprünglich vorne in der Mitte des Langhauses, vermutlich mit dem Blick nach Westen gerichtet, gleichsam als „Herr des Hauses". Hochrangige Besucher des Domes wurden bei ihm feierlich empfangen oder verabschiedet. Bei Prozessionen gab es eine eigene *statio ad sanctum Petrum in medio monasterii*. Besondere Schenkungen wurden sogar direkt an diesen Petrus adressiert.[99] Heute steht die Figur auf dem Opferstock-Podest von 1859 etwas abseits im südlichen Seitenschiff.

Die Einnahmen aus dem *St. Petersopferstock* sind in den Berichten des Dombauvereins Jahr für Jahr aufgeführt. So erbrachte die St. Petrusstatue jährlich im Durchschnitt etwa den halben Betrag der Kosten einer Statue auf den Türmen.

1860:	*168 fl 55 xr*
1861:	*153 fl 4/8 xr*
1862:	*168 fl 40 4/8 xr*
1863:	*122 fl 21 xr*
1864:	*75 fl 40 2/8 xr*
1865:	*194 fl 28 4/8 xr*
1866:	*113 fl 27 xr*
1867:	*112 fl 26 xr*
1868:	*122 fl 29 xr*

Der Jahresbericht für 1868 wurde erst nach dem *Domfest* im September 1869 veröffentlicht (s. S. 124 f.).
Für die ungewöhnlich starke Differenz zwischen den Erträgen von 1864 und 1865 gibt es keine rechte Erklärung. Überhaupt ist aber für das Jahr 1864 ein starker Rückgang der Spendenwilligkeit speziell bei der Regensburger Bevölkerung zu verzeichnen. Dies veranlasste den Dombauverein zu einem gesonderten Aufruf an die Bewohner Regensburgs.[100]

Aufruf
an die Bewohner Regensburgs.

Um ein Großes sind die Domthürme Regensburgs auch in diesem Baujahre wieder näher ihrer Vollendung gerückt, und, so Gott will, können sie — das sehen jetzt Alle — bis 1870 vollendet sein. Auch die hiezu nöthige Bausumme von jährlich 50,000 fl. aufzubringen, d. h. zu dem Beitrage Sr. Maj. Königs Ludwig I. von 20,000 fl., jährlich noch 30,000 fl. zu beschaffen, wie das von dem Königlichen Geber als Bedingung seines eigenen Beitrages festgesetzt worden, ist nach Ausweis der Rechnungen nicht unmöglich — wenn die Beiträge, wie sie anfangs gespendet worden, die wenigen Jahre noch von Allen geleistet werden. Der Dom Regensburgs also kann ausgebaut werden.

Leider zeigen aber gerade die Beiträge von Seite der Bewohner Regensburgs eine stetige Abnahme. Im Jahre 1860 ergaben die Sammlungen in der Stadt 4,057 fl., im Jahre 1861 die Summe von 3,737 fl., im Jahre 1862 die Summe von 3,159 fl., im vorigen Jahre 2,942 fl. und in diesem Jahre bis jetzt noch nicht die Hälfte der Beiträge des ersten Jahres. Wir halten es für unsere Pflicht, wie einerseits unsern Dank für die von Vielen mit Ausdauer geleisteten Beiträge wiederholt auszusprechen, anderseits auf diese Abnahme gemeinsamen Interesses am Dombaue aufmerksam zu machen.

Denn gewiß, nicht unbillig erscheint die Erwartung, daß gerade die Bewohner Regensburgs in ihrem Eifer für den Ausbau ihres Domes zunehmen möchten, um hiedurch auch Andere zu ermuntern, denen es nicht gleich ihnen gegönnt ist, täglich den Fortgang des Werkes vor Augen zu haben. Regensburg zumeist wird am Anblicke des vollendeten Doms sich erfreuen, Regensburgs erste Zierde wird der vollendete Dom sein, und — wenn auch daran erinnert werden soll — vor Allem der vollendete Dom Regensburgs wird die Fremden nicht an unserer Stadt selbst vorübereilen lassen.

Was also wollen wir von euch, Bewohner Regensburgs? Nicht neue, nicht größere Opfer für eine Sache, die auch solche wohl verdiente. Nur das ist die Bitte, die wir hiemit öffentlich an euch richten: Gebet zum Dome, was ihr anfangs gegeben! Gebet wieder, die ihr nach und nach aufgehört habt zu geben! Gebet euer Weniges, aber gebet es Alle wieder, und gebet es noch diese kurze Zeit mit Ausdauer! Eurer frommen Gaben Lohn wird die Freude bei dem Anblicke des bald vollendeten Werkes und Gottes reicherer Segen sein.

Regensburg, im November 1864.

Der Ausschuß des Dombau-Vereines:

H. M. Reger, Domprobst, als Vorstand.

Bauernfeind, Sen. des Domkapitels.	Dr. Kraus, k. Lyceal-Rektor.
Eser, Bürgermeister in Stadtamhof.	Maurer, f. Thurn- u. Tax. Rath.
Hemauer, Stifts-Canonikus.	Scherer, q. k. Regierungs-Director.
Bar. Junker Bigatto, k. Kämmerer.	Weidner, Stifts-Canonikus.

F. I. Denzinger, Dombaumeister.

Martin Dandl, Kassier.　　　　　　　　　　Georg Jakob, Secretär.

Druck von G. I. Manz in Regensburg.

Spendenaufruf des Dombauvereins 1864

ein Originalexemplar im BZAR

Die Finanzierung ab 1864 nach der Stiftung König Ludwigs I. auf sieben Jahre

Im Herbst 1863 hatte König Ludwig I. bei einem Besuch in Regensburg die großherzige Offerte gemacht, auf sieben Jahre jeweils *20000 fl* zu stiften, falls der Dombauverein jährlich weitere *30000 fl* aufbrächte und zusichern könne, auf dieser Grundlage den Ausbau der Türme in sieben Jahren zu vollenden. Diese neue Perspektive löste eine Welle von weiteren privaten Stiftungen aus.

Stiftungszusagen auf sieben Jahre:
- Prinz Karl von Bayern: *200 fl*
- Fürst Maximilian Karl von Thurn und Taxis: *1000 fl*
- Fürstin Mathilde von Thurn und Taxis: *300 fl*
- Erbprinz Maximilian von Thurn und Taxis und Erbprinzessin Helene: *200 fl*
- Landrat von Oberpfalz und Regensburg: *1000 fl*
- Stadtkommune von Regensburg: *1500 fl*
- *Verwaltungsrat der Ostbahnen: 500 fl*
- Stiftskapitel U. L. F. zur Alten Kapelle: *150 fl*
- *u. A. (ungenannte andere Stifter)*

Die Einnahmen des laufenden Jahres 1864:
- Aktiv-Rest vom Vorjahre: *6416 fl 8 xr*
- Einzelne Gönner: *22992 fl 49 xr* (inkl. der *20000 fl* von König Ludwig)
- *k. Stellen und Behörden* außerhalb der Diözese: *230 fl 36 2/8 xr*
- Zweigverein München: *105 fl*
- *kgl. bayer. privileg. Ostbahngesellschaft: 500 fl*
- Stadtkommune Regensburg: *1500 fl*
- Kollegiatstift U. L. F. zur Alten Kapelle: *150 fl*
- Opferstock im Dom: *75 fl 40 4/8 xr*
- Sammlungen: Stadt Regensburg: *2687 fl 29 xr*
 Stadt Stadtamhof: *192 fl 10 xr*
 Gemeinde Steinweg: *54 fl 38 xr*
 Pfarreien der Diözese: *8974 fl 38 6/8 xr*
- *Konkurrenzbeiträge: 10225 fl 57 4/8 xr*
- *Kapitalzinsen: 477 fl 37 4/8 xr*
- *Mietzinsen: 137 fl 30 xr*
- *Aufgenommene Passiv-Vorschüsse: 14958 fl 44 4/8 xr*
- *Heimbezahlte Kapitalien* (verkaufte Staatsobligationen): *100 fl*
- *Diverse Einnahmen: 89 fl 30 xr*

Ausgaben des laufenden Jahres:
- Geschäftsführung und Verwaltung: *939 fl 30 xr*
- Ankauf eines Steinbruches: *1335 fl 51 xr*
- Ausbau der Domtürme: *50215 fl 19 4/8 xr*
- *Zurückbezahlte Passiv-Vorschüsse: 14000 fl*

Gesamteinnahmen: *70868 fl 29 xr* Gesamtausgaben: *66490 fl 41 xr*

Einblicke in die Dombaurechnungen

Die jährlichen *Dombaurechnungen*[101], die *Rechnungsbücher des Dombauvereins*[102] sowie die *Journale der Dombau-Cassa*[103] dokumentieren die Unterteilung in verschiedene Gewerke mit den jeweiligen Kostenaufwendungen sowie die sonstigen Ausgabeposten im Verlaufe der Jahre und geben so ein detailliertes Bild von den konkreten Abläufen auf der Baustelle. Von besonderem Interesse ist dabei die Spezifizierung des Anteils an Bildhauer- und Steinmetzarbeit, wobei auch eine Reihe von Namen aufgeführt werden.

Der Dombaumeister

Franz Josef Denzinger,[104] 1821 in Lüttich als Sohn eines Universitätsprofessors geboren verbrachte die Jugendjahre in Würzburg, wo er 1841 mit dem Philosophiestudium begann. 1842 wechselte er nach München und studierte Ingenieurwesen und Architektur. Nach vier Berufsjahren als Eisenbahningenieur führte ihn eine Staatsanstellung als Zivilbauingenieur 1854 nach Regensburg. Nach einem dreimonatigen Reisestipendium durch halb Europa heiratete er die Regensburgerin Hedwig von Stefanelli. 1858 wurde er zum kgl. bayer. Baubeamten und im Januar 1859 zum Regensburger Dombaumeister ernannt. Dieses Amt bekleidete er bis 1872. Daneben war er künftig verschiedentlich als Gutachter tätig, reiste viel und pflegte weitreichende Kontakte. Ab 1867 übernahm er auch noch das Amt des Dombaumeisters in Frankfurt am Main. Im Juni 1869 wurde er beim *Domfest* anlässlich der Versetzung der Schlusssteine (Kreuzblumen) auf beiden Türmen zum Regensburger Ehrenbürger ernannt. Als Oberbaurat bei der Obersten Baubehörde in München ging er 1891 in Pension und wurde in den Adelsstand erhoben. Franz Josef Ritter von Denzinger starb unerwartet am 14. Februar 1894 mit 73 Jahren auf einer Reise als Jurymitglied eines Architekturwettbewerbs in Nürnberg und ist auf dem Münchner Nordfriedhof bestattet.

Das Monatsgehalt des Dombaumeisters hatte sich im Laufe seiner dreizehn Dienstjahre in Regensburg um ca. 50 % gesteigert.

1859:	*500 fl* für Febr.–April; ab Mai monatlich *166 fl 40 xr*
1860:	*166 fl 40 xr*
1861:	*166 fl 40 xr*
1862:	*175 fl*; ab November *183 fl 20 xr*
1863:	*183 fl 20 xr*
1864–69:	*208 fl 20 xr*
1870–72:	*250 fl*

Der Polier Johann Bapt. Graßl aus München

Am 2. März 1861 bewarb sich der Bautechniker Joh. Bapt. Graßl aus München, Absolvent der dortigen Bauwerkschule, bei Dombaumeister Denzinger. Er hatte in Erfahrung gebracht, dass der Bauführer an der Regensburger Dombaustelle längerfristig erkrankt war. Nach einem Vorstellungsgespräch am 9. März wurde Graßl zum 1. April 1861

94

Gedenkplatte für Dombaumeister Denzinger, an der Südfassade (Chorbereich) des Regensburger Domes

Text auf der Gedenkplatte:
DOMBAUMEISTER
FRANZ JOSEF VON DENZINGER
BAUTE IN DEN JAHREN 1859–1869
DIE TUERME DES DOMES AUS UND
VOLLENDETE 1872 DAS QUERSCHIFF

95

Die Unterschrift Denzingers stammt von der Urkunde des Dombaumeisters von 1869 aus der Kreuzblume des Südturms s. S. 34 f.

eingestellt. Der Dienstvertrag als Bauführer enthält aufschlussreiche Details.[105] Das Monatsgehalt betrug anfänglich *60 fl*, nach dreimonatiger Probezeit *75 fl*, bei einer Pflichtarbeitszeit von 8–12 Uhr bzw. 14–18 Uhr. Überstunden wurden mit *15 xr* vergütet. Die gegenseitige Kündigungsfrist betrug drei Monate. Bei unvorhergesehener Einstellung des Baus wurden zwei Monatsgehälter Übergangshilfe, bei Berufsunfähigkeit in Folge eines Dienstunfalls eine lebenslange Pension von *20 fl* zugesichert.

Die Tätigkeit des neuen Bauführers stand jedoch unter keinem guten Stern, am 6. Mai 1865 wurde Graßl von Dombaumeister Denzinger entlassen. Die aktuellen Umstände sowie die jahrelangen Nachwehen dieser Entlassung deuten auf tiefgreifende Spannungen mit seinem Arbeitgeber hin. Schon ab 1863 war die Entlohnung teilweise einbehalten worden, zum Schluss sogar über Monate hin das ganze Gehalt. Das Verhandeln wegen ausstehender Zahlungen zog sich bis 1866, das gegenseitige Nachtarocken wegen eines adäquaten Zeugnisses sogar bis 1870 hin.

Graßl war inzwischen an großen Baustellen in München tätig und 1868 in der engeren Wahl als Bauführer für Schloss Hohenschwangau. Nach mehrfach vorgebrachtem höflichem Ersuchen um ein entsprechendes Zeugnis hatte Denzinger ihm 1868 ein verheerendes Zeugnis ausgestellt. *Fortgesetzte Nachlässigkeit im Dienst*, *Ungehorsam*, Unregelmäßigkeiten in der Rechnungsführung, eigenmächtige Abwesenheit usw. lauten die Vorwürfe. 1869 verschärfte Graßl seinen Tonfall: *Schließlich ersuche ich Sie, mir ein meinen Leistungen entsprechendes würdiges Zeugnis zukommen zu lassen, oder wenn Sie es mit Ihrem Gewissen vereinbaren können es lieber ganz zu unterlassen.* 1870 legt Graßl noch gehörig nach: *Erlaube Sie nochmal zu erinnern ob es Ihre Bosheit noch nicht zuläßt mir ein seit 5 Jahren rückständiges Zeugnis endlich einmal auszustellen.* Wie der Disput letztendlich ausging, bleibt unklar.

Der Architekt Friedrich Schulek als Assistent des Dombaumeisters

Im Juli 1866 bewarb sich Architekt Friedrich Schulek bei Denzinger. Schulek war ein Schüler von Prof. Friedrich Schmidt in Wien[106] und befand sich gerade auf Studienreise in Pest. Wiederholt befürchtet er, dass seine Post verloren gehen könnte und ängstigt sich vor *drohenden Kriegsereignissen* und einer *vollkommen veränderten politischen Lage*, die möglicherweise sogar das Regensburger Domprojekt zu Fall zu bringen drohe usw.[107] Von August 1866 bis Juni 1868 arbeitete Schulek als Architekt an der Regensburger Dombaustelle. Zur Entlohnung Schuleks finden sich jedoch nur einzelne Auszahlungsposten in den Dombaurechnungen.

Der Architekt Carl Lauzil aus Wien als Assistent des Dombaumeisters

Ab 1867 ist in den Ausgabelisten die regelmäßige monatliche Zahlung von *90 fl* an einen Architekten Carl Lauzil vermerkt. Zum 12. September 1868 wurde er mit festem Dienstvertrag[108] angestellt. Das Monatsgehalt blieb gleich. Der Tagesspesensatz für Dienstreisen betrug *3 fl* plus Fahrtkosten. Der Jahresurlaub belief sich auf drei Wochen nach Absprache mit dem Dombaumeister. Als Kündigungsfrist waren drei Monate vereinbart. Lauzil kündigte am 10. Januar 1870. Kreisbauassistent Kern wurde sein Nachfolger.

96

Ausschnitt aus einer Urkunde des Dombaumeisters von 1869 aus der Kreuzblume des Südturms, s. S. 34 f.

Mir zur Seite steht nun ein wackerer Geselle Carl Lauzil aus Wien. Er erlernte seine Kunst bei meinem Freunde Friedrich Schmidt dem Dombaumeister zu St. Stefan in Wien.

Bildhauer, Steinmetze und sonstige Werkleute

In der Dombaurechnung 1859 betrifft der Hauptposten die Maurer- und Zimmerarbeiten, welche in genau geführten wöchentlichen Taglohnlisten zusammengestellt sind. Die Lohnlisten der Maurerfirma W. Madler unterscheiden zwischen Maurern und Handlangern, die des Zimmermeisters namens Zimmermann kennen nur *Zimmerleut*. Des weiteren wird eine Reihe anderer Handwerker namentlich aufgeführt: Steinmetz Baumgarten, Bildhauer Caspar Nuß & Cons., Bildhauer Blank, Zeichner Graßl und Dorner, Schreiner Wild, Glaser Fröhlich, Schmied Ortenburger, Spängler Holzapfel, Seiler Höfelein.

Das Journal der Dombaukasse enthält konkrete Ausgabeposten für Bildhauer. Anton Blank bekam in mehreren Einzelbeträgen weit über *700 fl* für die Herstellung des Modells für den Ausbau der Domtürme (s. S. 16, Anm. 17), außerdem *147 fl 30 xr* für die *Renovierung der St. Peters-Säule*, das heißt die als Opferstock neu aufgestellte Petrusstatue (Bild 92). Der Bildhauer arbeitete dabei offenbar vor allem an der spätgotischen Figur. Für dasselbe Projekt erhielt der Steinmetz Baumgarten *122 fl 38 xr*, er fertigte wohl den neuen Sockel, der als Opferstock angelegt ist.[109]

Baumgarten fertigte außerdem für *2 fl 15 xr* die *Inschrift am Schlußstein des Fundaments*. Das Journal der Dombaukasse vermerkt für 1859 ferner die Zahlung von *10 fl* an *Schuegraf für 3 alte Dombaurechnungen*.[110]

In der Dombaurechnung von 1860 sind *11531 fl 13 xr* für Steinmetzarbeiten aufgeführt, allerdings ohne nähere Aufgliederung. Neben Anton Blank arbeiten nun auch der Bildhauer G. Sebold und M. Hoch am Dommodell. Lohnlisten gibt es nur von der Baufirma Madler und vom Zimmerer. Im Journal der Dombaukasse tauchen wieder einige Bildhauerposten auf: Caspar Nuß erhielt *12 fl* für einen Wasserspeier, Anton Blank *53 fl 54 xr* für Wasserspeier.

Obwohl 1861 kein gesonderter Ausgabeposten für Steinmetzarbeiten verzeichnet ist, wird eine grundlegende Spezifizierung deutlich. Nun gibt es zudem Taglohnlisten des Steinmetzbetriebs Jos. Baumgarten, teils in Partnerschaft mit F. Poschner, welcher als Steinlieferant mit unterzeichnete. In der Taglohnliste für die Woche ab dem 4. Februar taucht erstmals eine Bezeichnung für spezielle Steinmetzarbeiten auf: Der *Ornamentist* Hugo Stumpf erhielt *9 fl* für 6 Tage Arbeit bei der Herstellung der Ornamente zum Hauptgesims am Südturm. Des weiteren werden Sebold, Doll und andere als *Ornamentisten* angeführt.

Die Baurechnung von 1862 nennt allein für Steinmetzarbeiten inklusive Material Ausgaben von *28691 fl* und lässt eine noch weitergehende Spezifizierung der Tätigkeiten ersehen. Die Taglohnliste der Steinmetzfirma Baumgarten unterscheidet zwischen Bildhauern und Steinmetzen, darüber hinaus sind die Steinmetze in Klassen I–III unterteilt. Bei den Bildhauern firmiert Sebold, er fertigte *Zieraten* und Wasserspeier, weiters sind genannt: Eisinger, Rizinger, Straßer, Waldvogel.

Für das Jahr 1863 belegen die Baurechnungen eine enorme Zunahme der Steinmetzarbeit, *34252 fl 37 xr* wurden ausgegeben.

Die wöchentlichen Lohnlisten der Firma Baumgarten differenzieren nun klar zwischen *Bildhauern* und *Ornamentisten*. In dreien dieser Listen, nämlich vom 31. Mai–27. Juni, taucht in der Bildhauerrubrik neben Sebold als erster der Name Ziebland auf.

In den besagten drei Wochen hat Ziebland einmal 5, dann 6, dann erneut 5 Tage gearbeitet, schließlich wurde er aber wieder ausgestrichen. Der Grund lässt sich leicht rekonstruieren, denn am 2. Juni hat derselbe Ziebland als erste Abschlagszahlung *100 fl* aus der Domkasse erhalten *für Punktieren, Ausführen der Wasserspeier, somit Modellieren derselben.* Weitere fünf Abschlagszahlungen folgten im Verlaufe des Jahres, dreimal *140 fl*, einmal *100 fl*, einmal *150 fl*, stets für Wasserspeier am Südturm. Der Bildhauer Ludwig Ziebland begann also seine Arbeit an der Regensburger Dombaustelle unter der Ägide der Steinmetzfirma Baumgarten, schied aber bereits 3 Wochen später wieder aus und durfte künftig auf eigene Regie mit der Dombaukasse abrechnen.

Der als zweiter genannte Bildhauer Sebold war vielfach mit der Herstellung von Wasserspeiern betraut, so erhielt er beispielsweise in der 21. Woche bei 5 Tagen Arbeit *14 fl* für *Ausführung des Wasserspeier.* Die *Ornamentisten* Straßer, Laverdure, Poeschel, Meyer, Drechsel, Hoch, Schmiedl, Müller fertigten *Verzierungsstücke, Giebel, Pyramiden* und dergleichen.

Bemerkenswerte Ausgabeposten dieses Jahres sind ferner *30 fl* an *J. Zacharias für Schablonen*, sie wurden für die Herstellung der Werksteine benötigt und aus Holz oder Metall geschnitten, ferner *6 fl. Kurpflegekosten auf 15 Tg. à 24 xr für Dombau-Taglöhner Seidl Michael an die Domkapitl. Krankenhausverwaltung Regensburg* sowie *20 fl* für den *Krankenverein der Steinmetze am Dom.*

Im Jahr 1864 wurde mit Hochdruck an beiden Türmen gleichzeitig gearbeitet, die Dombaurechnungen beziffern allein für Steinmetzarbeiten inkl. Material *38746 fl 26 1/2 xr*, davon *11339 fl 25 1/2 xr* für den Südturm und *27407 fl 1 xr* für den Nordturm. Die Lohnlisten unterscheiden beispielsweise in der Woche vom 27. März–2. April folgende Berufs- und Tätigkeitsgruppen mit dem jeweils zugehörigen Tageslohn, wobei die zusätzlichen Abstufungen bei den Kreuzerbeträgen nicht näher begründet werden:

– *Ornamentist: 2 fl*
– *Steinmetz I. Klasse: 1 fl 42 xr* bzw. *36 xr*
– *Steinmetz II. Klasse: 1 fl 30 xr* bzw. *24 xr*
– *Steinmetz III. Klasse: 1 fl 24 xr* bzw. *18 xr*
– *Versetzer: 1 fl 48 xr*
– *Maurer: 1 fl 36 xr* bzw. *15 xr*
– *Handlanger: 54 x* bzw. *48 xr*
– *Zimmerleut: 1 fl 12 xr.*

zu Bild 97
Der Nordturm am Übergang
zwischen Oktogongeschoss
und Helmaufsatz

Der Bildhauer Sebold taucht in den Listen nicht mehr auf. Der Bildhauer Ziebland rechnet bekanntlich eigenständig ab und kassiert in diesem Jahr *1620 fl*, zumeist für Wasserspeier am Nordturm.

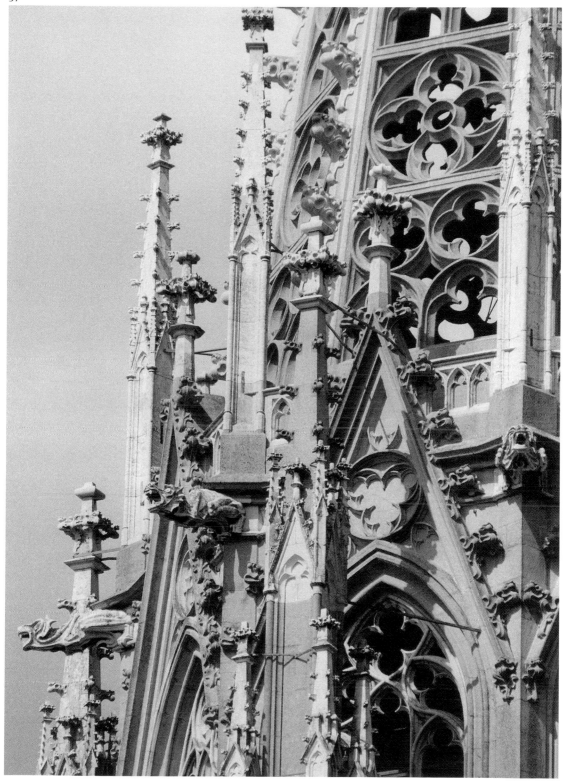

Schließlich gehen am 31. Dezember 1864 noch jeweils *650 fl* an die Bildhauer Riedmiller und Schönlaub in München als erste Abschlagszahlung für die Figuren am südlichen Turm sowie *20 fl* für den *Krankenunterstützungsverein der Steinmetzen*.

Im Jahr 1865 steigert sich die Bautätigkeit und der Arbeitsschwerpunkt verlagert sich auf den Nordturm. Die Kosten dieses Jahres sind anders als sonst aufgeschlüsselt. Sie unterscheiden zwischen Südturm, Nordturm und *Allgemeines* und differenzieren nach Einzelgewerken, wobei das Steinmaterial keinerlei Erwähnung findet.

Am Südturm wurden zur Vollendung der Oktogongeschosse ausgegeben:
- für *Rüstung: 266 fl 11 xr,*
- für *Allgemeines: 10 fl 12 xr,*
- für *Steinmetzarbeit: 5702 fl 30 1/2 xr,*
- für *Versetzen: 459 fl 19 xr.*

Hinzu kommen:
- *591 fl 4 xr* für Arbeiten am Turmhelm.

Am Nordturm wurden ausgegeben:
- für *Rüstung: 1723 fl 17 xr,*
- für *Steinmetzarbeit: 36497 fl 23 1/2 xr,*
- für *Versetzen: 2473 fl 55 xr.*

Unter Allgemeines heißt es:
- *Regie: 2960 fl 19 xr,*
- *Werkstätten: 155 fl 45 xr,*
- *Maschinen: 573 fl 16 xr*

Gesamtsumme: 51 413 fl 16 xr.

Die wöchentlichen Lohnlisten der Firma Baumgarten unterscheiden zwar *Ornamentisten* und *Steinmetzen*, führen die Namen aber nicht mehr einzeln auf.

Detaillierter sind in der Jahresabrechnung die Ausgaben für Bildhauerarbeiten aufgelistet. Für die Südturmfiguren erhielt Riedmiller am 21. März weitere *650 fl* und im Juni die Restzahlung *637 fl 16 xr*, Schönlaub bekam am 30. März *973 fl 14 xr* als Schlussbetrag. Am 24. März waren an Ziebland *150 fl* als erste Abschlagszahlung *für die Herstellung der Statuen für die Achtecke des nördlichen Thurms* gegangen. Weitere Abschlagszahlungen folgten in kurzen Abständen: 4.5./6.5./29.5./1.7./29.7./30.8., stets *150* bzw. *200 fl* für die Nordturmstatuen. Dieser Auftrag umfasste fünf Statuen (Modell und Ausführung in Stein) à *260 fl*.

Zudem hatte am 23.7. eine zweite Serie von Abschlagszahlungen an Ziebland begonnen, wobei er bis Jahresende vier mal *150 fl* für vier Wasserspeier zum Nordturm erhielt. Insgesamt hat Ziebland in diesem Jahr *1750 fl* aus der Dombaukasse bezogen. Erwähnenswert ist ferner die Zahlung von *51 fl* an den Regensburger Fotografen Martin Kraus für Aufnahmen von *Heiligenfiguren* sowie eine Gesamtaufnahme vom Dom. Fotos dieser Heiligen konnten bislang jedoch nicht aufgefunden werden.

Im Jahr 1866 wurde der stattliche Betrag von *34 560 fl 15 1/2 xr* für Steimetzarbeiten an den Türmen ausgegeben, *13 765 fl 7 1/2 xr* für den Südturm, *20 795 fl 12 xr* für den Nordturm. Die Lohnlisten sind ähnlich dem Vorjahr, das heißt sie enthalten keine Bildhauerposten. Diese wurden wie üblich gesondert aufgeführt und beschränken sich auf Zahlungen an Ludwig Ziebland, diesmal über insgesamt *1 525 fl.* Vier Abschlagszahlungen à *150 fl* im ersten Quartal galten vier Wasserspeiern am Nordturm. Im August begann eine neue Serie von insgesamt sechs Abschlagszahlungen für *Heiligenfiguren für nördlichen Thurm,* die erste Zahlung über *100 fl,* die übrigen über *150 fl.* Im Dezember folgte eine Schlussrechnung über *75 fl.*

Der Fotograf Martin Kraus erhielt *62 fl 21 xr.*

Bemerkenswert erscheint auch die Summe von *320 fl* für die *Kranken-Unterstützungs-Cassa des Vereins der Steinmetzen am Dombau für 1866.*

1867 betrugen die Aufwendungen für Steinmetzarbeit beim Türmeausbau *32 769 fl 77 1/2 xr,* für den Südturm *4 384 fl 28 1/2 xr,* für den Nordturm *28 385 fl 49 xr.* Die Lohnlisten der Baufirma Madler und der Steinmetzfirma Baumgarten entsprechen dem Vorjahr, die Bildhauerarbeiten sind wieder separat aufgeführt.

Zahlungen gehen an Bildhauer Joseph Meyer und zwar *18 fl 49 xr für geschnittene Schablonen,* ansonsten wiederum ausschließlich an Ludwig Ziebland. Von Februar bis Juli erhielt er sieben Abschlagszahlungen à *150 fl* für Figuren am nördlichen Turm, am 28. Juli folgte eine Schlusszahlung *resp. Abrechnung für Herstellung von 6 Statuen für den nördlichen Turm meist nach Porträten mit Attributen p. Stck. 300 fl. = 1800 – Studien abgegeben 257 fl.* Für Oktober sind noch mal *15 fl* vermerkt *für Gips.* Wiederum werden als *Beitrag zur Krankenunterstützungskassa des Vereins der Steinmetzen am Dombau 20 fl* bezahlt.

1868 wurden für Steinmetzarbeiten an den Türmen *je zur Hälfte 21 270 fl 18 3/4 xr* ausgegeben. Die Lohnlisten gestalten sich wie im Vorjahr, die Ausgaben für Bildhauerarbeiten beziehen sich alleinig auf Ludwig Ziebland.

Von April bis August erhielt er sechs Zahlungen *für Statuen a. d. Türmen,* insgesamt *492 fl 30 xr.* Im September endete laut Vertrag mit Dombaumeister Denzinger das Beschäftigungsverhältnis Ludwig Zieblands am Regensburger Dom.[111] Der Bedarf an Bildhauerarbeit war offensichtlich um diese Zeit erledigt.

Gleichwohl vermerkt die Dombaurechnung im November und Dezember drei Zahlungen von insgesamt *320 fl für Herstellung von 4 Statuen für den Domthurm.* Darauf bezieht sich anscheinend auch der Eintrag in den Dombaurechnungen vom 9. Dezember 1868, welcher offene Fragen aufwirft. Es geht um einen Auftrag an Ludwig Ziebland für vier Apostelstatuen (Matthäus, Bartholomäus, Jakobus, Andreas), sechs Fuß hoch, das heißt also etwa lebensgroß. Für Skizzen, Modelle in halber Größe und Ausführung in Stein wurden pro Figur *300 fl* sowie als Fertigstellungstermin Anfang Mai 1869 vereinbart, zudem heißt es: *Es sind die letzten Arbeiten für den Dombau, welche dem Bildhauer Ziebland in Aussicht gestellt werden können.*

Im Jahr 1868 finden sich überdies zwei Einträge über insgesamt *160 fl* an einen *Architekt Ziebland*. Damit war allem Anschein nicht der Bildhauer Ludwig Ziebland gemeint, sondern der Münchner Architekt Friedrich Ziebland, welcher bei den Planungen im Vorfeld des Turmausbaus beteiligt war. Um welche Architektenleistungen es sich gehandelt hat, lässt sich nicht eruieren.

1869 ging der Aufwand für Steinmetzarbeit stark zurück, je zur Hälfte wurden für die Türme nur noch *4667 fl 25 1/2 xr* ausgegeben. Ludwig Ziebland kassierte von Februar bis Mai in fünf Raten *880 fl für Herstellung von Statuen für den Dom*. In der Dombaurechnung von 1869 ist vermerkt: *4 Statuen wurden abgeliefert, den Modellen entsprechend befunden*. Die besagten Apostelfiguren sind aber heute am Dom nicht aufzufinden.

Nach dem Abgang Zieblands taucht in der Dombaurechnung des Jahres 1869 ein Bildhauer namens G. Sebold wieder auf, er bekam *104 fl* für *13 St. Friesfiguren am Querhausgiebel*. Der Bildhauer Josef Meyer erhielt *29 fl 30 xr* für *26 Stück Schablonen für nördl. Giebelfeld*.

Diese zwei Einträge sind ein sprechender Beleg, dass sich die Bautätigkeit von den fertigen Türmen nun auf die noch unvollendeten Querhausbereiche verlagert hatte, ein neues Projekt im Rahmen der Domvollendung, das erst 1873 endgültig zum Abschluss kam.

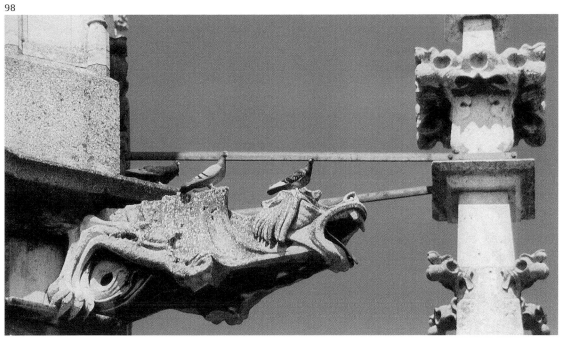

Wasserspeier am Nordturm

Bildhauer:
Ludwig Ziebland, 1866–67

Der Jahresbericht des Dombauvereins 1868–1869
Rückschau und Ausblick

Mit der Veröffentlichung des Jahresberichts für 1868 hatte der Dombauverein bewusst bis nach der feierlichen Setzung der Schlusssteine beim *Domfest* am 29. Juni 1869 gewartet. Im September erschien daher ein Zweijahresbericht.[112] Er gibt eine Rückschau auf das Geleistete und einen Ausblick auf die noch fehlenden Arbeiten an den Türmen sowie am übrigen Dom.

In der Rückschau wird als Hauptaufgabe der Baukampagne des Jahres 1868 die Weiterführung der Türme genannt. Parallel dazu erfolgten aber auch *Restaurationsarbeiten an den älteren Parthien der Thürme, an den Pfeilern des Presbyteriums und anderen Theilen des Domes,* außerdem eine *Reconstruction der oberen Teile des südlichen Querhausgiebels. … Das Quaderwerk musste bis zum Fensterbogen abgebrochen, neu versetzt und vielfach erneuert werden.*

Die Aussagen zum Baujahr 1869 listen vor allem die nach dem *Domfest* noch ausstehenden Maßnahmen auf:

Einen großen Theil der Aufgabe für das Baujahr 1869 sehen wir bereits vollendet. Obgleich aber die Kreuzblumen, die nunmehr auch von den Gerüsten entkleideten, reichdurchbrochenen Helme krönen, so ist doch noch Manches am Programm dieses Jahres, sowie das ganze Programm für 1870 übrig. Noch muß im Innern der Thürme das Achteckgeschoß überwölbt werden, ebenso das zweite Stockwerk derselben, in welchen gleichfalls die zur Vervollständigung der Construction unumgänglich nothwendigen Gewölbe fehlen. In unmittelbarem Zusammenhange mit dem Baue der Hauptthürme steht zur Vollendung der Westfacade die Restauration des Mittelthürmchens am Giebel mit seinem entsprechend reicheren Steinschmucke. Endlich ist das Achteck noch so einzurichten, daß die Glocken in dasselbe transferiert werden können. Bisher wurden auf den Ausbau des Domes im Ganzen verwendet 394 577 fl. Die zu ihrer gänzlichen Vollendung übrigen Arbeiten und die Vereinigung der durch den vortheilhafteren Baubetrieb in den früheren Jahren nothwendig gewordenen Passiva verlangen noch eine Summe von jährlich 30 000 fl., immerhin nicht so viel, als vom Anfange an auch für die Jahre 1869 und 1870 in Aussicht genommen war. Die allgemeine Freude und Bewunderung, welche der Anblick der nun vollendeten Helme hervorruft, berechtiget zu dem festen Vertrauen, daß sämmtliche Wohlthäter, zumal der Stadt Regensburg selbst, wie jene in der ganzen Diözese, auch noch in diesen zwei letzten Jahren mit ihren Beiträgen das große Werk fördern, und zum glücklichen Abschlusse zu bringen helfen werden. Sr. Majestät König Ludwig II. geruhen nochmals hierin allen ermunternd voranzugehen, und unter dem 5. Mai l. J. neuerdings die königliche Gabe von 8 000 fl. zum Dome zu schenken. Sodann hoffet der Verein, seine ihm zunächst gewordene Aufgabe mit dem Jahre 1870 in all ihren Theilen gelöst zu haben.

Zwar ist, soll im Jahre 1875 das Jubiläum des sechshundertjährigen Bestandes dieses herrlichen Domes würdig gefeiert werden, noch gar Manches im Außenbaue und in seinem Innern zu schaffen: der Ausbau des gleichfalls unvollendet gebliebenen Querschiffes und seines Vierungsthurmes, durch welche erst die ganze Schönheit des in Kreuzesform angelegten Baues ja selbst der Thürme sichtbarer hervortreten wird, die mit dem Abbruche des Eselsthurmes zusammenhängende Öeffnung des nun geschlossenen Fensters der Nordseite, und die entsprechende Herstellung der Nordseite selbst, die Er-

gänzung der noch fehlenden Glasgemälde, Altarciborien u. dgl. im Innern; – doch beginnt hiemit ein neuer Abschnitt der Thätigkeit, welche dem Dombauvereine zugewiesen werden. Derselbe hat sie mit Freude aufgenommen, und mit der Zuversicht, daß Gott die Mittel und Wege zeigen wird, durch die es gelingen möge, den ganzen Dom nicht minder prächtig zu vollenden, wie seine prächtigen Thürme.

Regensburg, den 6. September 1869.

Der Ausschuß des Dombau-Vereines:

Mich. Reger, Dompropst, als Vorstand.
Bauernfeind, Domdechant. **Dr. Kraus,** k. Lyceal-Rektor.
Bar. v. Freyberg, k. Regierungsrath. **Maurer,** f. Thurn- und Tax. Rath.
Hemauer, Stifts-Kanonikus. **Scherer,** q. k. Regierungs-Direktor.
Bar. Junker-Bigatto, k. Kämmerer. **Weidner,** Stifts-Kanonikus.
F. J. Denzinger, Dombaumeister.
Angerer, Kassier. **Georg Jakob,** Secretär.

Geld, Maße und Gewichte zur Bauzeit

Die Angaben beschränken sich auf die Begriffe,
die in den ausgewerteten Archivalien genannt sind.[113]

Münzeinheiten

1 *Floren* (Gulden)

 = 60 *Kreuzer*

 = 240 *Heller/Pfennig* (im Königreich Bayern)

Abkürzungen:

fl	*Floren/Gulden*
xr oder x.	*Kreuzer*
he	*Heller/Pfennig*

Eine objektive Umrechnung in heutige Verhältnisse ist nicht möglich. Eine ungefähre Vorstellung lässt sich jedoch gewinnen, wenn man die 1869 aktuellen Lebensmittelpreise (Urkunde aus der Kreuzblume des Südturms) mit dem in den Dombaurechnungen belegten Tageslohn der verschiedenen am Bau tätigen Berufsgruppen vergleicht.

Ein alltagstauglicher Umrechnungsmaßstab ist etwa der Wert von einem Laib Schwarzbrot oder einer Maß Bier.

Ein sechspfündiger Laib Schwarzbrot kostete 1869 *20 xr*, 1 Maß Bier *6 xr*.

Berufsgruppe	Tageslohn	entspricht	Laib Brot	oder	Maß Bier
Handlanger	*54 xr*		2,7		9
Zimmerleut	*1 fl 12 xr*		3,6		12
Steinmetz III. Klasse	*1 fl 24 xr*		4,2		14
Steinmetz II. Klasse	*1 fl 30 xr*		4,5		15
Maurer	*1 fl 36 xr*		4,8		16
Steinmetz I. Klasse	*1 fl 42 xr*		5,1		17
Versetzer	*1 fl 48 xr*		5,4		18
Ornamentist	*2 fl*		6		20
Polier Graßl	*3 fl*		9		30
Architekt Lauzil	*3 fl 40 xr*		11		36,6
Dombaumeister	*8 fl 20 xr*		25		83,3

Das Tageseinkommen von Polier, Architekt (Dombauassistent) und Dombaumeister ist aus dem jeweiligen Monatsgehalt bei 25 Arbeitstagen errechnet.

Längenmaße

Fuß (Schuh): Längenmaß in Zentimetern
 1 *Fuß (Schuh)* = ca. 31 cm (Schwankungen je nach Region und Zeit)
 1 *Fuß* = 12 *Zoll*
 1 *Zoll* = 2,432 cm (in Bayern ab 1837).
Abkürzungen:
 6´ 9´ = *6 Fuß, 9 Zoll* = ca. 208 cm
 (Größe einer Statue in den Oktogongeschossen)

Raummaße / Gewichtsmaße

Schäffel (Scheffel/Schaff): Getreidemaß in Litern
 1 *Schäffel* = 222,36 Liter (in Bayern ab 1811)
 1 *Schäffel* = 50 Liter (in ganz Deutschland ab 1871)
 1 *Schäffel* = 6 *Metzen* = 12 *Viertel* usw.

Maß: Hohlmaß in Litern
 1 *Maß(kane) Bier* = 1 Liter
 1 *Maß* = 2 *Seidel* = 4 *Quartel*

Metze: Hohlmaß in Litern
 1 *bayerische Metze* = 37,059 Liter (in Bayern ab 1811)

Klafter: Raummaß in Kubikmetern
 1 *Klafter* = 3,133 Kubikmeter (in Bayern ab 1811)

Centner: Gewichtsmaß in Kilogramm
 1 *Centner* = 50 kg (in Bayern ab 1811)

Pfund: Handelsgewicht in Gramm
 1 *Pfund* = 560 Gramm (in Bayern ab 1811)
 1 *Pfund* = 4 *Vierling* = 32 *Lot* = 128 *Quentchen*
 Beispiel:
 Gewicht einer Semmel laut Preisspiegelurkunde 1869:
 4 Lot, 3 Quint = ca. 83 Gramm

Bibliografische Abkürzungen

BZAR Bischöfliches Zentralarchiv Regensburg

BDK Archivbestand Bischöfliches Domkapitel

OVB Oberhirtliches Verordnungsblatt für das Bistum Regensburg, enthaltend die oberhirtlichen Verordnungen und allgemeinen Erlasse. Erstellt und jährlich herausgegeben von der bischöflichen Ordinariatskanzlei (Präsenzexemplar in der Bischöflichen Zentralbibliothek Regensburg).

Anmerkungen

1 VEIT LOERS: Die Barockausstattung des Regensburger Domes und seine Restauration unter König Ludwig I. von Bayern (1827–1839), in: Der Regensburger Dom, Beiträge zu seiner Geschichte, Beiträge zur Geschichte des Bistums Regensburg 10, 1976, S. 229–265; – SUSETTE RAASCH: Der Ausbau des Regensburger Domes im 19. Jahrhundert, ebd. S. 267–299; – SUSETTE RAASCH: Restauration und Ausbau des Regensburger Domes im 19. Jahrhundert, in: Beiträge zur Geschichte des Bistums Regensburg 14, 1980, S. 137–303; – s. auch ISOLDE SCHMIDT: Zur Planungsgeschichte der Domvollendung, in: Der Regensburger Dom, Ausgrabung – Restaurierung – Forschung, Ausstellungskatalog anlässlich der Beendigung der Innenrestaurierung des Regensburger Domes, Kunstsammlungen des Bistums Regensburg, Kataloge und Schriften Bd. 8, München-Zürich 1989, 2 1990, S. 97–106.

2 Dabei handelt es sich um folgende Quellen: JAHRESBERICHTE DES DOMBAUVEREINS, aufgefunden 2003 in der Kreuzblume des Südturms, Archiv der Dombauhütte bzw. Duplikate im Bischöflichen Zentralarchiv Regensburg (BZAR), BDK 9963; – SCHLUSSSTEINURKUNDE DES DOMBAUMEISTERS, aufgefunden 2003 in der Kreuzblume des Südturms, Archiv der Dombauhütte; – SCHLUSSSTEINURKUNDEN DES STADTMAGIS-TRATS, aufgefunden 2003 in der Kreuzblume des Südturms, Archiv der Dombau-hütte; – RECHNUNGSBÜCHER DES DOMBAUVEREINS, BZAR, BDK 9885; – AKTEN DES DOM-BAUMEISTERS, BZAR, BDK 9954.

3 Die in Tusche auf Pergament gezeichneten Planrisse werden im Bischöflichen Zentralarchiv Regensburg verwahrt, Inventar Nr. D 1974/124 a, b, c; – HEINZ RO-SEMANN: Die zwei Entwürfe im Regensburger Domschatz, in: Münchner Jb. d. bild. Kunst, NF Bd. I, 1924, S. 230–262; – ACHIM HUBEL: Der Regensburger Domschatz, München-Zürich 1967, S. 295, Kat. Nr. 174, 175; – FRIEDRICH FUCHS: Zwei mittelalterliche Aufrißzeichnungen zur Westfassade des Regensburger Domes, in: Der Regensburger Dom, Ausgrabung – Restaurierung – Forschung, Aus-stellungskatalog anlässlich der Beendigung der Innenrestaurierung des Regens-burger Domes, Kunstsammlungen des Bistums Regensburg, Kataloge und

Schriften Bd. 8, München-Zürich 1989, ²1990, S. 224–230; – ACHIM HUBEL/MANFRED SCHULLER unter Mitarbeit von Friedrich Fuchs und Renate Kroos: Der Dom zu Regensburg – Vom Bauen und Gestalten einer gotischen Kathedrale, Regensburg 1995, S. 118ff.

4 Eine alte Fotografie dieses im Original nicht erhaltenen Plans findet sich im Regensburger Stadtmuseum; abgebildet bei Raasch 1976 (s. Anm. 1).

5 Zu Denzinger ausführlicher s. Anhang, S. 115.

6 Die Planzeichnung wird im Diözesanmuseum Regensburg verwahrt.

7 König Ludwig I. soll wortwörtlich zu ihm gesagt haben: *„Sie müssen die Dom-thürme ausbauen"*; s. PAUL MAI: Das Wirken Ignatius von Senestréy als Bischof von Regensburg (1858–1906), in: Ignatius von Senestréy. Festschrift zur 150. Wiederkehr seines Geburtstages, 1968, S. 30.

8 PAUL MAI: Das Wirken Ignatius von Senestréy als Bischof von Regensburg (1858–1906), in: Ignatius von Senestréy. Festschrift zur 150. Wiederkehr seines Geburtstages, 1968, S. 23.

9 Dieses und die nachfolgenden Zitate stammen aus den Statuten des Dombauvereins, veröffentlicht im OVB, Jg. 1859, S. 10 ff.; näheres zum Dombauverein im Anhang, S. 110.

10 Der Hirtenbrief ist abgedruckt im OVB, Jg. 1859, S. 3 ff.

11 OVB, Jg. 1859, S. 17ff.

12 OVB, Jg. 1859, S. 30 ff.

13 OVB, Jg. 1859, S. 42ff.

14 Die Planzeichnung wird im Bischöflichen Zentralarchiv Regensburg verwahrt; abgebildet bei Raasch 1976 (s. Anm. 1).

15 Ausführlicher dazu im Anhang, S. 112.

16 OVB, Jg. 1859, S. 155 ff.

17 Dieses Modell befindet sich heute im Regensburger Domschatzmuseum.

18 Die gedruckten Jahresberichte des Dombauvereins fanden sich neben anderen Dokumenten bei Restaurierungsarbeiten 2003 in der Kreuzblume des Südturms; heute im Archiv der Dombauhütte. Mehrfache Duplikate der Jahresberichte lagern im BZAR, BDK 9963.

19 OVB, Jg. 1860, S. 67 f.

[20] Hierzu findet sich ein ausführlicher Bericht in: OVB, Jg. 1860, S. 115 ff.

[21] Zum Text der Urkunde s. S. 35.

[22] Die eingängige Formel vom *„dreihundertfünfundsechzigsten Jahr"* entspricht jedoch keineswegs den baugeschichtlichen Fakten. Die in der Inschrift des Hauptsteins auf 1496 verlegte Einstellung der Arbeiten im Mittelalter ist durch nichts belegt, die Arbeiten gingen vielmehr bis ca. 1525 weiter. Höchstwahrscheinlich war der große Jahrzahlstein „1493" an der Westseite des 3. Nordturmgeschosses der Grund für die Fixierung auf 1496, wobei dann die letzte Ziffer „3" fälschlich als „6" gelesen wurde. Dass man es mit den Zahlen nicht so genau nahm, lässt sich auch daraus ersehen, dass man bei der Addition 1496 + 365 streng genommen ins Jahr 1861 käme.

[23] Man darf davon ausgehen, dass der Stein mit sichtbarer Inschrift versetzt wurde, sie ist jedoch vor Ort nicht aufzufinden. Mit größter Wahrscheinlichkeit wurde der Inschriftstein beim nachträglichen Einbau des Turmgewölbes (nach 1870) überdeckt.

[24] Paul Mai: Ignatius von Senestréy, Bischof von Regensburg (1858–1906), in: Lebensbilder aus der Geschichte des Bistums Regensburg, Beiträge zur Geschichte des Bistums Regensburg, Bd. 24, 1989, S. 756.

[25] Ein Entwurf von 1865 mit einer Gesamtansicht des Domes, abgebildet bei Raasch 1980 bzw. Schmidt 1989 (s. Anm. 1) sowie ein Entwurf für die Turmhelme, abgebildet bei Schmidt 1989 werden im Diözesanmuseum Regensburg verwahrt.

[26] Diese Planzeichnung wird im Archiv der Dombauhütte verwahrt; abgebildet bei Schmidt 1989 (s. Anm. 1).

[27] OVB, Jg. 1863, S. 62.

[28] Zum neuen Finanzierungsplan siehe im Anhang, S. 114.

[29] OVB, Jg. 1863, S. 99 ff.

[30] Zum Text der Urkunde s. S. 31.

[31] Die Inschrift ist jedoch vor Ort nicht aufzufinden. Mit größter Wahrscheinlichkeit wurde sie – wie am Südturm – im Zuge des nachträglichen Gewölbeeinbaus (nach 1870) überdeckt.

[32] Hierzu findet sich ein ausführlicher Bericht in: OVB, Jg. 1869, S. 83 ff. Demgemäß konnte der Jahresbericht des Dombauvereins für 1868 im Dokumentenfund aus der Südturmspitze nicht enthalten sein. Ein gedrucktes Exemplar befindet sich im BZAR, BDK 9963.

[33] Zum Text der Urkunden s. S. 34 ff.

34 Paul Mai: Ignatius von Senestréy, Bischof von Regensburg (1858–1906), in: Lebensbilder aus der Geschichte des Bistums Regensburg, Beiträge zur Geschichte des Bistums Regensburg, Bd. 24, 1989, S. 756.

35 Der Text ist im OVB, Jg. 1860 abgedruckt.

36 Der Text ist im OVB, Jg. 1864 abgedruckt.

37 Die gedruckten Jahresberichte des Dombauvereins werden hier nicht wiedergegeben. Mehrfache Duplikate davon lagern im BZAR, BDK 9963.

38 Zum zeitgenössischen Geldwert sowie zu Maß- und Gewichtseinheiten s. Anhang, S. 126.

39 Regensburger Tagesanzeiger, Ausgabe vom 21./22. September 1957; diesen wertvollen Hinweis verdanke ich dem Dombauhüttenmeister Helmut Stuhlfelder.

40 Hier liegt ein Lesefehler des Berichterstatters vor.

41 Möglicherweise handelt es sich dabei um die Zeichnung, die sich in gedruckter Form als loses Blatt unter den gleichfalls lose verwahrten Jahresberichten des Dombauvereins befindet (BZAR, BDK 9963).

42 BZAR, BDK 9954, Fasz. 2–43.

43 Zum Bildhauer Riedmiller ausführlicher s. S. 52.

44 BZAR, BDK 9954, Fasz. 7. Am 11. Februar 1864 schreibt Riedmiller an Denziger, dass er die gewünschten Modelle abgesandt habe. Dabei handelte es sich um einen hl. Aloysius und eine hl. Katharina. Die Modelle sind verschollen.

45 Joseph Knabl war Akademieprofessor und zählte neben Konrad Eberhard zur 1. Riege unter den Münchner Bildhauern. Knabl lieferte zahlreiche Modelle für die Mayrsche Hofkunstanstalt. Im Antwortschreiben vom 27. Dezember blockt Denzinger ab, da vorerst alle Kräfte und Mittel auf den Turmausbau konzentriert werden müssten.

46 Über den Bildhauer Joseph Hundertpfund ließen sich außer einem Eintrag in einem Regensburger Handwerker- und Künstlerregister keine näheren Informationen beibringen; Stadtarchiv Regensburg, Politica III, 77.

47 Der Bildhauer Anselm Sickinger zählte gleichfalls zu den führenden Münchner Bildhauern und war maßgeblich an der neugotischen Umgestaltung der Münchner Frauenkirche beteiligt. In einem Brief an Denzinger fasste Sickinger noch einmal nach und erläuterte sein Angebot ausführlich.

48 Dieser bislang nicht näher bekannte Bildhauer verweist als Referenz auf andere Arbeiten von seiner Hand *im Regensburger Clerikalseminar (Statuen der Bischöfe Wittmannn und Sailer)* sowie in der Minoritenkirche.

49 Zum Bildhauer Ziebland s. S. 53.

50 Zum Bildhauer Schönlaub s. S. 52.

51 Dr. Georg Jakob, Domkapitular, Mitglied im kirchlichen Kunstverein für die Diözese Regensburg und Sekretär des Dombauvereins hatte 1857 sein bahnbrechendes Werk „Die Kunst im Dienste der Kirche – Ein Handbuch für Freunde der kirchlichen Kunst" veröffentlicht. Das Buch war schon binnen Jahresfrist vergriffen, erlebte aber erst 1870 eine zweite Auflage, weitere folgten 1879, 1885 und 1900.

52 Die Statue des „Moses oder Aaron" am Turmstrebepfeiler ist heute durch eine Kopie ersetzt, das nahezu unkenntlich verwitterte Original befindet sich im Lapidarium der Dombauhütte.

53 Zu Jakob s. Anm. 51. Das Schreiben mit einem beigehefteten Foto der ersten Modellversion ist nicht datiert (BZAR, BDK 9954, Fasz. 28,2). Zu den Kritikpunkten und Schönlaubs Umplanungen des Modells siehe S. 97.

54 BZAR, BDK 9954, Fasz. 44–46.

55 Siehe im Anhang, S. 117 ff.

56 Nach dem Tod von König Maximilian II. und dem Regierungsantritt König Ludwigs II. im März 1864 gab es neue Befürchtungen hinsichtlich der laufenden königlichen Mittelzuwendungen. Die weitaus größere Gefahr für den Fortgang des Gesamtunternehmens ging jedoch von der instabilen politischen Großwetterlage aus. Für Bayern standen in dem seit Jahren schwelenden Konflikt innerhalb des Deutschen Bundes die bisherige politische Bedeutung wie auch die militärische Sicherheit auf dem Spiel. Die Spannungen zwischen den tonangebenden Großmächten Österreich und Preußen führten schließlich 1866 zum Deutschen Bruderkrieg. Bayern war mit 80 000 Mann im Felde beteiligt und erfuhr eine katastrophale militärische und somit auch politische Niederlage.

57 THIEME/BECKER: Allgemeines Lexikon der bildenden Künstler von der Antike bis zur Gegenwart, begründet von Ulrich Thieme und Felix Becker, hrsg. von Hans Vollmer, Nachdruck der Originalausgaben Leipzig 1935 und 1936, München 1992, Bd. 30, S. 231.

58 Die Ausstattung der Mariahilf Kirche ist nach Kriegszerstörung und Wiederaufbau grundlegend verändert. Die Reliefs vom ehemaligen Hochaltar sind in stark reduzierter und abgewandelter Form neu arrangiert. Von den ehemals sechs Statuen für die Seitenaltäre sind zwei als Einzelfiguren aufgestellt. Ein Zyklus großer Kreuzwegreliefs ist verschollen.

59 Dabei handelt es sich um die Heiligenfiguren aus Holz über den Altären in den Seitenschiffen: St. Joseph, St. Karl Borromäus, hl. Bischof; die Figur des hl. Franz Xaver (Gips) ist von anderer Hand.

60 Dazu zählen Holzreliefs an den drei Hauptportalen, die bei der Bombardierung der Kirche im 2. Weltkrieg zugrunde gingen. In situ erhalten sind zwei überlebensgroße Steinskulpturen der Apostel Petrus und Paulus (1847) in der Hauptportalvorhalle. Diese qualitätsvollen Bildwerke zeigen eine deutliche klassizistisch-romantische Stilausrichtung.

61 RENATE BAUMGÄRTEL-FLEISCHMANN: Die Altäre des Bamberger Domes von 1012 bis zur Gegenwart, Bamberg 1987, S. 268, 276 f.; fälschlicherweise wird Schönlaub dabei als „Akademieprofessor" tituliert.

62 Die 1865 an der Westfassade des Passauer Domes aufgestellten Figuren wurden 1889 beim neubarocken Ausbau der Türme durch stiladäquate neue Bildwerke ersetzt; Entwurf: Ernst Pfeiffer, München; Ausführung Josef Schuler und Jakob Walther, Passau. Schönlaubs Figuren werden heute im Innenhof des Passauer Priesterseminars verwahrt. 1876 hat Schönlaub ferner das noch in situ befindliche Epitaph für Bischof Heinrich Hofstötter († 1875) im Passauer Dom geschaffen. – KARL MÖSENEDER (Hrsg.): Der Dom in Passau, Passau 1995, S. 145 f., 538.

63 HYACINT HOLLAND: in: Allgemeine deutsche Bibliographie, Leipzig 1875 ff., Bd. 32 (1891), S. 313 f.

64 THIEME/BECKER: Allgemeines Lexikon der bildenden Künstler von der Antike bis zur Gegenwart, begründet von Ulrich Thieme und Felix Becker, hrsg. von Hans Vollmer, Nachdruck der Originalausgaben Leipzig 1935 und 1936, München 1992, Bd. 28, S. 324; – Wertvolle Hinweise verdanke ich außerdem Frau Marianne Riedmiller, Durach im Allgäu. Es darf als seltener Glücksfall gelten, dass die 84-Jährige im Rahmen von genealogischen Nachforschungen über den künstlerischen Vorfahren ihres Gatten eben in der Zeit eine Anfrage nach Regensburg richtete als der Verfasser gerade mit seinen eigenen Recherchen zu Riedmiller begonnen hatte.

65 So heißt es im RECHENSCHAFTSBERICHT DER VORSTANDSCHAFT des unter dem allerhöchsten Protektorate des Prinz Regenten Luitpold von Bayern stehenden Kunstverein München für das Jahr 1895, S. 81 f. Kurz vor Redaktionsschluss gelang durch einen glücklichen Zufall ein Brückenschlag nach Übersee. Beate Stock stieß in der Provinz Québec bei ihren Nachforschungen über nach Amerika ausgewanderte süddeutsche Kirchenmaler des 19. Jahrhunderts auch auf den Bildhauer Riedmiller aus München und konsultierte deswegen ihre bayerische Kollegin Elgin van Treeck-Vaassen. Diese ist die Verfasserin des nächsten Bandes in der Buchreihe der Regensburger Domstiftung und wusste daher von meinen Forschungen über Riedmiller. So wissen wir nun, dass Johann Ev. Riedmiller für die Kirche Saint Romuald d' Étchemin in Saint Romuald am Ufer des Saint Laurent-Flusses acht lebensgroße Heiligenfiguren schuf. Den dankenswerterweise zugesandten Fotos nach zu urteilen, sind sie in der Qualität den Statuen am Regensburger Dom ebenbürtig.

66 Die Bildwerke aus Holz sind sämtlich in der Kirche erhalten. Sie zeigen das für Riedmiller typische, zumeist hohe Qualitätsniveau und sind in Gestaltung und Stil durchaus verwandt mit den Regensburger Statuen.

[67] Das Bildwerk ist nicht mehr in situ; der Hochaltar des 19. Jhs. ist heute durch einen angekauften Barockaltar ersetzt.

[68] Diese Bildwerke sind verschollen, jedoch durch ein historisches Foto des Hochaltares dokumentiert.

[69] S. dazu die entsprechenden Vermerke im Anhang, S. 115 ff.

[70] BIRGIT-VERENA KARNAPP: Georg Friedrich Ziebland. Lebensbild eines Architekten, München 1973; – SIGFRID FÄRBER: Der Regensburger Georg Friedrich Ziebland – ein Baumeister König Ludwigs I., in: Regensburger Almanach 1993, Bd. 26, hrsg. v. E. Emmerig und K. Färber, Regensburg 1993, S. 181–185.

[71] Nachforschungen in Prag führten jedoch auch zu keinem Ergebnis; hierfür danke ich meinem Prager Kollegen Petr Chotěbor.

[72] BZAR, BDK 9954, Fasz. 48, 49. Die Modelle konnten bisher nicht aufgefunden werden.

[73] BZAR, BDK 9954, Fasz. 50.

[74] BZAR, BDK 9954, Fasz. 51; – Rechnungsbücher des Dombauvereins 1869 (s. Anhang, S. 115 ff.). Dabei handelte es sich um lebensgroße Figuren der Apostel Matthäus, Bartholomäus, Jakobus und Andreas. Samt Anfertigung der Modelle hatte Ziebland pro Statue *300 fl* erhalten. Der anfängliche Verdacht des Verfassers, zwei im Garten des Ehrenfelser Hofes in Regensburg (Schwarze-Bären-Straße 2) stehende lebensgroße Steinfiguren aus dem 19. Jh. könnten zwei dieser Apostel sein, hat sich zerschlagen. Der Stil dieser Figuren ist mit der markanten bildhauerischen Handschrift Ludwig Zieblands keinesfalls zu vereinbaren.

[75] Bestand des Diözesanmuseums Regensburg.

[76] Das 2003 in der Kreuzblume des Südturms aufgefundene Exemplar dieses gedruckten Berichts befindet sich im Archiv der Dombauhütte, ein zweites im BZAR, BDK 9963.

[77] OVB, Jg. 1865, S. 150.
[78] OVB, Jg. 1865, S. 150.
[79] OVB, Jg. 1865, S. 150.

[80] Der Grundgedanke, das Werk dort weiterzuführen, wo die Vorfahren es unvollendet abgebrochen haben, klingt ja auch in der Rede des Bischofs bei der Weihe des Grundsteins für den Türmeausbau an: *„Das dreihundertfünfundsechzigste Jahr ist es, seit unsere Vorältern den letzten Stein auf die Thürme dieses Domes gehoben, – ein langes Jahr, in welchem Jahre Tage sind"* (s. S. 18).

[81] Brief von Denzinger an Schönlaub vom 24. Juli 1864; BZAR, DBK 9954, Fasz. 16. Nach heutigem Forschungsstand waren diese Fassadenbereiche einschließlich der Figuren bereits um 1440 fertiggestellt.

82 Diese Bildwerke wurden 1928 durch Kopien ersetzt, die Originale sind im Museum der Stadt Regensburg.

83 Alexander Heilmeyer: Die Plastik des 19. Jahrhunderts in München, München 1931.

84 Johann Martin von Wagner, 1777–1858 (Würzburg–Rom) war Professor an der Kunstschule in Würzburg und verbrachte viele Jahre in Rom. Er stand in engem Kontakt zu den bayerischen Königen Max I. sowie Ludwig I., für den er die Ankäufe für die Glyptothek durchführte. Zu seinen eigenen Münchner Arbeiten gehört die Dekoration des Siegestores.

85 Ludwig von Schwanthaler, 1802–1848 (München), Hauptmeister der klassizistischen Plastik in Süddeutschland, übernahm 1820 die väterliche Werkstatt. 1826–1827 Romaufenthalt, der ihm durch ein Stipendium König Ludwigs I. ermöglicht wurde. Zu seinen Hauptwerken gehört die Bavariastatue für die Ruhmeshalle an der Münchner Theresienwiese.

86 S. den vollständigen Wortlaut dieses Briefes S. 48.

87 Alexander Heilmeyer: Die Plastik des 19. Jahrhunderts in München, München 1931, S. 55.

88 Cornelius Gurlitt: Die deutsche Kunst des 19. Jahrhundert, Berlin ³1907, S. 272.

89 In einem Brief vom 23. Oktober 1864 (BZAR, BDK 9954, Fasz. 22) erbittet Riedmiller die Namenspatrone des Ehepaars Denzinger, um bei nachfolgenden Skulpturen eventuell Portraithaftigkeit anzuvisieren, *„was für mich eine Leichtigkeit wäre, solches zu bewerkstelligen"*. Die nachfolgende Korrespondenz birgt keine Hinweise, dass Denzinger darauf einging, was jedoch auch nicht ausschließt, dass einzelne Stifter entsprechende Vorgaben gemacht haben. Die Statue des hl. Fridolin ist eine persönliche Stiftung des Regensburger Domkapitulars Dr. Fridolin Schöttl.

90 Dieser spezielle Typus der finster theatralischen männlichen Gewandfigur mit ausgeprägtem Charakterkopf begegnet schon bei der 1847 entstandenen Schönlaubstatue des hl. Paulus in der Portalvorhalle von St. Bonifaz in München (s. Anm. 60) und liegt auch dem Passauer hl. Jakobus von 1865 im Innenhof des Priesterseminars (s. Anm. 62) zu Grunde.

91 In einem undatierten Schreiben, wohl Ende Dezember 1864, von Dr. Jakob (zu Jakob s. Anm. 51) an Schönlaub heißt es: *„So schön die Figur des heil. Carolus Borrom. an sich ist, so wird doch bezüglich der traditionellen Auffassung des Bildes dieses Heiligen einiges zu erinnern sein. Fürs Erste nämlich steht der Heilige unserer Zeit so nahe, daß die portraitmäßige Darstellung, wie sie uns überliefert und den Gläubigen gewiß überall bekannt ist, nicht gegen die ideale vertauscht werden darf. Es wäre also vorerst ein gutes Bild des Heiligen zur Vorlage zu nehmen. Die Gewandung des Heiligen scheint ebenfalls nur eine frei gewählte zu sein. St. Carl trägt hier das Rochett, und kann daher das Überge-*

wand nur das Pluviale oder die Cappa sein. Beides ist dieses Kleid nicht. Das Pluviale paßt in dieser Darstellung weniger, der Heilige wird auch selternes in demselben abgebildet. Am besten wird es sein, ihn mit der Cappa, und zwar um eine reiche Drapperierung zu erhalten, mit der Cappa magna zu bekleiden (Herr Sekrätär Dr. Rigemer wird über deren Form näheren Aufschluß geben). Freilich passen hierzu dann der Strick und die bloßen Füße nicht mehr gut, und sind auch nicht gerade notwendig. Das Cruzifx wird ihm besser auf die etwas vorgestreckte linke Hand gelegt, während er es mit der Rechten am unteren Theile an sich hält, und das Haupt gesenkt gegen dasselbe hingewendet" (BZAR, BDK 9954, Fasz. 28,2).

[92] In einem Brief vom 26. Januar 1865 beteuert Schönlaub: „... *ich habe dasselbe nach besten Quellen, welche in München zu finden waren gefertigt, nehmlich aus der königlichen Hofbibliothek allhier: La vie de Saint Charles von Juissano. – Lyon 1685. Portrait, gezeichnet von Mat. Boulanger";* (BZAR, BDK 9954, Fasz. 28).

[93] 1865 fertigte Schönlaub für den Passauer Dom eine Monumentalfigur des hl. Maximilian, wobei er sich teilweise am Modell Riedmillers orientierte, welches ja in München verblieben war. Die Statue befindet sich heute im Innenhof des Priesterseminars (vgl. Anm. 62). Ähnlichkeiten gibt es bei der insgesamt zurückhaltenden Spätgotikadaption in der Gewandgestaltung. Der Kopftypus von Schönlaubs Passauer Maximilian weist jedoch in eine andere Richtung, bezeichnenderweise in die des Regensburger Heinrichskopfes der ersten, abgelehnten Modellversion.

[94] Ein historisches Foto der Modellvariation ohne Kopfbedeckung befindet sich im BZAR, BDK 9954.

[95] OVB, Jg. 1865, S. 150.

[96] An der Südfassade des Domes (Chorbereich) ist eine steinerne Gedenktafel mit einem Profilportrait Denzingers und den Jahrzahldaten des Domausbaus angebracht (Bild 94). Ein malerisch überarbeitetes Portraitfoto von Denzinger hat seinen Platz im Büro des Hüttenmeisters.

[97] ACHIM HUBEL: Der Dom zu Regensburg – seine Erforschung und seine Restaurierungen seit der Säkularisation, in: Der Regensburger Dom, Ausgrabung – Restaurierung – Forschung, Ausstellungskatalog anlässlich der Beendigung der Innenrestaurierung des Regensburger Domes, Kunstsammlungen des Bistums Regensburg, Kataloge und Schriften Bd. 8, S. 16.

[98] OVB, Jg. 1859, S. 88.

[99] ACHIM HUBEL/MANFRED SCHULLER unter Mitarbeit von Friedrich Fuchs und Renate Kroos. Der Dom zu Regensburg – Vom Bauen und Gestalten einer gotischen Kathedrale, Regensburg 1995, S. 116 ff.

[100] Ein Exemplar des in der Art eines Flugblattes gedruckten Aufrufes befindet im BZAR, BDK 9963.

[101] BZAR, BDK 9885 ff.

[102] BZAR, BDK 8055 ff.

[103] BZAR, BDK 8117 ff.

[104] SAUR – ALLGEMEINES KÜNSTLER-LEXIKON: Die Bildenden Künstler aller Zeiten und Völker, Stichwort „Denzinger", bearb. v. Ulrike Schubert, Bd. 26, München-Leipzig 2000, S. 200f.; – WIKIPEDIA: Freie Enzyklopädie im Internet, 2005.

[105] BZAR, BDK 9938.

[106] S. die Erwähnung Friedrich Schmidts in der Urkunde aus dem Südturm, S. 35.

[107] Der Deutsche Bruderkrieg mit den Hauptkontrahenten Österreich und Preussen befand sich 1866 auf seinem Höhepunkt, vgl. Anm. 56.

[108] BZAR, BDK 9936; – s. dazu auch die Urkunde des Dombaumeisters aus der Kreuzblume des Südturms, S. 35.

[109] Bei der Neuaufstellung der Petrusstatue ist vermutlich der Kopf am Hals abgebrochen und wurde vom Bildhauer Blank neu angesetzt. Außerdem hatte der Bildhauer vermutlich den Auftrag, die ehemals farbig gefasste Skulptur auf Steinsichtigkeit abzureinigen. Die Figur war vorher auf einem barocken Opferstocksockel aus Rotmarmor gestanden, welcher fragmentiert (aufgebrochen) heute im Lapidarium der Dombauhütte verwahrt wird. Näheres zur ehemaligen Farbfassung dieser Petrusfigur findet sich in einem derzeit in Druckvorbereitung befindlichen Aufsatz des Verfassers: Lapides viventes – Lebendige Steine. Der heilige Petrus in den Glasgemälden und in der Skulptur des Regensburger Domes, in: Ausstellungskatalog *Tu es Petrus*, Kunstsammlungen des Bistums Regensburg, Regensburg 2006.

[110] Dabei handelte es sich um jene drei Rechnungen, die Schuegraf noch im selben Jahr publizierte; s. JOSEPH RUDOLPH SCHUEGRAF: Drei Rechnungen über den Regensburger Dombau aus den Jahren 1487, 1488 und 1489, in: Verhandlungen des Historischen Vereins von Oberpfalz und Regensburg Bd. 19, 1858, S. 135–204.

[111] S. S. 53.

[112] Dieser Bericht befindet sich im BZAR, BDK 9963.

[113] LEXIKON DER MÜNZEN, MASSE, GEWICHTE ALLER LÄNDER: bearbeitet und herausgegeben von Richard Klimpert, Berlin ²1896, Nachdruck Graz 1972; – FRITZ VERDENHALVEN: Alte Meß- und Währungssysteme aus dem deutschen Sprachgebiet, Neustadt a. d. Aisch 1998.

Dank

Der Zündfunke kam von einem besonderen Freund unseres Domes. Es war im Sommer 1998 in luftiger Höhe, als ich anlässlich des 75-jährigen Jubiläums der Dombauhütte zahlreiche Besucher auf die Gerüstbrücke zwischen den Domtürmen führte. Die meisten schwärmten von der großartigen Aussicht über die Stadt, er aber begeisterte sich speziell für die Heiligenfiguren dort oben, als sähe er sie zum ersten Mal. In der Tat kann man sie vom Boden aus kaum sehen. Ich konnte ihm leider keine fundierten Auskünfte geben, denn niemand hatte sich bislang mit diesen neugotischen Figuren beschäftigt. Da ermunterte er mich, dies doch zu tun und stellte einen ansehnlichen Betrag in Aussicht als Grundstock für ein Buch über die Heiligen auf den Regensburger Domtürmen. Er hat sein Wort eingelöst. Wie viele vor ihm, die als *ungenannte Gönner* des Domes in den Spenderverzeichnissen stehen, möchte auch er ungenannt zu bleiben. Ihm gilt mein allererster Dank.

Der Verlag Schnell & Steiner bekundete von Anfang an größtes Interesse, doch zunächst ließ sich das Buchprojekt wirtschaftlich nicht realisieren. Das Warten hat sich aber gelohnt, denn inzwischen hatte sich die Regensburger Domstiftung konstituiert. Ich danke dem damaligen Dompropst Weihbischof emeritus Vinzenz Guggenberger. Er hat den Brückenschlag zur Domstiftung hergestellt und die Bezuschussung des Projektes vorgeschlagen. Die Domstiftung hat das Unternehmen schließlich auf sichere Beine gestellt. Es ist das Verdienst von Baudirektor a.D. Gerhard Sandner – nicht nur von Amts wegen ein Freund des Domes – dass er als Verbindungsmann zwischen Domstiftung, Autor und Verlag die Sache zügig vorantrieb. Dass aus einem anfänglich geplanten Büchlein nun der erste Band einer neuen Buchreihe der Domstiftung geworden ist, verdanke ich seinem unermüdlichen Einsatz. Allen Verantwortlichen der Domstiftung, Herrn Dr. Wilhelm Gegenfurtner zudem in seiner Eigenschaft als derzeitigem Dompropst, danke ich für den Vertrauensvorschuss in das Gelingen des Werks.

Meiner dienstlichen Heimat, dem Diözesanmuseum und seinem Leiter Dr. Hermann Reidel danke ich herzlich für die freundschaftliche Unterstützung vielfältigster Art. Für stetes Entgegenkommen richtet sich mein Dank auch an die Sachwalter des Domes beim Staatlichen Bauamt Regensburg, ltd. Baudirektor Hans Weber, Bauoberrat Markus Kühne, Frau Ulrike Paulik und Herrn Christian Bräu sowie Frau Isolde Schmidt M.A.

vom Archiv der Staatlichen Dombauhütte Regensburg. Besonderen Dank sage ich dem Hüttenmeister Helmut Stuhlfelder und seinen Mannen für die stetige Hilfsbereitschaft nicht nur in dieser Sache. Für freundliche Unterstützung danke ich auch dem Bischöflichen Zentralarchiv, dem Direktor Msgr. Dr. Paul Mai und seinen Mitarbeitern Dr. Hans Gruber und Josef Gerl M.A.

Zu danken ist ferner dem *Forschungsprojekt Regensburger Dom* an der Universität Bamberg, meinem Nebenspielfeld seit vielen Jahren. Aus dem Fotoarchiv des Projekts (Prof. Dr. Achim Hubel) stammen zahlreiche Aufnahmen. Dr. Katarina Papajanni fertigte die Zeichnungen auf S. 62, 63 und Isolde Schmidt M.A. lieferte wertvolle Anregungen. Das Hauptkontingent der Fotos verdanke ich dem mühevollen Einsatz von Wilkin Spitta auf den Galerien des Domes und den Dachböden der umliegenden Häuser im Sommer 2004. Meinem Kollegen Alois Brunner in Passau sowie den Pfarreien Waldstetten in Schwaben und Augsburg-Kriegshaber gebührt Dank für ihre Hilfe bei Recherchen. Domvikar Dr. Werner Schrüfer vom Domplatz 5 verdanke ich das Fontane-Zitat am Anfang des Buches, dem Altphilologen Rudolf Gottfried in Oberndorf die Übersetzung der lateinischen Urkunden und Dr. Xaver Luderböck eine erste kritische Sichtung des Manuskripts.

Ein guter Schuss Motivation kam zu Zeiten aus Durach im Allgäu, von wo Frau Marianne Riedmiller mit der sanften Ungeduld einer 84-jährigen mich zu einer baldigen Fertigstellung des Buches anspornte, in welchem ihr Urahn, der Bildhauer Johann Evangelist Riedmiller, erstmals eingehender gewürdigt wird.

Viele haben zusammengeholfen, dass dies möglich wurde. So danke ich der Diplom Kommunikationsdesignerin Jacqueline Heimgärtner sowie dem grafischen Fachbetrieb Dolp & Partner für die sorgfältige Gestaltung des Buches, der Erhardi Druck GmbH für die zuverlässige Arbeit und nicht zuletzt dem Verlag Schnell & Steiner, vor allem seinem Geschäftsführer Dr. Albrecht Weiland, für die Aufnahme in das Verlagsprogramm.

Friedrich Fuchs

Empfohlene Literatur

CORNELIUS GURLITT: Die deutsche Kunst des 19. Jahrhunderts, Berlin ³1907.

ALEXANDER HEILMEYER: Die Plastik des 19. Jahrhunderts in München, München 1931.

GERT VON DER OSTEN: Plastik des neunzehnten Jahrhunderts in Deutschland, Österreich und der Schweiz, Königstein 1961.

ALEXANDER V. KNORRE: Turmvollendungen deutscher gotischer Kirchen im 19. Jahrhundert unter besonderer Berücksichtigung von Turmabschlüssen mit Maßwerkhelmen, Köln 1974.

HORST W. JANSON: Nineteenth Century Sculpture, London 1925.

DER REGENSBURGER DOM: Großer Kunstführer Schnell & Steiner, Bd. 165, bearbeitet von Achim Hubel und Peter Kurmann, München-Zürich 1989.

DER REGENSBURGER DOM, AUSGRABUNG – RESTAURIERUNG – FORSCHUNG, Ausstellungskatalog anlässlich der Beendigung der Innenrestaurierung des Regensburger Domes, Kunstsammlungen des Bistums Regensburg, Kataloge und Schriften Bd. 8, München-Zürich 1989, ²1990.

FRIEDRICH FUCHS: Das Hauptportal des Regensburger Domes. Portal – Vorhalle – Skulptur, Kunstsammlungen des Bistums Regensburg, Kataloge und Schriften Bd. 9, München-Zürich 1990.

ACHIM HUBEL/MANFRED SCHULLER unter Mitarbeit von Friedrich Fuchs und Renate Kroos: Der Dom zu Regensburg – Vom Bauen und Gestalten einer gotischen Kathedrale, Regensburg 1995.

TURM – FASSADE – PORTAL: Colloquium zur Bauforschung, Kunstwissenschaft und Denkmalpflege an den Domen von Wien, Prag und Regensburg, hrsg. von der Regensburger Domstiftung, Regensburg 2001.

ROBERT BORK: Great Spires: Skyscrapers of the New Jerusalem. Kölner Architekturstudien 76, Köln 2003.

HANDBUCH DER BAYERISCHEN GESCHICHTE, 4. Bd., Das Neue Bayern. Von 1800 bis zur Gegenwart, 1. Teilband: Staat und Politik, begründet von Max Spindler, neu herausgegeben von Alois Schmid, München ²2003.

Abbildungen

Historische Fotos im Diözesanmuseum Regensburg: 1, 3, 4, 5, 6, 7, 8, 9, 10, 11, 13, 14, 23, 24, 25, 26, 34, 35, 39, 41, 43, 45, 47, 49, 51, 54, 58, 62, 64, 74, 75.

Historische Fotos bzw. Dokumente im Archiv der Staatlichen Dombauhütte Regensburg: 15, 16, 17, 18, 77, 78, 95, 96.

Historische Fotos bzw. Dokumente im Bischöflichen Zentralarchiv Regensburg: 12, 32, 33, 37, 52, 93.

Fotos im Archiv des *Forschungsprojekts Regensburger Dom* (Universität Bamberg, Foto Hubel): 2, 22, 27, 31, 38, 40, 42, 50, 76, 79, 80, 81, 82, 83, 85, 86, 87, 88, 89.

Fotos von Wilkin Spitta: 19, 20, 21, 30, 36, 44, 46, 48, 53, 55, 56, 57, 59, 60, 61, 63, 65, 66, 67, 68, 69, 70, 71, 72, 73, 84, 90, 97, 98.

Fotos von Wolfgang Ruhl M. A. (Diözesanmuseum Regensburg): 92, 94.

Wikipedia – Freie Enzyklopädie im Internet: 91.

Bild Titelseite: Die Regensburger Domtürme im Frühjahr 1865, historisches Foto im Diözesanmuseum Regensburg.

Bild Rückseite: Hl. Albertus Magnus (Ausschnitt) im Oktogongeschoss des Südturms, Foto Wilkin Spitta 2004.